客武流變

香港客家功夫文化研究

趙式慶 主編

香港武術文化研究叢書

客武流變——香港客家功夫文化研究

主　　編：趙式慶

作　　者：趙式慶　劉繼堯　袁展聰　譚嘉明　卓文傑　關子聰

責任編輯：張宇程

封面設計：趙穎珊

出　　版：商務印書館 (香港) 有限公司

　　　　　香港筲箕灣耀興道 3 號東滙廣場 8 樓

　　　　　http://www.commercialpress.com.hk

發　　行：香港聯合書刊物流有限公司

　　　　　香港新界荃灣德士古道 220-248 號荃灣工業中心 16 樓

印　　刷：美雅印刷製本有限公司

　　　　　九龍觀塘榮業街 6 號海濱工業大廈 4 樓 A 室

版　　次：2020 年 12 月第 2 版第 1 次印刷

　　　　　©2020 商務印書館 (香港) 有限公司

　　　　　ISBN 978 962 07 3449 6

　　　　　Printed in Hong Kong

目　錄

序言

　　客家人是中原南遷漢族的後裔，主要分佈在廣東、廣西、福建、江西等地，現今海外亦有為數眾多的客家人。歷史上客家人在輾轉流徙過程中，經常在山村僻壤定居，或出於強身健體、保家衛族的原因，或在跟其他族羣出現競爭和矛盾時，都驅使他們習武以自衛，而嶺南客家功夫文化，正與客家人這段遷徙與定居歷史息息相關。

　　早期客家功夫多以創始人的姓氏命名，如可追溯至清朝的朱家教、李家教、刁家教、林家教、鍾家教和岳家教等，再發展出流民教、龍形派、白眉派、周家螳螂等眾多派系。這些拳種多在東江流域客家人聚居地區如惠州及惠東等地廣為流傳，師徒之間口傳身授，農閒時在村中空地演練，以掌握其中的竅門。客家功夫動作幅度較小、靈活多變，據說是由於客家村落多位於山林之間，崎嶇的丘陵地帶孕育出別具特色的武術風格。客家功夫以耙頭、勾、鐮、擔挑，甚至板櫈等農具作兵器，帶有傳統農耕活動的印記。

　　自清初復界以後，大批客家人移居香港，他們習練的武術亦因而傳入本地。經過多年發展，客家功夫已經成為香港歷史文化的一部分。為保存和傳揚這項反映族羣歷史的武術文化，康樂及文化事務署非物質文化遺產辦事處與中華國術總會曾於 2016 年在香港文化博物館舉辦「客家功夫三百年：數碼時代中的文化傳承」展覽，通過香港城市大學開發的三維多媒體技術，透析客家功夫的精粹，向新生世代推廣客家功夫的傳統文化和特色，效果甚佳，廣獲社會各界的好評。

　　中華國術總會執行董事趙式慶先生一直關心客家功夫的傳承，他不僅是上述展覽的幕後推手，還身體力行，修練功夫多年，體驗箇中的真諦和神髓，並積極聯繫流傳民間的各個派系，探尋他們所傳承的客家功夫源流和要義，發掘及弘揚各家的專長。這次趙先生貫徹無私的治學精神，把近年潛心研究的心得彙集成書，透過精闢的論述及細膩的筆觸，巨細無遺地

闡釋客家功夫的傳承與發展，俾使公眾對客家功夫文化有更深刻的認識，絕對有助進一步推廣這項植根香港的文化遺產。

我相信《客武流變——香港客家功夫文化研究》定能成為弘揚客家功夫文化的典藏，並熱切期待書集的盛大發行。

陳承緯
香港特別行政區政府
康樂及文化事務署
前助理署長（文物及博物館）

第一章

客家人及其武術傳統

趙式慶

今日之客人乃宋中原衣冠舊族，忠義之後也。

<div align="right">徐旭曾，《豐湖雜記》</div>

客家是中國人最優秀強勁的一脈。他們的起源、遷徙和經驗培植了強烈的愛國主義情懷，我敢說，客家對未來中國文明發展的貢獻總有一天會被證實。

<div align="right">喬治・坎貝爾（George Campbell），《客家人的起源和遷徙》</div>

客家的歷史值得研究……他們是當今中國人最優秀的族羣……他們與早先移居南方的其他族羣非常不同，也就是說，他們現在周邊的當地人，以及同樣達到更高發展水平的當地南方人與北方的中國人有所不同。……如果不是因為外族人製造的飢荒和壓迫而造成的苦難，客家人可能不會離開他們祖先在北方的家鄉。

<div align="right">埃爾斯沃思・亨廷頓（Ellsworth Huntington），《種族的特徵》</div>

第一節　來自中國北方的「客人」

客家是中國南方主要的漢民系羣體之一，他們與閩南人、廣東本地人和潮汕地區的鶴佬人，共同構成了華南沿海福建及廣東一帶的主要漢文化族羣。[1]

這幾個羣體每一個都有着強烈的自我身份意識，他們保持了自己獨特的習俗，以自己人才懂的方言溝通，歷史悠久，綿延至今，形成了這些文化族羣相對獨立而相互毗連的文化區域。除了在一些文化融合程度較高的城鎮外，他們往往處於一種相互排斥的關係中。就像當年客家從贛閩粵交界的山脈地區遷徙到粵中地區一樣，當一個族羣開始闖入別人的「棲息地」時，往往會引發衝突。

當然，地理、文化和語言的界線在邊緣地區經常顯得模糊，在那裏不同羣體常態的交流往往是互動融合，而非相互排斥。儘管如此，某些歷史

時期，特別是在動盪的晚清時代，文化身份無論對個人或社區都異常重要。被認定為客家人、閩南人、鶴佬人或是本地人，[2]對於在劇烈動盪社會環境裏生存具有至關重要的影響。

相對原住民而言，客家人是後來者。直至清初，客家人才作為一個獨特的文化族羣出現，他們身為「客人」的標籤意味着他們被認定為本地的外緣人，文化的「他者」。最初，「客」（意思為「客人」）一字，在閩南和閩西泛指不說福建話的人。這是一個從本土社區（「土」）區分外地人的稱謂，卻沒有再細分他們的具體文化族羣。但是，1683 年海禁令被廢除後，客家先民大批遷徙到粵中地區，「客家」一詞遂開始有了更具體的含義，專指由粵東湧來的新移民。當代文獻中生動地記錄了客家人突然的出現。《永安縣志》（1687 年）載：

> 琴江好虛禮，頗事文學，民多貧，散役遺賦，縣中雅多秀珉，
> 其高曾祖父多自江、閩、潮、惠諸縣遷徙而至，名曰客家。[3]

直到很久以後，客家人才接受這一稱謂。這個名稱代表了本地人和客家人之間互不信任，而且公開衝突也絕非罕見。清代中期後，這種緊張關係伴隨着客家人轉移到臺灣、廣東、廣西和四川等地，並且愈演愈烈。

關於客家的起源，當今歷史學中有兩個主要的思想學派。第一種學派由傑出客家歷史學家羅香林教授提出，到目前為止最具影響力。他延續了早期中西方學者關於客家的「古代」和「中原」發源說，是第一位全面綜合以往所有論述、闡明源流並提出政體理論的學者。[4]基於客家人作為「流浪客人」這個特點，他創造了一套以此為中心論點的歷史學說。根據這一闡述，客家從晉代到現代 1800 年中期，共有過五次大規模遷徙。

第二種學派以臺灣流行歷史學家湯錦台為代表，針對羅香林的觀點提出更新與修正，可稱之為「中原起源說」的修正版。他認為，儘管羅香林的論點基本準確，即客家來自北方，並通過一連串的遷徙逐漸南移，但實際上，唐代以前的早期移民數量很少，不足以構成以後的客家族羣。此外，由於當時土地充足，移民能夠建立新農場而不必與本地人發生衝突。換句話說，這些早期的定居者不過是「當地化」了。[5]他認為，客家人的真

正源頭應該從宋代的人口流動中尋找。他的理論的獨特性在於，他不是簡單地將這些移民視為客家人的直接祖先，而是強調客家文化是來自北方的漢人與本地族羣交融的成果，通過遷徙到武夷山脈，再與當地少數民族發生融合而形成。他假設，兩個族羣縱然最初有土地和資源競爭的問題，但在幾代共生之後，他們最終通過深入的文化交融、共抗外敵、相互適應和通婚達到民族融合。我們以後將重新討論這個假設。現在，讓我們先考量一下羅香林的客家起源理論。

羅香林的五次遷徙理論

羅香林在其巨著《客家源流考》中寫道：

> 客家先民原自中原遷居南方，遷居南方後，又再度遷移，總計大遷移五次，其他零星的遷入或自各地以服官或經商而遷至的，那就不能悉計。而其先世，則多居於黃河流域以南，長江流域以北，淮水流域以西，漢水流域以東等，即所謂中原舊地。[6]

他隨後描述了五次遷徙，現總結如下：

第一次遷徙發生在晉代永嘉（307-313 年）之後，是由五胡亂華侵擾割據所造成。這些騷亂破壞了家園，令居民流離失所，其中最受影響的是中原地區的居民，他們成為了客家的遠祖。據羅香林所述，「當時流民的足跡，東起今日安徽當塗，西達今日江西九江，南達吉安以至贛縣……」[7]，這些騷擾延綿不斷持續了近百年，直到隋唐終於恢復和平與穩定。此時第一次大規模遷徙才告結束。[8]

第二次遷徙發生在 9 世紀末。根據羅香林所說，起因是唐末的黃巢起義。戰亂使中國大部分地區陷入混亂，尤其是河南西南部、湖北東北部、湖南的東北東南、廣西東南部、廣東中部和西北、江西中部和北部、福建北部和西北部以及安徽南部和西南部。客家的祖先再次被迫從江西的避難所遷移。河南和安徽流離失所的人口也加入了遷徙，最終被安置在江西東南部（上窰南部）、福建西部（汀州附近）以及廣東東部和東北部。新的動盪造成移民進一步遷徙南下跨越長江，在汀州周邊地區聚集。[9]

第三次遷徙是由宋代北方的遊牧民族，尤其是蒙古人的入侵征服引發。南宋淪陷之後，蒙古軍隊南下剿滅殘餘的抵抗軍，雙方終於在江西南部交兵，在贛閩粵交界處的山地決戰。宋軍包括大量鄰近地區的志願軍團戰敗，倖存者分散到廣東省東部和東北部山區。[10] 這場悲劇永久地銘刻在粵東客家族羣的集體記憶裏，也在他們的族譜上永遠流傳。[11] 羅香林指出，元朝的遷徙為粵東客家文化和社會的後續發展奠定了基礎，他說：

> 客家先民最早移居廣東東部和北部的，雖說有在五代以前者，那時人數無多，比之其他先居者和其地諸系外人眾，眾寡懸殊，不能保持個己特殊的屬性，而成為一種新興的民系。就是宋朝初年，移往那些地方的客民，也還是數目無多。南宋以後，客民向南遷徙的，始一天多似一天。[12]

第四次遷徙發生在明末清初，暴力鎮壓與反清復明的抵抗力量，加上沿海地區施行遷海令所造成的破壞，導致中國南方出現嚴重的人口真空。由於清政府試圖恢復和平與穩定，海禁政策廢止，沿海地區空出的土地被重新佔據。[13] 這段時間裏，客家人搬出大山移居粵中地區，安置在花縣、中山、番禺和南海。這次遷徙一直向西進發，先是廣西，後是四川。另一路線反方向由海路遷徙到臺灣和東南亞，為客家人散居全球播下種子。

第五次客家遷徙是從清同治六年（1867 年）至現代。據羅香林論述，這與兩個獨立發生的事件有關：一是清政府推出政策安置客家人，平息客家及當地人的衝突；二是 20 世紀從農村到城市的搬遷。清代廣東和福建人口開始快速增長，當地社區由於自身人口壓力而面臨土地短缺，導致與客家人愈加頻繁地發生衝突，稱為「土客衝突」。1867 年，廣東巡撫蔣益豐插手干預，建議在衝突最激烈的台山、新會和開平建立客家和廣東人的隔離區。此後，最大型的客家遷徙是 20 世紀初期現代化和工業化的結果，廣州、香港、汕頭等城市成為勞動者和企業家的聚集地。[14]

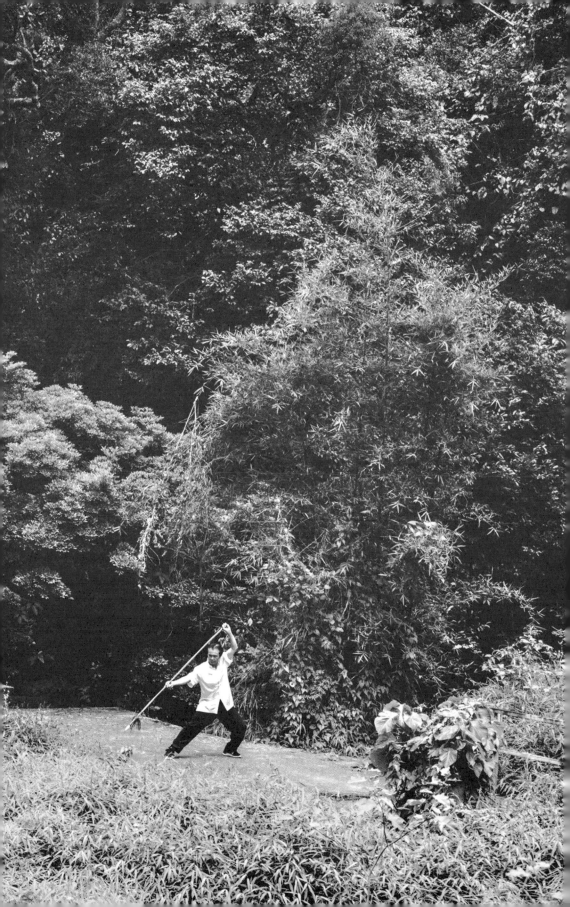

五次遷徙理論的辨析

要評估羅氏理論的價值，便要先理解他當時所處的社會和文化背景。首先，「土客衝突」造成了大眾對客家人產生負面情緒，特別是在珠江三角洲，這種情緒一直持續到 20 世紀上半葉。歷史上客家人的地位頗低，以至於他們在某些官方記載中也被看成野獸。[15] 作為一位客家學者，羅香林渴望為客家人消除根深蒂固的社會文化歧視，並建立積極的新形象。由於缺乏歷史紀錄，客家人特別易受讒言誹謗。他們的某些生活方式，特別是婦女不裹足纏腳和下地種田等，經常被敵對者用作是客家人本質並非漢人的證據。客家成為一個新的漢文化族羣這個事實，似乎是在清初突然莫名其妙地出現，因而備受「缺乏歷史根基」此類質疑。

在這種背景下，羅香林的首要任務便是要停止民族邊緣化概念的傳播。因這些概念或會加深客家人早已因位處邊緣而受影響的社會經濟地位。要做到這一點，必須創建一種客家史學，建立起毫無爭議的客家「中原脈源」，而答案就是他的客家人遷徙理論。他以歷史研究為基礎，大膽地描繪了一系列遷徙路線，展示客家如何從中原地區的「起源地」（被稱為中國文明的「發祥地」）遷徙到中國南部。這些路線提供了他論述的主幹。羅氏也充分利用族譜學技能，畫出了客家血統的圖表以佐證自己的論點。[16]

需特別指出，羅香林的五次遷徙理論是從歐美傳教士如喬治‧坎貝爾、埃爾斯沃思‧亨廷頓和查爾斯‧皮頓（Charles Piton）等把客家人稱為「中國文明典範」的作品中吸收了許多靈感。他們崇拜客家的美德，並歌頌他們出身「古代」的特質。同樣，羅香林的作品應該被看作為晚清作家如徐旭曾的客家「中原發源論」的延續。

透過 21 世紀的解構觀點重看羅香林的作品，可以發現他通過建立客家的「中原起源」說，繼而論證客家人的「古代性」。羅香林基本上從事着建設新客家史學文化，即「發明傳統」的事業。[17] 他和其學術繼承人書寫新客家人歷史時，有意無意地試圖「證明」客家人的古代性。他們的習俗，包括客家話、飲食習慣等，均被描述為客家祖先從中原時期保留下來的「古老習俗的痕跡」。[18] 雖然羅香林研究學術的嚴謹度和他在許多方面發現的真實性無可置疑，但不能否認，他的總體論述不免流於浪漫，以致他提出的證據材料並不能完全支持他的歷史觀點。

創造客家的「中原起源」說，是羅香林論點的核心前提，但卻也忽視了近代客家身份的性質，在一定程度上混淆了「客家」的真正涵義，可說是他整體論證中較弱的一環。此外，雖然他堅持認為客家人與毗鄰的漢民系屬於不同羣體，但除了他們說不同方言、擁有獨立文化認同外，他沒法完全證實客家人跟毗鄰的羣體在本質上有甚麼差異。當我們進一步考察，不難發現居住在華南地區的大部分人口也是北方移民的後裔，此時「中原起源」說的弱點就更顯露無遺。這些大規模的移民遷徙同樣發生在五胡亂華（316-439 年）、唐代安史之亂（755-763 年）、南宋（1127-1179 年）北方遊牧民族的入侵時期以及元朝（1271-1368 年）。事實上，通過仔細觀察，我們發現許多當代客家家庭甚至與福建和廣東當地人口具有相同譜系。現實中，正是這些或許可能較疏的親屬關係，使人們能夠克服基本的語言和文化障礙，彼此交流和接納。上述這些都表明了客家的真正「起源」不在古代，而在近代的歷史事件中。

最後，以羅香林的「中原起源說」所得出的合理結論，意味着必須擴大「客家」的涵義，以包括所有在歷史災難時期南遷的中原血統。

根據這個新定義，古代的本地家族，比如香港鄧氏家族，都符合「客家人」的資格。這顯然有悖於使用這個稱呼以及它首次出現的歷史背景——即族羣之間的社會關係緊張時，以區分來自外部的「客人」和本地人。

因此，雖然羅香林的客家遷徙理論仍然有顯著的啟發價值，並且被廣泛應用於學術界和民間討論，但後來的學者傾向採取修正的觀點。其一就是湯錦台的論述，我們將在以下詳細討論。

第二節　清代早期出現的獨特族羣——客家

湯錦台在《千年客家》一書裏提出了客家起源的新理論——文化融合理論，近年也有相當的受眾。[19] 他認為，客家作為一個文化羣體出現，是明末清初一個相對較新的發展，原因是武夷山脈獨特的地理和環境條件，以及在這一區域的族羣的互動關係。為了正確理解客家歷史及其文化特

點，有必要先考察其環境背景和歷史，也就是說，對客家「起源地」武夷山脈進行調查。

湯氏在著作開頭寫道：

> 在中國福建、江西省交界處，屹立著一道自東北向西南延伸的山脈，這就是風景秀麗的武夷山脈。長達五百多公里的武夷山脈，山勢北高南低，北段多高山，南段多丘陵，東西兩側地勢各異，在末端形成閩粵贛（福建、廣東、江西）三省結合處……這裏是客家的發祥地……在過去的一千年以上的歷史當中，由於北方不斷的戰亂和北方政權力量的南向擴張，漢人勢力不斷流入這個原為百越民族生息之地的邊陲地區，在閩西和粵東交界地區，與取代了越族的畬族相互融合……但追溯歷史的本源，客家民系的產生，與閩粵贛三省結合區的地理環境和漢人與雜居的少數民族脫離不了關係，因此，要了解客家形成的淵源，首先必須了解閩粵贛交界地區的地理環境和一千年來漢、畬兩族先民如何在這個環境中生存融和的過程。[20]

湯氏雖然承認古代確實發生了來自中國北方的遷徙，但他認為羅香林所採用的客家起源於東晉時期（317-420 年）的時間框架完全不現實。在晉到唐之間，這一邊界地區的漢人口仍然微不足道。他評估，直到盛唐時期這一地區幾乎完全由山區土著百越佔據，因而「還談不上有後世客家人的漢人先祖在此定居發展」。[21] 同理，湯氏並不認同「中原起源說」的論點。他強烈認為根本沒有足夠證據支持羅香林關於晉唐時期政治難民是客家人祖先的假設。緩慢的人口增長速度表明了這只是自然增長，而不是難民湧入。此外，儘管一些人確實到了江西邊境與閩江地區，但他們的數量可能很少，對當地幾乎沒有造成任何影響。在更深層次上，他也認為「中原起源說」的理論沒有充分考慮到客家自身多樣的語言文化特色和獨特的意識形態。[22] 相反，在他看來，客家的真正起源在於兩個不同族羣的聚集：居住在汀州、漳州和潮州的漢人在明代逐漸進入閩粵贛邊區，而當地的畬族人已經佔據了這個地區。要理解這是怎麼發生，我們需要看看宋代發生的事。

　　宋代是經濟發展和人口增長的重要時期。考察福建和廣東邊緣地區的人口發展趨勢，960 年至 1085 年漳州人口從 23,000 戶（註冊家庭）增長到超過 100,000 戶，而汀州從大約 23,000 戶增長到 81,000 戶。同期廣東東北的梅州從 1,500 戶增長到 12,000 戶，而潮州則從 5,800 戶增長至 74,000 戶，上升了 12 倍。這種迅速而顯著的人口增長反映了遷徙的結果。[23]

　　宋代的第二次人口波動進一步加速了閩粵贛地區的人口增長，其起因是徽宗被金人所虜，北宋自此滅亡，南宋遷都杭州。這造成了從北方到南方的政治和經濟上的轉變。大量的人口追隨朝廷遷到長江以南，這一事件在中國歷史上被稱為「靖康之變」。雖然只有少數關於這個時期閩贛粵及外圍區域人口增長的數據，但縣誌記載的週期性膨脹持續人口增長表明了外地人湧入。[24]

　　總結以上的事件，湯氏寫道：

　　　　閩粵贛結合區兩側的汀、贛州，由於湧入大批新的北方移民，
　　這些新移民結合唐朝末以來陸續移入的新添人口，在宋室南渡後，
　　兩者相加達到了相當的規模，可能達到一百萬人以上。……可以
　　說已經達到了在封閉的地理環境中形成一個有着本身人文特色的
　　新型民系所需的足夠人口數量，只要予以適當的催化，他們就可
　　以向一個有別於周圍人羣的新型民系轉化。[25]

　　這個機會在明朝出現了。當時在本族人口壓力之下，畬族內部長期動盪，與附近不斷侵蝕自己土地的漢人關係也日益緊張，加上在脆弱環境下農作物失收和飢荒威脅一直存在，明正德（1506-1521 年）和崇禎（1628-1644 年）年間終於爆發了一連串叛亂。動亂的規模及隨之而來的暴力鎮壓導致閩粵邊境地區人口減少，卻為鄰近的汀州、漳州和潮州缺乏土地的漢人提供了機會，填補了人口真空。[26] 關於這個漢人與本地畬人聚集在一起形成新客家文化宗族的複雜過程，湯氏總結道：

　　　　明朝中後期，分佈在廣大山區的畬族之民與漢人移民後代，
　　在將近一個半世紀的反覆「造反」與「掃蕩」行動中，也不斷從大

大小小的戰鬥中緊緊地串連在一起，凝聚成為具有強烈求生、抗壓特性的強悍山民族羣，同時也在這段共同譜寫的反抗歷史過程中，主動或被動地打破了族羣的界限，強化了彼此的融合。[27]

第三節　客家武術的發源

客家武術（或客家功夫）是客家人在歷史上發展出來的徒手或兵器武藝。客家功夫與其他武術相同，並非永恆不變，而是隨着時間不斷變化。20 世紀初以來，人們愈來愈重視徒手功夫，這反映了武術的社會功能從自我保護手段轉變為休閒、健身和體育這種根本性變化。確實，如今客家功夫是那麼倚重徒手技能，以至一提到客家功夫，人們通常會用各種徒手套路，比如南螳螂的「三步箭」、白眉的「九步推」和龍形拳的「龍形摩橋」等來表現作為一個整體的客家功夫面貌。

然而，歷史上早期的客家功夫卻有很不同的面貌：它不以拳術為主，而是以致命的兵器武藝為中心。在中國南方，特別是自明朝以降，於充滿危機和衝突的福建和廣東山區，地方武裝逐步建立，為客家及其武術發展提供了大環境。的確，從客家在清初形成獨特文化族羣到現代中國顯現曙光之時，客家人居住的社會環境經常暴力氾濫。能掌握和使用兵器成了生存的基本條件，也象徵了客家人激烈而獨立之性情。

與此同時，朝廷禁止民間私藏武器，促使在暴力環境中存活的民間武師改以日常工具為兵器。這是古已有之的方式，在中國歷史上一次又一次地重現。宋代平民武師便發明了朴刀，將（易於隱藏的）長刃的農用砍刀固定在木棍上，以便隨身攜帶而不招致懷疑。[28]明代浙閩地區的民間武師善用農耕及打獵用的耙和叉抵禦野獸和強盜。這些器具在訓練有素的武師手上皆是有效的利器，以至戚繼光將它們系統地納入軍事組織和練兵中。[29]在很多方面，早期客家武術就是這個民間武術傳統的延續。

然而，在地方武裝起來的高漲時期，經常會出現公開武裝叛亂，武術無疑可更公開地使用。在正德和崇禎年間，叛軍通常數以萬計，而與朝廷力量的武裝衝突更促進了正規軍和非正規軍的交流，從而使民間武師

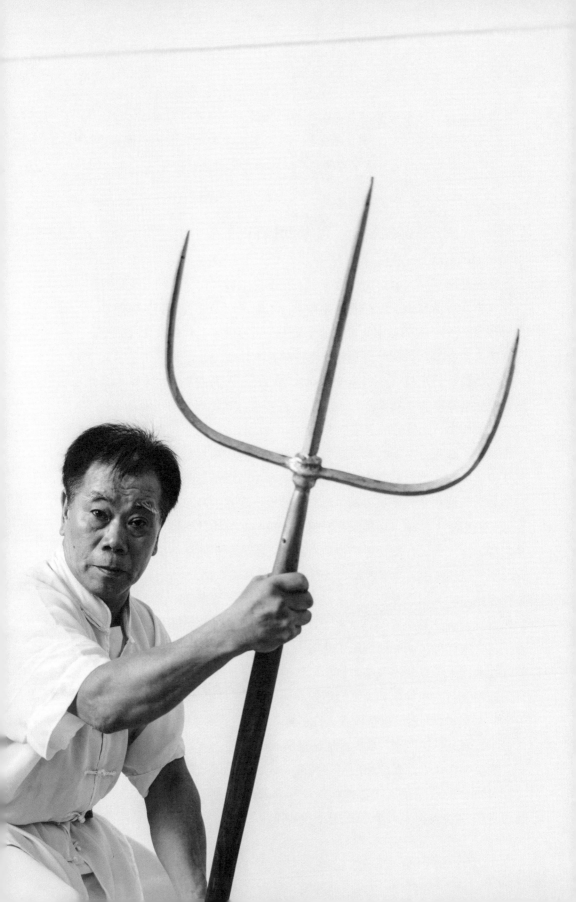

有機會吸收官軍使用的戰爭兵器和技術，反之亦然。正如孔飛力（Philip Kuhn）的著作揭示：正統武裝組織和非正統武裝組織的形式絕非一成不變，而是在帝王時代末期相互影響。因此，明末清初南方的暴力社會環境，為軍民之間的武術交流提供了一塊非常肥沃的土壤。[30] 我們必須在這種社會暴力的背景下尋找客家武術的起源。如果我們將今天的「典型」客家兵器與明代華南地區的民間兵器比較，可以發現很多共同點。在明朝的軍事作家中，戚繼光留下了最全面的民用兵器使用記錄，在他的《紀效新書》裏有詳細記載。戚繼光將最常見的兵器分為三大類，包括：長兵、短兵和火器。民用兵器大多屬於「短兵」範疇，戚繼光將其進一步細分為只適合近距離打鬥的「『短中之短』的藤牌和腰刀」及棍科類型的兵器。[31] 戚繼光在書中一個章節描述的許多「短兵」，仍然被當代客家武師使用，這點值得特別留意。

客家武術中最常見的兵器包括棍、長棍、雙刀、藤牌和刀、鐵尺、耙（鈀）、叉（釵）、大刀（長柄刀），還有單刀。其中棍、長棍，藤牌和刀，耙、叉、大刀在《紀效新書》裏都有記載。尤其如果我們比較流行的客家棍法與明代棍譜，會發現它們非常相似。當代客家武術中典型的棍是一種與平常人身高差不多長（或稍長）的硬質木棍，使用時可手持一端而用另一端與敵對打（俗稱單頭棍），或者手持中間使用兩端對敵（雙頭棍）。兩種持握方法根據不同情況和與對手的距離可以互換。戚繼光説：「一棍不過六七尺，又欲兩頭雙使而兩手握開」。[32] 這似乎是當時典型浙江和閩南的棍棒格鬥技藝。

除軍用長矛屬於「長兵」外，戚繼光認為包括釵、鈀、棍、槍、偃月刀，勾鐮在內的其他長柄兵器，也與普通棍歸屬同一類別，納入「短兵」。他的理由是：「彼之鎗一丈七八尺，我之器不過七八尺，若如浙江叉鈀之法，俱手握在頭下，其手外頭柄通不及二尺長」。[33] 於此，我們再次發現戚氏的描述與當代客家功夫之間有着密切的對應關係。明清時期整個中國南部一度流行、官軍和平民武師都使用的藤牌和刀也同樣適用。然而，此種兵器目前僅在廣東省農村地區和閩浙少數地區還有發現。

客家傳統兵器與戚繼光對明代民用兵器的描述之間存在密切關係不足為奇。參照客家人的歷史和地理背景，明代客家聚集地經常遭受叛亂和沿海騷擾之困，當時著名將領戚繼光、俞大猷和王守仁大力剿滅海盜和土匪。與此同時，南宋以來客家先民曾無休止地捲入一系列武裝衝突。因此客家武術直接或間接地受到當時軍事實踐的影響完全合情合理。

按照湯錦台的說法，即客家應發源於汀州、漳州、潮州，是遷移者與本地畬族之間文化和種族融合的產物。[34] 考慮到整個區域的暴力歷史，我們可預計畬族武術文化的某些元素會於客家傳統之中出現。對此我們沒有失望。客家最有名的兵器之一「鈀」（有時被稱為「瑤家大耙」），可以為客家和畬族相關聯提供進一步佐證。

在中國南方，使用地名或族名（即姓）來命名特定的武術流派或技巧十分常見，例如李家拳、莫家拳、劉家棍等。「瑤家大耙」似乎是同類，但實際上名稱中的「瑤」字不是指一個姓氏，而是指少數民族中的瑤族。[35] 明清時代，中國南部山區經常有老虎出沒，當地獵人用一個三尖的「叉」來武裝自己，這種兵器後來被福建和客家人採用。在福建西部和南部某些地方，如連城和漳州，「叉」的原始形態至今仍保存完好。這些地區的武師繼續明確區分「叉」和「耙」，後者是一種由農具演化而來且外觀類似的兵器。當粵東客家遷出原生之地後，「叉」和「耙」便演變成「客家大耙」。

「耙」通過客家人流傳到粵東和粵西的廣東人聚居區。由於廣東武師不清楚「耙」的歷史或文化淵源，他們仍然保留原來的名字「瑤家大耙」。即使在今天，廣東武師還記得「瑤家大耙」原是用作山中打獵的工具，狩獵猛虎的遠古記憶在兵器的民間傳說中繼續流傳。[36]

第四節　小結

客家人及其祖先從中國北方長途跋涉來到南方，經歷了無數轉變。在這上千年的漫長歷程中，客家人的祖先不斷適應新環境和生活條件，同時頑強堅守某些過去的身份和社會文化，例如方言、食品和衣着等。每當他們放棄一些過去的東西，新東西又加進來，從而建立起一種日益繁複和交

融的文化，並且於明末清初在閩西粵東山區演變成一個嶄新的文化族羣。

正如客家文化的其他方面，客家武術包含着歷史的積澱，為研究武術的工作者提供了其歷史征程的線索。正如生物學家剖開古老樹幹以推算它的年齡，或地質學家觀察地上的侵蝕積層以估計遠古時期的氣候變化，在我們眼裏，客家武術亦必然包含着客家人的社會發展、生活環境和與其融合的族羣的蛛絲馬跡。

雖然我們永遠無法完全重現明末清初時期的客家武術，但現存的客家功夫仍可提供很多寶貴的信息。他們的古兵器的傳統很大程度上反映了明代華南的民間武藝，表明客家人不僅是明代武術的傳承者，還與毗鄰的閩南人，至少在武術傳統上有着共同的文化。這種共同的遺產反映客家和閩南族羣之間具有一定的文化關聯性。與此同時，客家與原住民畬族的關係也反映在他們的兵器傳統上。特別是客家武術中使用的「耙」，為客家最負盛名的兵器之一，只有資質最高、能力最強的客家武師才有資格使用。客家的標誌性兵器客家大耙，結合了「叉」和「耙」的形式，代表着客家人與山地的關聯。在那裏他們與少數民族瑤族居於同一片土地。耙成為了他們共同的文化象徵，證實了客家人將武術從閩西傳到粵中的一段歷史。

註譯

1　根據香港的官方中國文化族羣分類，蜑家漁民被認為是中國南方主要的文化族羣之一。然而，在以上關於東南部的中國附屬族羣的討論中，卻沒有提到蜑家，原因有二：首先，雖然文化和生活方式相似，但蜑家在歷史上屬於幾個語系，並不自認是同一族羣；其次，作為典型漁民，很多蜑家人居於船上，在中國社會最多算是邊緣民系。

2　「本地」是用來形容在香港和廣東省的本土廣東人。

3　張進籙修、屈大均纂：《永安縣志》卷一《地理五‧風俗》。

4　見羅香林：《客家源流考》。

5　湯錦台：《千年客家》（臺北：如果出版，2010 年）。

6　羅香林，同前書，頁 13，筆者譯。

7　同上，頁 11、15。

8　同上，頁 15。

9　同上，頁 16。

10　同上，頁 19、20。

11　同上，頁 20-24。

12　同上，頁 24。

13 同上，頁 25、26。

14 同上，頁 32、33。

15 例如，道光二十年（1840 年）的《新安縣志》。

16 羅香林也是著名系譜學家，並發表了《中國族譜研究》。

17 艾瑞克・霍布斯邦（Eric Hobsbawm）、特倫斯・蘭杰（Terence Ranger）編：《傳統的發明》（倫敦：劍橋大學出版社，1983 年）。

18 羅香林並非第一個或唯一一個有這種觀點的人，一些西方傳教士也有同樣的想法。羅香林無疑受到他們對客家話的研究和論點影響。

19 嘉應學院的客家研究院最近發表的一些研究，頗受湯錦台認為「客家是畲族後裔」的想法影響。伍天慧與譚兆風在《粵東客家武術特點形成的緣由》裏指出，「客家」即指「客人」和原住的越、瑤和畲「家人」的混合種羣。

20 湯錦台。引文中，頁 14。

21 同上，頁 22、23。

22 同上，頁 26。

23 同上，頁 39、40。

24 同上，頁 40、41。以贛南贛州為例，北宋神宗（1067-1085 年）至南宋建炎紹興（1131-1162 年）年間，人口從 98,000 戶增長到了 120,000 戶。孝宗（1174-1189 年）即位後，這一數字增長到 190,000 戶。不到一個世紀人口增加了一倍。

25 同上，頁 41。

26 關於畲族反叛的詳細説明，見同上，頁 92-98。

27 同上，頁 105。

28 馬明達：〈揭開《水滸傳》「朴刀」神秘〉，《中國武術研究》第 5 卷。

29 參閱戚繼光：《紀效新書》（《欽定四庫全書》本），卷 11，〈藤牌總説篇〉；戚繼光：《紀效新書》（《欽定四庫全書》本），卷 12，〈短兵長用説〉。

30 見孔飛力（Philip Kuhn）：《中華帝國晚期的叛亂及其敵人》（倫敦：劍橋大學出版社，1970 年）。

31 同註 29。

32 戚繼光：《紀效新書》（《欽定四庫全書》本），卷 12，〈短兵長用説〉。

33 同上。

34 湯錦台，同前引書，頁 90-106。

35 民族學家認為兩者十分相近源於同宗。隨後，來自中國的人口壓力迫使他們進一步進入山區，最終分裂成兩大系。向西進入兩廣的被稱為「瑤」，而那些留守原地的稱為「畲」。

36 大耙曾被用來狩獵老虎這一説法廣泛被廣東武師接受。見龍景昌、三三、趙式慶：《香港武林》（香港：明報周刊，2014 年），頁 121-123。

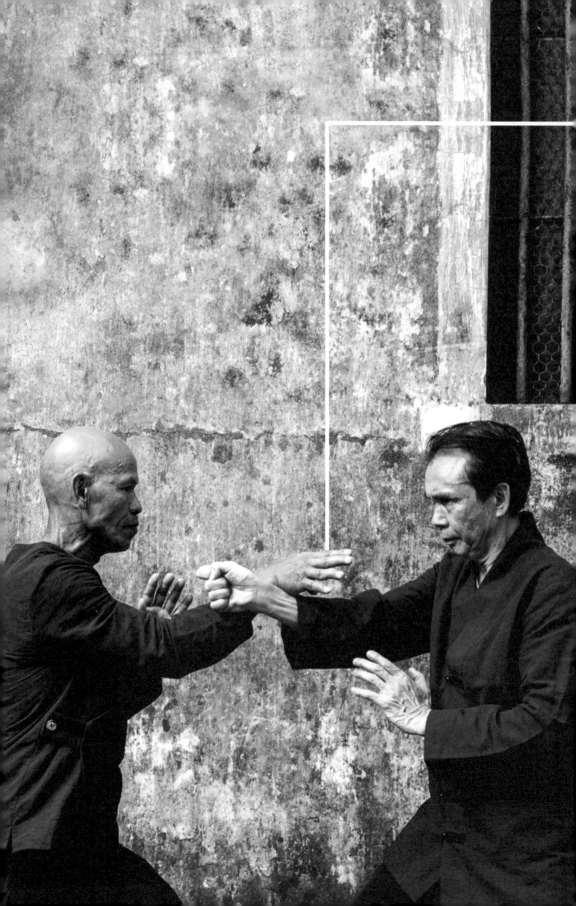

第二章

客家功夫
傳統的建立

趙式慶

第一節　客家功夫之發展階段

如上一章所述，帝制時代晚期，客家功夫在閩西和粵東的社會環境中逐漸發展起來。在明朝相當長的一段時期裏，華東沿海地區戰亂頻仍、海盜猖獗，大規模的反叛活動從明朝中期開始困擾着內陸山區。

在閩粵邊界的客家「發祥地」，激烈動盪的社會環境亦塑造了客家武術的發展模式。嘉應學院研究員宋德劍指出，客家人居住的地域是自然環境比較惡劣的山區，面臨着生存資源的壓力，客家不同姓氏為了爭奪生存空間，經常發生械鬥，教習武藝遂成為社會風氣。[1] 此外，由於早期客家歷史是中國東南部更廣泛的社會史的延伸，所以客家武術也可被視為一種在此期間出現、初具規模的「南派」武藝的一部分。明將俞大猷和戚繼光的軍事著作中對此均有描述。

然而，直到清中期約乾隆末年到嘉慶初年，客家武術傳統才開始出現。在明末，客家尚未成為一個獨立的漢民系文化族羣，這點值得留意。即使客家功夫源於明代，但由於「客家」尚未演化成獨立的文化羣體，「客家功夫」這一名稱也無從談起。直到清初，客家人的身份仍很大程度上與同居於汀州和粵東地區的畲族或瑤族等其他少數民族混淆在一起。

自清康熙後期（約 1680 年），客家開始在歷史舞台上出現，至民國時期（約 1930 年），客家已成為公認的漢民系文化羣體，許多傑出的客家人在中國政壇上也獲得了權力及影響力。大約 250 年間，客家武術經歷了三個不同的發展階段，在很大程度上反映了客家社會歷史的發展。以下將客家功夫的發展簡略劃分：

（1）形成和早期發展：大致由明末至清中葉的 18 世紀，在武夷山區「客家」的某些生活方式逐漸成形，為其武術發展創造了必要的環境和物質條件；

（2）文化融合與流動性的客家派系出現：從 18 世紀下半葉到 20 世紀初，大規模的客家遷徙造就了新的武術形態及發展模式。有別於早期的客家功夫，這些派別及拳種已不再局限於特定的村莊或發

源地；

　　（3）城市化和交融：從 19 世紀中葉到 20 世紀中葉，大量客家功夫傳人和武館從農村遷移到城市。

　　本章旨在描述最近兩個半世紀以來，客家功夫發展的主要趨勢，並分析客家羣體所經歷變動不居的社會環境，包括所謂暴力經濟的演化、不同文化族羣的碰撞（因而引起族羣間的武術交流），以及與客家功夫相適應的社會結構變遷。以上各項在不同階段均曾對客家功夫主體的形成產生重要影響。

第二節　早期發展——明末至清中葉

　　從清初到帝制時代結束，客家歷史中最顯著的特徵是地方性的社會暴力。我們追溯其根源，可以發現客家在清初到達閩西山區腹地、粵東和贛南之前，該地區就存在着不斷的暴力衝突。在這個環境裏，客家人不僅繼承了中國南方的武藝傳統，也學會了原住民瑤族和畬族的搏鬥技能。正如上一章所述，歷史學家湯錦台修正的客家史觀中，指出漢人和贛閩粵丘陵之地的原住民文化和民族融合，是客家成為漢民系新文化羣體的根本因素之一。[2]

　　這一個融合一定程度上反映在客家功夫本身，最直接的象徵符號就是呈三叉狀之「大耙」（又作「鈀」）和「耙法」。在技術上，主流客家耙法分幾種，其中之一是「瑤家大耙」。在口述傳統中，瑤家耙法的傳人多強調此種武藝獵虎（或抗虎）之原初功用，證明了瑤家大耙與浙閩山區少數民族打獵時用的獵叉有某種技術傳承的淵源。然而，粵東客家武者使用的大耙與相對輕巧的叉，既有形制上某些相似之處，但是叉和耙前端的三叉，又明顯有所不同。如果我們比較客家大耙與閩南人在福建西部和南部使用的碩大厚重的同類武器，會發現它們更加接近。因此，我們推斷現今客家大耙的原型屬閩南型。事實上，仔細分析客家功夫的特徵，不難發現它是早期客家人與當地族羣交融的產物，可惜這方面的研究至今不多。在比較民

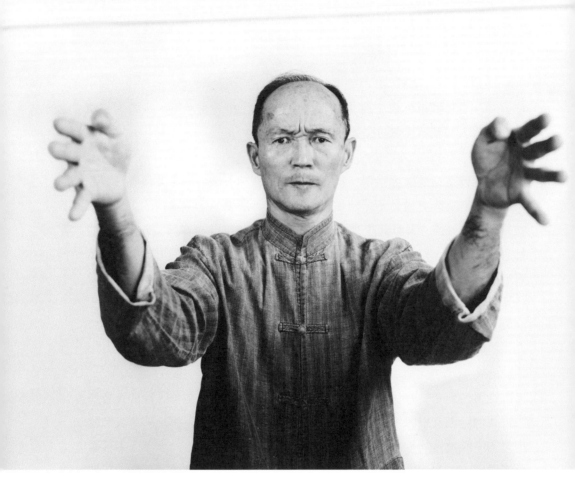

族學中，對於客家與當地社區的武功傳承之間關係的研究尚未真正起步，期望武學研究人員在未來能承擔此任務。

若仔細分析東江客家功夫的傳承，其中值得注意的是客家人的遷徙呈現沿東北到西南軸線，以及從武夷山向西蔓延到廣東的趨勢。根據羅香林和湯錦台的研究，我們發現客家人的祖先穿過贛南和現今位於閩西的汀州，終於在粵東梅縣、五華、興寧、河源及其周邊地區定居。事實上，今天的贛南、閩西、閩西南山區很大程度上仍然為客家區域。不出所料，客家早期的定居位置為客家功夫烙上了不可磨滅的文化印記，因此我們必須到福建和江西去尋找客家武術的根源。

在工業化現代交通出現之前，山脈不僅是自然生態屏障，更是一重文化隔膜，而且能將某一文化與另一文化區域分隔。在山嶽縱橫的地區，我們經常會發現在一個相對小的區域內可存在多種相對獨立的文化羣體。同

樣，儘管在漢代一統以後（分裂時期除外），政治上同屬一國，地理上又相互毗連，但江西、福建和廣東之間卻保存着顯著的文化差異，其中武術成為這種文化區分的具體表徵形式。根據分析客家早期的遷徙歷史和與江西、福建的距離，我們可以知道，在粵東邊區發展成形的客家功夫的原始武藝，是源於福建或者江西。

在上一章，我們指出客家與南方（尤其是福建）器械武藝中的某些相似之處，包括一些具體的技法及形制。這些均可於客家以及更廣泛的中國南方武術體系中見到。如果我們考慮到徒手功夫傳統，就會發現閩南與客家武功之間的關聯性更為明顯。

現在讓我們考察一下東江客家功夫中的兩大拳術（或拳種），包括俗稱南螳螂的功夫系統和流行於興寧一帶的刁家教。二者的起源分別可追溯到福建和江西早期的武術形式。

在近代共產革命引發的大規模移民潮到達香港前，香港的客家功夫僅限於幾個以南派螳螂拳為主的古老拳種。參考以下香港主要客家功夫派別形成的年代表，不難發現除滑石教和龍形之外，1949 年前香港的重要拳術均與南螳螂有關。

流派及拳種	傳承人	來港時期（大約）	流傳區域
朱家教	鄧雲飛	19 世紀末或 20 世紀初	新界北部、西貢、荃灣、九龍城、筲箕灣等
東江周家螳螂拳	劉水	1900 年代	筲箕灣、紅磡、九龍城、旺角、上水等
滑石教	周瑞	1930 年代	紅磡
江西竹林寺螳螂派	張耀宗	1930 年代	灣仔、荃灣、紅磡、西灣河、觀塘、元朗、禾坑等，以及新界北部
龍形	林耀桂	1950 年代	紅磡、深水埗、新蒲崗、大埔等
白眉派	張禮泉	1950 年代	新界北部、深水埗

（續表）

流派及拳種	傳承人	來港時期（大約）	流傳區域
鐵牛螳螂派	何鞏華	1940 年代	新界北部
	黎仁	1960 年代	新界北部、大埔、元朗、上水等
林家教	林悅皁	1950 年代	黃大仙、沙田
游民教	劉伙明	1950 年代	紅磡、土瓜灣
青龍潭客家洪拳	盧春	1960 年代	長洲、坪洲、赤柱、筲箕灣、南丫島、上水
刁家教	刁濤雲	1980 年	長沙灣
東江洪拳	黃東明	1970 年代	深水埗、深井
蔡家拳	劉兆光	1960 年代	西貢
五枚拳	張秀	1940 年之前	大埔
莫家拳	黃華安	1970 年代	旺角、粉嶺

　　其中，最具影響力的可能是朱家螳螂，其更古老的名稱是朱家教。朱家教來香港的時間不詳，但很可能是最早在新界立足的客家拳。20 世紀 20 至 40 年代幾個密切相關的螳螂派，包括鐵牛螳螂派、江西竹林寺螳螂派和周家螳螂派隨着本派高手遷移均已來港。

　　一如多數民間武術，朱家教或「朱家螳螂」到底在何時初成不得而知。按照傳說，周家教和朱家教均來自一個被稱為「周亞南」或「朱亞南」的創派祖師。此人在 18 世紀最後十年掌握了「少林」功夫後創立了這個拳種。雖然口頭傳說不可盡信，但關於朱亞南或周亞南如何在福建從一位少林和尚習得武技後創立新客家功夫的故事，不僅有助我們了解東江功夫的發源，也有助我們了解客家武功與南方閩南武功之間的關係。

　　關於朱亞南或周亞南創派的起源有兩種說法：一是源於福建少林寺，一是他遇上少林高僧。

　　關於第一種說法，據李天來所說，故事是周亞南生於一個富有家庭，少時因口不擇食，十餘歲便患上胃病，尋醫無效。相傳周亞南後來曾在福建少林寺當廚師並學練功夫。他有一次經過叢林，看見螳螂與相思雀在樹

上搏鬥，最後相思雀戰敗。周亞南覺得很奇怪，為何細小的螳螂能擊敗相思雀？於是他抓了一隻螳螂，模仿其動作，最後將螳螂的搏鬥技術融入福建南拳之中，創立了螳螂拳。其後，周亞南又得到少林高僧禪隱大師細心指導，成為一代宗師。周亞南學成之後，將拳術傳予黃福高，黃福高再傳予劉瑞。

第二種說法，同樣是來自李天來是周亞南巧逢機緣，遇上少林高僧禪隱大師，得其診治病癒，及後隨大師前往少林寺，擔任寺中炊事。當時凡入寺者，不分僧俗一律需嚴格習武，每日清晨全體一同練習兩小時。某天，周亞南路經樹林，見螳螂與相思雀在樹上搏鬥，最後相思雀不敵，受傷墮地。他靈機一觸，欲仿螳螂搏鬥之法為拳，於是捕捉螳螂回家以草挑弄，觀其格鬥方法，繼而把螳螂攻防技擊之形態融入其習練的福建南少林拳術中，創出螳螂拳。同時，周亞南又得禪隱大師悉心指導，成為一代宗師。後人將周亞南創立的拳術稱為「周家螳螂拳」。[3]

值得留意，周家教和朱家教的核心均圍繞同一套拳法——「三步箭」。這套拳法與「三戰」擁有相同的基本結構和訓練方法。「三戰」是一套在閩南非常普遍的著名拳技，也是該地區拳術的基礎訓練套路。「三步箭」與「三戰」極為相似，絕不可能純因巧合而雷同。相反，現有文字記載和民族學資料皆反映了拳法從閩南直接傳播到客家的流向。

地域分析似乎也證明了這一傳播流向。根據客家功夫研究者譚兆風、伍天慧、伍天花、吳洪革和許曉容，朱家教是梅州最古老的客家武術之一，而梅州常被視為客家的「發源地」。[4]梅州位於福建西南邊境，歷史上是連接福建與廣東古老走廊的關口要地。考慮到自明末起的人口流動大致由東到西的動態，人口週期性膨脹，並一直持續到近代，在百姓心目中作為「南少林」象徵的閩南武術極有可能通過客家文化走廊傳入廣東，而且也很符合中國南方社會史演進的規律。我們相信，通過客家功夫和廣東省其他的功夫系統之間的比較研究，將可發現進一步的證據以支持這個論點。

來自江西的武術對客家武術的發展也有類似的影響，儘管不是那麼明顯，但這種影響的確存在。目前在香港發現的東江客家武術流派中，江西的影響和文化滲透到客家功夫的例子以刁家教最明顯。第三代刁家教傳人

刁濤雲便曾簡要説明他的先人如何習承了江西功夫體系。讀者可參閱第七章中刁濤雲的口述歷史全文。為便於參考，以下為相關章節內容大概：

> 刁火龍、刁龍康兩兄弟，百多年前到江西經營雜貨生意，家傳一套山字拳，該拳為風格硬朗的功夫。有一天下雪，氣溫寒冷，一位年邁老人在店門前倒下，兩兄弟見狀馬上把他扶進店內，為他請大夫並讓他住了下來。老人康復後，看到他們練山字拳，兩人打拳畏然生風，但老人卻在一旁微笑。兄弟問他為甚麼笑起來，老人讓兩兄弟試試抓住他，想不到兄弟二人均被老人弄倒了，才知道老人是高手。刁火龍、刁龍康兩兄弟馬上拜老人為師，跟老人練了幾年功夫，後來老人離開之時，告訴他們這是讀書人練的拳。後來刁火龍回到興寧設館授徒，刁家教聲名大噪。

興寧縣位於廣東省北端，是通往江西的自然門戶。連同梅州，興寧也被視為東江客家（即粵東客家）最重要的「發源地」之一，亦是重要的文化和武術樞紐。儘管刁家教不是最古老的客家派系，但其起源故事為江西武術被客家功夫吸收這一論點提供了一個重要例子，也印證了江西與客家武功之間不斷交流傳承之實。

客家武術發展初期，客家人在傳統社會環境中習武，其功夫主要在單姓村莊的親屬之間傳播，由此賦予村內學武之人以正統性的地位，透過習武獲得武術知識和力量。這種融入華南鄉村社會結構中的傳播模式，直到20世紀初仍在客家村落中看到，是傳統客家社會中最主要的承傳模式。

在祠堂拜祭共同的祖先是村莊裏最神聖之事，既增強了族羣認同和凝聚力，也是社區慶祝活動和文藝表演的重要場合。在西方學者中，最早關注中國東南部親屬關係和村莊組織密切關係的人類學家莫里斯．弗里德曼（Maurice Freedman）觀察到：

局部宗族關係的社區曾經是領地和親屬族羣。作為一個村莊，它通過土地廟展示其在信仰生活中的身份；而作為族羣宗親及宗親妻室，它則納入一系列拜祭共同祖先的信奉單位之中。[5]

根據上述模式，親屬關係在確定社會地位、提供教育就業機會，及財富積累等多方面都起到了決定性的作用。在中國東南部的農村，身為宗族成員是判斷一個人正統社會地位的基本因素。宗親承襲是社會組織的最主要原則，它適用於幾乎所有中國南方的單姓村落，包括客家村落。這一點對傳播武術也有巨大影響。

根據多位受訪客家師傅口述，粵東客家村落的武功傳教往往只限於氏族成員，明確禁止傳授武術給「外人」。據刁濤雲指出，2015 年他在得到部族長老支持和認可，創辦刁家教國術會之前，刁家教只傳授給刁家宗族成員。與此類似，黃東明道出他如何向村中師傅證明他們之間的親屬關係，才能被收為入門徒弟。這些事例進一步印證客家功夫深深植根於客家農村傳統社會結構之中，而且在過去的社會幾乎所有客家男丁均有習武。[6] 這在社會衝突加劇和地方武裝崛起的時代特別真確。在帝制晚期，當中央權威迅速衰落之時，武藝絕不僅有娛樂功能，更重要是村落自強的手段，使村落或宗族聯盟很快能在本地取得凌駕競爭對手的優勢。

宗族聯盟之間的武裝衝突被稱為「械鬥」，這是中國南方特有的地方武裝化的一個主要催化因素（而武術亦因此得以迅速發展及傳播）。在這種環境下，正如宋德劍所説：「一些小姓弱房如果單純依靠羣體的力量，根本無法與巨姓大族相抗衡，在這種情況下，某一個或某一小羣人的高超武藝往往成為一個姓氏、一個房派的重要支柱」。[7] 這種宗族聯盟之間的激烈競爭，可能成為他們對外保護其派系技能的原動力。因此，客家武術經常會根據一個特定姓氏或宗族來命名，例如朱家教、李家教、鍾家教等。此亦暗示了教派性質以及宗親血統在武術傳播及實踐中的重要意義。

第三節　客家武術的傳播──18世紀後期到20世紀初

18世紀末至20世紀初是客家功夫發展的第二階段，即處於羅香林所謂的客家第四次和第五次大遷徙之間。[8] 這時期最鮮明的特點是人口從北部向中部再向西部的廣泛流動，當中原因包括人口膨脹、械鬥和太平天國動亂等。在此期間，客家人離開了粵東地區的第二故鄉，來到珠江三角洲的肥沃平原，最終遠至廣西省的高、雷、欽、廉等州甚至海南島。

一般來說，我們可以辨別這時期中幾種遷徙的類型。首先有傳統宗族羣體遷徙。這種模式通常涉及整個家族從一個區域移民到另一個區域。其中一個例子便是在康熙和雍正年間，禁海令撤銷後，客家宗族曾大規模遷移及定居在沿海地區，但這種區域性的移居並非常態。第二種遷徙是從18世紀中葉開始天地會等地下幫會的發展。在世紀之交，隨着地下幫會迅速興起，其主要領地從福建南部遷移到廣東省。在這種情況下，遷徙模式並不穩定。由於這種遷徙主要涉及被邊緣化的社會底層人士，故遷徙方式隨意且難以追查。約在同時間發生的第三種人口流動是由朝廷政策引發，客家人從擁擠的粵東被遷移到廣東中西部。這既為了緩解人口壓力，也為了得到熟練的採礦工人。第四種移民類型是由太平天國叛亂造成，也是中國歷史上規模最大的遷徙之一。雖然每次遷徙有一定程度上的雷同，但它們背後的社會動態結構卻不盡相同。儘管如此，它們的共通點在於遠距離遷徙中的不可預測性和危險性，以及隨之而來的安全和求生需要。

宗族遷徙與家傳武功派系的傳播

第一類型遷徙，即整個宗族羣體從一個地區遷移到另一個地區，其目的是在安頓後重建原有的社會結構。因此在遷徙後，大多依據現存的親屬關係和等級制度，以一種正統方式進行武裝化，協調組織村莊防禦和武術訓練。這與前一章中的描述相似。在這種情況下，完全由族長掌控的家族武術佔了主導地位，我們稱之為「血緣關係」模式的組織形式，例如刁家教、林家教、李家教及鍾家教等宗族派系依賴的組織。因此，隨着宗族羣體的領土擴展，家族武術也自然逐漸被傳到更廣闊的地域，而那些最初禁

止向外人傳授的古老派系武術，如朱家教，也開始了更廣泛的傳播。

以下分析其他三種類型人口流動如何產生相應的不同武術派系，並怎樣有助發展各自的獨特性。讓我們從考察地下幫會的武術組織模式開始。

由地下幫會和洪拳導致的遷徙

眾所周知，從康熙時期起，人口增長和伴隨而來對耕地的需求壓力，推動了客家人離開家鄉，出走武夷山脈。最初，順治時期的遷海令導致 [9] 南方許多沿海地區人口真空，但當該政策被廢除後，人口迅速恢復，到康熙、雍正時期，更很快超過之前的水平。持續的移民潮無可避免令客家人與早在 18 世紀初已經過剩的當地人口發生衝突。

人口過剩的其中一個主要後果，是為華南地區傳統社會組織結構帶來不斷增加的重擔。正如我們觀察所得，這些形式建立在血緣關係原則上，依靠宗族關係，並通過提供就業、資源以及財富分配等有效方法來維護社會的凝聚力。然而，維持這種模式的社會組織十分艱難，加上中國農民子孫眾多的傳統思維，需要擁有無限土地以支持宗族增長（村落蔓延），或者依賴週期性流行病、飢荒或疾病加以遏制人口增長才能實現。不過，經過多年的衝突和戰爭，清代康熙、雍正和乾隆三朝太平盛世所帶來的繁榮，卻反而導致前所未有的人口增長，最終令這種社會組織模式瓦解，看來十分諷刺。

當宗族羣體不能再照顧那些脫離了親屬關係的邊緣化成員時，後者便試圖構造新的社會結構，學者稱之為「擬親關係」。實際上，這就形成了最初的兄弟會和地下幫會。在許多情況下，起初他們只屬於被社會邊緣化或異化的無害互助協會，[10] 但隨着時間，部分組織的成員數量大規模增加，繼而成為掠奪性組織，甚至開始與傳統社會階層爭奪影響力和權力。[11]

從 18 世紀中葉起，隨着人口迅速增長和經濟發展放慢，閩南、粵北和粵東的地下幫會激增。伴隨着天地會壯大，以洪拳為代表、依附非正統社會的武術得以發展。這是 20 世紀之前華南最顯赫的武術文化現象。原來洪拳沒有固定的「套路」甚或武術內容；相反，「洪拳」一詞是描述洪門，即天地會或洪門成員所使用的各種拳技和器械武藝的統稱。[12] 鑒於地下幫會的差異性和分散性，愈來愈多從不同文化族羣和地區加入的天地會

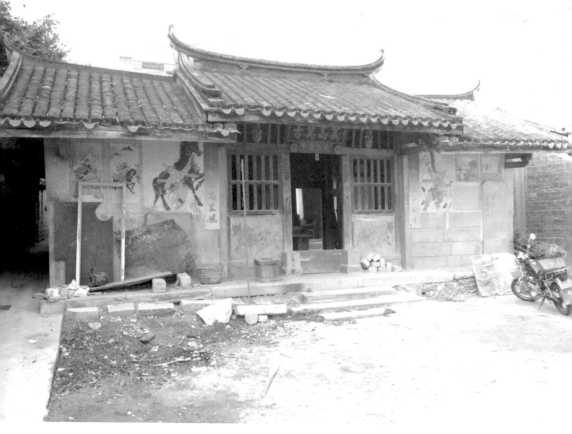

韶安萬氏祠堂

成員，根本沒有也不可能有觀念或實踐上的武技統一。然而，洪拳作為一種社會現象出現，意味着天地會從一個互助的社會結構變成一個具有掠奪性、武裝策劃、製造社會暴力的組織。

由於客家人最早在廣東省建立了天地會，他們很可能在創造廣東洪拳傳統上發揮了重大作用，這點往往在中國南方和廣東的武術發展史中被人忽略，但我們可以從重要的天地會遺址，比如高溪觀音亭、韶安長林寺等地方都屬於客家領地來引證。雖然天地會表面上沒有「民族」標記，並且不屬於任何一個特定文化族羣，但同樣不能否認，很多天地會會員（特別是早期）都是客家人。

關於天地會和洪拳的一個重要歷史事件，是於 1787 年至 1788 年間發生的林爽文民變。這是晚清中國地下幫會發展的分水嶺。此次事件後，地下幫會開始在福建和廣東蔓延開來。林爽文民變不僅是天地會第一次策動的大暴動，而且事件也導致福建和臺灣的地下幫會被全面清剿，迫使天地會將其中心轉移到鄰近的廣東省。由於地下幫會十分隱秘，我們沒法得知

從福建逃走的人數。然而，從鎮壓的嚴重程度來看，如 1792 年清律例規定「首犯與曾經糾人及情願入夥希圖搶劫之犯，俱擬斬立決。其並未轉糾黨羽或聽誘被脅而親非良善者，俱擬絞立決」[13] 可以推測，天地會在福建曾遭鎮壓，導致地下幫會成員外逃。

客家洪拳的另一個有趣現象在於其模糊界線，事實上，客家洪拳的傳播並不像刁家教等同類客家傳統功夫般局限在親屬範圍內。出於這個原因，客家洪拳經常在客家與其他文化族羣混居之地出現，特別是主要說閩南話的潮汕和海陸豐地區。香港兩個客家傳統，即青龍潭客家洪拳及東江客家洪拳均來自客家人與「河洛」社區毗鄰而居的惠東（惠陽）地區。從兩家之間存在巨大技術和風格上的差異，以及與其他客家功夫拳種及流派的差異，可以看出客家洪拳本質上的流動性（惠東青龍潭客家洪拳便是顯著例子），並充分表明這些拳派中存在「非本地」元素。

採石場工人及滑石教

第三和第四類人口遷徙也促成了某些武術組織的形成。大量最初從五華縣地區（因採石場而聞名）遷至廣州中西部的台山、江門、新會等地礦山的採石工人，因採石場的獨特環境而造就特殊的習武文化及環境。根據零星材料，不能確定他們是否形成過真正意義的派系或技術體系（如客家洪拳）。但可以確定，根據當代客家功夫傳人的口頭證詞，客家採石工人似乎也形成過自己羣體及某些獨特的訓練模式，稱之為「滑石教」，這在某程度上是將自己的勞動和職業轉化為對拳術和派系的稱呼。滑石教曾經是香港流行的客家功夫，一度在鰂魚涌及筲箕灣一帶廣泛流傳。不過，筆者在撰寫本書時尚未找到任何滑石教代表，令人遺憾。

太平天國與游民教

第五次也是最後一次遷徙是由於明清時期最大的內戰——太平天國運動。1850 年到 1851 年間，洪秀全與楊秀清、蕭朝貴、曾田陽、石達開等人，一起在廣西金田村組織發起了太平天國運動。他們在兩年內攻佔了南京，洪秀全並決定將太平天國定都於此。由起事造反帶來的動盪與災難殃及大半個中國，包括廣西、湖南、湖北、江西、安徽、江蘇、河南、山

西、山東、福建、浙江、貴州、四川、雲南、陝西及甘肅，其軍隊攻陷了600餘城。[14] 太平天國創始人洪秀全以及許多追隨他的社會邊緣人士都是客家人。太平天國和洪門（與其他地下幫會）之間的密切關係均有案可查。[15]

在社會組織方面，太平天國作為一場複雜的異教運動，吸引了來自農村和城市地區的信眾。雖然太平天國是千年一遇的基督教運動，但其意識形態和社會組織卻遵循了中國自漢以降超過 2,000 年農民起義的模式，[16] 其中呈現一些異教特徵，如神靈附體等，與王朝末期各地的反叛起事特別是義和團運動（1899-1901）有異曲同工之處。

與此同時，和千百年來歷史上的暴動有所不同，太平天國具有吸引社會各個不同階層信眾的能力，有時會整體收編地下幫會及其分會組織。毫無疑問，太平天國早期的成功和快速成長，可以歸因於大量已經脫離傳統農業社會的流動人口。當中，客家族羣作為典型「流動人口」的特質或許發揮了關鍵作用——他們是「拜上帝會」最初的追隨者，後來更成為太平天國領導層的主要核心。

在這個意義上，太平天國與客家遷徙和地下幫會的發展一樣，不過是清中期以後中國東南方社會亂象的另一個表徵而已，這種現象背後的真正原因是深層次的生態、社會經濟乃至關係到生死存亡的因素，比如人口膨脹、土地貧瘠以及傳統社會，特別是傳統農業社會結構的瓦解。缺乏巨大無產流動人口提供的人力，太平天國起義根本不可能發生。在這方面，客家作為典型的「遷移」人口有可能發揮了重要作用。而大量客家人為了「信上帝教」，為隨後的太平天國提供了起事領袖以及骨幹追隨者。

目前我們還不太清楚到底有多少民間拳師曾參與太平天國，或者反過來說這一場運動如何影響武術發展。太平天國組織和活動的一個重要手段是使用暴力，而太平天國與地下幫會的密切關係，如積極吸納武師的事實廣為人知，這反映了武師在一定程度上的參與。根據民間武術的口述傳統，廣東省各大武術派系中，與太平天國有密切關係者至少有蔡李佛一家。[17] 然而，鑒於太平天國活動涉及地域範圍甚廣，其他派系與其打交道甚或參與其中也很有可能。

從客家武術的觀點出發，考慮到客家人在太平天國運動中的整體參與程度，究竟客家武術與太平天國兩者是否有關聯？值得一提，在太平天

國運動末期，大部分戰事均在粵東客家大本營發生。比如同治四年（1865年），左宗棠率領清軍在粵閩贛地區對抗太平軍。也許太平天國與客家功夫的關係中最重要線索之一，就是神靈附體或神打。

　　據客家功夫傳人稱，神打曾經是客家武術的重要組成部分。李天來說：「客家功夫有兩個主要部分，明功（功夫）和神功（神靈附體）。」後者涉及召喚神靈下降依附人體。練功者認為神靈附體可增強人的戰鬥威力，甚至可令人刀槍不入。這可與義和團運動類比，神靈附體在後者的信仰中佔據更重要的地位。其拳術之一梅花拳亦與神靈附體有關，而時至今日一些習拳者仍推崇這種說法。同樣，由於武術和神靈附體之間的偶然聯繫，不禁令人懷疑客家功夫中的「神功」可能就是太平天國的遺風。特別值得注意，據說神靈附體在游民教的習練者中相當普遍。游民教意為「流浪人的教派」，與和採石工相聯繫的滑石教一樣，其名稱將武術與特定人羣（這裏指流動人口）聯繫上來。在太平天國運動龐大的人口流動中，這種聯繫似乎合情合理。

第四節　城市化轉型──民國期間廣東客家新派系的出現

　　客家功夫發展的第三階段，是 20 世紀 20 年代至 30 年代由都市化所引起的。廣州作為廣東省省會，在辛亥革命後迅速發展工業，尤其在陳濟棠管治下（1926-1936）獲得新的活力和動力。在此期間，大量工廠、港口、鐵路以及現代化教育設施，包括大、中、小學紛紛建立，廣州成為一個發展蓬勃的現代化生產中心和貿易港口。陳濟棠的政府督造了海珠大橋、中山紀念堂、中山大學、德明學院、愛羣大廈（現今的愛羣大酒店）以及超過 30 條主要街道，這也是這個時期經常被譽為廣州的「黃金時代」的原因。[18]

　　與此同時，武術經歷復甦，在民國時期開始過渡到現代體育。於 1910年成立的精武體育會，經過十多年的奮鬥與發展，在 1919 年開始流傳南部，首先在廣州建立分支，然後延伸至佛山、香港、澳門及其他地方。精武體育會全盛時期在中國南方 9 個省市擁有 37 個分支，超過 40 萬會員。

後來，精武體育會於極短時間內在東南亞開設了 38 個分支機構，成為世界上其中一個最龐大的體育和休閒組織。1929 年，兩廣國術館成立，帶來了武術界稱譽的「五虎下江南」，其性質可說是一種從北到南的系統性「知識傳授」，即俗稱「北拳南傳」。陳濟棠是客家人，在其理政期間，[19] 許多客家武師聚集廣州投其門下，其中包括白眉派的張禮泉（1882-1964）和龍形派的林耀桂（1874-1965）。

事實上，在晚清和民國早期，張禮泉已經在廣州生活和從業了。全球白眉武術總會主席鄭偉儒認為，張禮泉習練白眉功夫以前已然掌握了林亞俠的林家教、林石的流民教和李蒙的李家拳（被譽為廣東五大派系之一）等三門武功。後來張禮泉在竺法雲禪師門下習練白眉功，得其傳授四套拳法，包括：直步拳、九步推、十八摩橋及猛虎出林。同樣，龍形派的林耀桂從父親林慶元學習林家拳。後來他搬到惠州華首台，在大玉禪師門下深造。白眉派傳人及客家功夫文化研究會秘書長賴仲明認為，白眉派與龍形派算是「兄弟派系」，因為這兩派的發展有不少交叉重疊之處，而且有非常類似的脈絡。

張禮泉和林耀桂因認識林蔭棠，其後獲推薦到黃埔軍校當國術教官。據龍形體育總會的官方信息[20]，將林耀桂所創建的武術系統命名為「龍形」，是陳濟棠的提議。而張禮泉起初所教的功夫並沒有名稱，後來採納了一位徒弟的建議始稱「白眉」。事實上，民國時期出現了許多武術活動，民間武師和各派系之間交流頻繁。在此期間許多新的武術派系誕生，某一派的徒手功夫與器械功夫來自不同傳承十分常見。

張禮泉和林耀桂也打破了客家武功只授予客家人的傳統，在客家功夫的發展上開闢了新篇章。在推廣客家功夫上，張禮泉發揮了尤其重要的作用。他的很多弟子都是帶藝投師，而且他一般只收武功高強之士為徒。這不僅增加了客家功夫的聲譽和影響力，同時也從其他派系吸收大量武術內容。其中一個例證，就是張禮泉最有名的其中一位弟子——夏漢雄。夏漢雄在入門前已經是成名武師，並擁有自己的武館——珠江國術社。張禮泉和林耀桂與其他派系的高手也有交流。據黃耀球所說，師公林耀桂曾告訴他，北方武師孫玉峰曾經與自己有一次閉門切磋。之後，孫玉峰讓其兒子孫文勇從林耀桂學練龍形，而林耀桂則從孫文勇那裏學習多種兵器，包括

林煥光

各種長矛、單刀和劍的招數。因此，當代的龍形派與北方的羅漢拳有着深層和良好的融合關係。

　　儘管白眉派和龍形派以東江傳統武術為基礎，卻通過宗師張禮泉和林耀桂重組，開創了新的客家派系，振興了功夫傳承，並將客家武術推向現代。白眉派和龍形派的出現，意味着客家功夫完成了從農村到城市環境的轉化，成為最流行的客家功夫。從具體武術內容、社會組織和傳播模式而言，白眉派和龍形派與早期客家功夫完全不同，可說是開創了客家武術的「城市」傳統。與此同時，兩派系卻保留了客家功夫的許多傳統元素。白眉派的核心武術內容來自流民拳、李家拳和林家教，例如，三門拳便是從李家拳而來；而龍形派基本來自林家教。此外，龍形派與白眉派的許多兵器技法均來自農具，如客家棍（客家挑）和鋤頭。羅香林在《客家研究導論》中指出，「客人習武的，亦以練拳的為多，其次為棍，為雙刀，為鈀頭，為鐵尺，最特別的為旗槍，為凳板」。[21] 白眉派和龍形派為追溯客家和閩南武術之間的歷史淵源，提供了重要的派系線索，對更深刻地理解和欣賞客家功夫有巨大啟發價值。

註釋

1　宋德劍：〈歷史人類學視野下的客家武術文化〉，《中南民族大學學報》人文社會科學版。

2　湯錦台：《千年客家》，（臺北：如果出版社，2010 年）。

3　以上兩種說法，來自〈口述歷史資料紀錄表格：李天來〉，抄本，（香港：中華國術總會）。

4　湯錦台：《千年客家》，（臺北：如果出版社，2010 年）。

5　弗里德曼，M.：《中國東南的宗族組織》，（倫敦：Athlone Press），頁 81。

6　羅香林：《客家研究導論》，頁 183。

7　宋德劍，同上。

8　羅香林指出的第四次遷徙從明末開始，當時客家人從廣東北部遷移到中部；而第五次遷移則發生在同治之後，當時客家人從廣東中部遷移到西部及其他地方。

9　有關遷海令的事宜可參顧誠：〈清初的遷海〉，《北京師範大學學報》（社會科學版），1983 年，第 3 期；韋慶遠：〈有關清初的禁海和遷界的若干問題〉，《明清論叢》，第三輯，2002 年 5 月；李東珠：〈清初廣東「遷海」考實〉，《中國社會經濟史研究》，1995 年，第 1 期；李龍潛、李東珠：〈清初遷海對廣東社會經的影響〉，《暨南學報》（哲學社會科學版），1999 年，第四期；馬楚堅：〈有關清初遷海的問題──以廣東為例〉，《明清邊政與治亂》，（天津：天津人民出版社，1994 年）。

10　大衛・恩比（David Ownby）：《清初期至中期的兄弟會和地下幫會》，（加州：史丹福大學出版社，1996 年）。

11　同上。

12　見趙式慶：「第一章：帝制晚期中國南方的洪拳」，趙式慶、林鎮輝編：《洪拳入門・伏虎拳》，香港，2013 年。另有秦寶琦：《中國洪門史》，（福建：福建人民出版社，2012 年）。

13　《中國洪門史》，頁 125。

14　《金陵克復全股悍賊盡數殲滅折》，《曾文正公全集》奏稿二十，1864 年 7 月 26 日。

15　見《廣東省志》。

16　見吉恩・切斯納斯（Jean Chesneaux）：「第一章：現代中國前夜農民起義的遺產」，《中國農民起義 1840-1949》，（倫敦：Thames & Hudson，1973 年）。

17　見《蔡李佛紀事年曆記載》。

18　李潔之：〈陳濟棠主粵始末〉，《傳記文學》第六十八卷第二期，1996 年。

19　陳濟棠（1890-1954）是中華民國一級上將，從 1926 年至 1936 年任廣東綏靖委員，任職期間對廣州市經濟、文化和市政發展作出了顯著貢獻，人稱「南天王」。見李潔之：〈陳濟棠主粵始末〉，《傳記文學》第六十八卷第二期，1996 年。

20　見龍形體育總會官網 http://www.dragonkungfu.com.hk。

21　羅香林：《客家研究導論》，（臺北：南天，1992 年），頁 183。

第三章

客家功夫的流變

趙式慶　劉繼堯

第二章把客家功夫的發展分為三個時期，即：

一、16 世紀中葉至 18 世紀中葉；
二、18 世紀中葉之後至 20 世紀初；
三、20 世紀初至中葉。

本章承接第二章的分期概念，敍述客家功夫在不同時期的主要發展模式。

概括而言，從 16 世紀中葉至 20 世紀中葉，客家功夫的發展可以歸納為三個模式，分別為：原生模式、流動模式、都市模式。不同空間的生活情況，聯繫着不同的模式。例如，原生模式主要與村落聯繫，都市模式主要與城市聯繫。從時間而言，三個模式存在發展的次第，並非同時出現。但在特定的社會條件下，或會同時出現。

以下根據採訪資料，從時間與空間兩方面敍述三種模式的特點。原生模式主要呈現在 16 世紀中葉至 18 世紀中葉，其空間主要在閩粵贛交界的客家村落，傳承對象以血緣為主，並形成客家功夫的基本特徵。流動模式主要呈現在 18 世紀中葉之後至 20 世紀初，其空間主要先在惠州、惠陽、惠東、揭陽一帶，隨後轉移到珠江三角洲附近；由於面對不同的生活情況，令傳承對象和傳播方式出現轉變。都市模式主要呈現在 20 世紀初至中葉，其空間主要在廣州；由於進入了都市，令傳承對象和傳播方式再次出現轉變。

本章着重敍述客家功夫的不同模式與社會的互動情況。當中，尤其關鍵的是，客家功夫的傳承者充當了「文化經辦人」(cultural agent) 的角色。隨着他們生存環境轉變，以及個體在不同地域流動，促進了客家功夫的發展，並牽引不同的發展模式。

第一節　原生模式：客家功夫的隱秘與風格

在敍述原生模式之前，先探討此模式出現的地理位置。根據第二章所

述，客家功夫的早期發展，在粵東、贛南、閩西的交接地帶。客家先民從中原南來到粵東後，由於人口增加、地少人多，不斷往外擴張，導致客家與土著發生衝突，甚至械鬥的情況。於是，客家人原來的武術便適應和兼容了土著武術。另外，江西與福建原有的武術流入粵贛閩交接的三角地帶，又促使客家人靠攏南派武術風格，經過時間磨合，遂形成客家功夫典型的南派武術風格。[1]

關於當時客家村落的習武環境，羅香林在《客家研究導論》引用了徐旭曾《豐湖雜誌》的一則資料：「客人多精技擊，……每至冬月相率練習拳腳刀矛劍梃之術，即昔日農隙講武之意也」。[2] 這道出了原生模式與農業為主的村落環境息息相關。村落中的人口一般以務農為主，農閒時習練拳術，這可謂農村生活的寫照。另外，客家功夫的部分兵器亦與農村生活有關，甚至可說是以農具為兵器。關於這點，有研究指出：「客家武術形成和發展農業經濟時期，……據我們所做的田野調查反映，時間越往前推移，板凳、耙頭、棍、桿、鉤、鐮等農家用具用作自衛兵器的比例越高。用農具當兵器，用起來得心應手，且無需專門打造，……當需要抵禦盜匪時，這些器械唾手可得，就地取材，農具即可變為兵器，方便適用」。[3] 原生模式這種「農閒時練武，武器與農具高度結合」的特點，在客家功夫南來香港時，當時的客家村落，依然延續這特點。香港的客家功夫也與粵東武藝有相當深厚的淵源。

以下，先看刁濤雲回憶他的學藝經歷以及刁家教的傳承方式：

> 刁家教，沒有嚴格意義上的師傅，主要是叔伯帶領晚輩練習。[4]
>
> ＊　＊　＊
>
> 刁家教裏有一百零八手，那一手誰練得最好，就向誰學習。我們都跟隨叔伯，每個人教的都不同。例如我叔公，他的棍法好，我就跟他學習刁家棍。例如刁坊鎮，姓刁的師傅哪位拳法好，我就跟他學拳法，因此沒有固定師傅。我們非常保守，做了甚麼就保守甚麼，也專門練甚麼。因此我逐個逐個去學。…這一百多年都不准外傳，封死了。所以我希望世人能知道刁家教，如何使用、如何發揮，希望可以發揚光大。[5]

生存環境與保護意識

承接第一章所說，客家人從北往南遷徙，在明末清初停留在閩贛粵所構成的交接地帶。客家族羣處身於這個山巒重疊、地形複雜的地帶，[6]面對資源有限的情況，需要通過競爭來保障生存空間。在這種生活環境下，客家族羣與土著、本土人和外來人衍生了既有對抗亦有融合的多層關係，這在第一、二章已有詳細描述。客家人這時的生活環境，加上局勢不穩，令練武變成實際需要，也造成了一種普遍的習武風氣。同時，武藝高超的某一個人或某一撮人，成為了某姓氏或某房派的重要支柱。[7]武藝遂成為一種難以與他人分享的生存之道，這是長期處於一種對外緊張狀態而衍生的保護意識。以血緣為中心的傳承脈絡，形成了這時期客家功夫的主要傳承方式。上文引用刁濤雲的經歷，正正反映了生活環境構成的保護意識，與客家功夫傳承之間的關聯，即以血緣為中心的傳承。

原生模式的客家功夫既以血緣為中心作為主要傳承方法，一般由族中長輩教授後輩功夫，刁濤雲上述的回憶正是引證。不過，有趣的是，從刁濤雲的記述中，後輩向前輩學習並沒有嚴格的師承脈絡。另一個有趣現象，則是客家功夫的「個人化」發展，這也是民間武術的共通特徵。基於生存需要，民間武藝更依賴個體武師，武技必須達到一定效果，不能流於虛無；可是，由於缺乏軍旅武藝的系統性，加上身體情況及習慣各異，逐漸形成一種或多種適合自己且便於發揮的技巧，一般稱為「殺手鐧」、「看家本領」。在一個族羣內，不同人通過相同或相似的鍛煉，[8]卻形成了不同的「殺手鐧」。後輩需要拜訪族中不同前輩以學習不同的技巧。

原生模式的客家功夫，由於生活環境和保護意識，講求實用，傳承以血緣為主導，讓外人難以窺見，為客家功夫蓋上了一層神秘面紗。也由於這個原因，不同的客家功夫相對獨立發展，形成了不同的風格。以下根據採訪資料，以東江洪拳和林家教為例。

根據東江洪拳黃東明憶述，他本身是客家人，曾學習不同派系武術。後來因為尋根的緣故，回到家鄉澳貝村學習。澳貝村是黃姓的單姓村落，由一名黃姓的師傅教授武術，人稱「黃老」。剛開始時，黃老拒絕教授黃東明師傅拳術，後來得知黃東明師傅乃來自同一宗族，方才授其武藝。黃東

明學習武藝時，除了得黃老教授外，還獲其他族中長輩指導。[9]

　　根據林家教林悦阜憶述，他年幼時在馬安村隨林玉成學習武術。這門武術是家傳的，只會授予林氏宗親子姪。林悦阜的二叔和四叔皆隨林玉成學藝。[10]

　　從刁家教、東江洪拳和林家教的例子，可見以血緣為傳承主線的特點，加上地理位置隔離，讓原生模式的客家功夫享有相對獨立的發展空間，形成了既是客家功夫，卻有各自風格的特點。需要注意，客家功夫的傳承人充當了「文化經辦人」的重要角色，讓客家功夫的傳承從血緣走向族緣以至人緣，可說是原生模式走向流動模式和都市模式的關鍵。這點下文再論。

客家功夫的基本風格

　　不同武術的風格各異，例如武術研究者王廣西指出，太極拳系最初由陳氏族人代代相傳，然後在清代中葉以北京為中心逐漸外傳，並衍生出楊、武、孫、吳四大流派，此後發展繁盛，流派日多[11]。然而，縱使流派不同，有着各式各樣的表現形式，可是由於均帶有基本風格，因此都歸入太極拳系。

　　同理，客家功夫從源流上來說，主要為流傳於客家族羣的武技，以血緣為傳承基礎，後來的發展固然不再局限於血緣，而且在武技流傳中也出現不同的表現方式。然而，它們形式雖異，但從技擊內容和技術上卻貫穿一些基本原則和風格。以下，從客家功夫的表現形式、客家功夫的術語、客家功夫的肢體動作三方面進行闡述。

　　客家功夫是一門以短打為主的南方武術，表現特色之一是小巧迅疾。這種表現特色與地理和生存環境有關。由於閩贛粵交接之地屬丘陵地帶，在這種地形之下，大開大合、跳躍起伏的攻防動作，並非最優先選擇。相反，幅度較小的動作有利保持重心。[12]另外，出於保護意識的緣故，也有在短時間內解決衝突的需要。正如戚繼光在《紀效新書》所說：「拳打不知，是迅雷不及掩耳；所謂不招不架，只是一下，犯了招架，就有十下」。[13]保護意識令客家功夫形成了迅猛、速疾的表現風格。隨着客家功

夫不斷發展，與不同地域的武術交流，更為小巧迅疾的表現方式加入新元素。

　　不同武術各有其獨特的話語表述，例如形意拳的「起鑽落翻」、[14] 詠春的「來留去送」等等。[15]「吞吐浮沉」便是客家功夫經典術語之一。便是「吞吐浮沉」。「吞吐浮沉」是中國南方徒手武術通用的法則，也是客家功夫具有代表性的話語之一。根據受訪資料，以「吞吐浮沉」作為話語表述的有周家螳螂、江西竹林寺螳螂、五枚拳、白眉派、龍形派等。[16] 另外，客家功夫還有不少其他術語，如「你不來，我不發」、「手從心發，法從手出」等。這些術語如何在客家功夫中成為通用概念，值得深入探討。

　　客家功夫的肢體動作中，「扭擰」是重點之一。第二章指出，周家教與朱家教的拳法「三步箭」，與閩南非常著名的拳法「三戰」有相同的基本結構和本質相同的訓練方法，兩者之間似有關聯，甚至存在從閩南傳播到客家族羣的可能性。這是由於清中葉以降，南方武術由東往西傳播的總體趨勢。在同中有異下，客家功夫的「三步箭」與閩南武術的「三戰」實際上在肢體動作方面有所不同。最明顯之處莫過於兩手如麻花般的扭擰動作。江志強指出，朱家教練習時兩手需要抓。[17] 李天來指出，「三步箭」是周家螳螂入門的拳種，[18] 練習時兩手手指需要逐一抓緊。這種雙手如扭繩索的表現形式，同時在不同的客家功夫出現。[19]

　　最後需要指出，不同類別的客家功夫有共通性，也有不同特點。正如上文提到，由於血緣與地域關係，客家功夫享有相對獨立的發展空間，並因而衍生不同的表現形式。客家功夫的原生模式與客家族羣遷移至福建、江西、廣東交接的地帶有關。這些地帶流傳着不同風格的客家功夫，例如閩西的連城拳、[20] 贛南的字門拳等。[21] 至於香港的客家功夫，則與粵東如梅縣、興寧一帶的客家功夫關係最深。趙式慶在《香港武林》指出：「粵東文化的一些內在因素：其內向、保守、不輕易跟外界接觸的特徵，⋯⋯其實，粵東（尤其客家）武藝是香港歷史最悠久、羣眾基礎最好的武術文化主體之一」。[22] 粵東客家功夫除了上述三個特點外，趙式慶也指出：「客家拳術有濃厚南方短打的特色：吞胸沉肩拔背、步法上善使用相對狹窄、不丁不八的馬步。客觀地看，閩南、粵東和一些後來發展至珠江三角洲的拳術，如永春、詠春、白眉、龍形等，構成自成一格的武術系統」。[23]

　　客家族羣遷居到贛閩粵的交接地帶後，由於生活所需，練武成為一種風氣。當時的傳承脈絡以血緣為中心，令當時的客家功夫帶有一種神秘色彩。這時期部分客家功夫的小巧迅疾表現形式、話語表述及肢體動作，逐漸成為客家功夫日後發展的基本面貌，甚至變成具有標誌性的客家功夫符號。但要注意，客家功夫除了有基本相同的面貌外，也有不同的體現風格。關於客家功夫如何從「原生模式」轉入「流動模式」，涉及到客家族羣的再次遷徙。

第二節　流動模式：客家功夫的內外交流

林悅阜講述林家教的源流時說：

　　我們的功夫（林家教），祖師爺是林合。林合是惠東客家人，居住在梁化鎮。從前，少林寺有一名叫海豐師的出家人，俗名為黃連嶠，是海豐人。由於清政府迫害少林寺，於是逃出少林，來到祖師爺居住的地方：梁化鎮。祖師爺有一次看見海豐師與人比武，功夫了得，於是，特請海豐師回家，並照顧其生活約十餘年。海豐師說自己是海豐人，為了報答林合，於是將武藝傳授給林合。海豐師離開前，對林合說，將來如有機會，拜訪其師兄廣進禪師。最後，在一場偶遇下，林合隨廣進禪師到博羅羅浮山練藝三載，學成後回到梁化鎮開設武館，成為林家教的開山祖師。[24]

李石連講述白眉派的套路內容時說：

　　白眉派的套路中，有林家教、李家拳的套路；白眉派正式的套路有四套：直步、九步推、十八摩橋、猛虎出林。另外，四門八卦是宗師張禮泉自創，還有最高峰的五行摩。[25]

林合本是惠東的客家人，為何其武藝與海豐人有關？另外，白眉派的

套路中為何有其他家派的套路？以上問題與珠三角人口流動有關，需要從客家人的再遷徙談起。

遷居後的族緣

　　由於贛粵閩交接地帶的客家人口增加，經過休養生息，漸漸耕地不敷應用，於是向外遷徙，即羅香林所說的第四次大規模遷徙。當時進入珠江三角洲的平原地帶是路線之一。[26] 珠江三角洲位於廣東省中部，包括現今廣州、深圳、佛山、東莞、中山、惠州等地。[27] 惠州處於珠江三角洲東部，與西部的廣州相對，歷來是交通樞紐及重要都市。《惠州史稿》講述其地理特點：「北控粵贛要衝，南臨南海入穗要道，東扼潮梅交通咽喉，西連廣州之拱衛，古來征戰，為兵家必爭之地。」[28] 惠州在清代管轄一州九縣，即：連平州、歸善縣、博羅縣、永安縣（今紫金縣）、海豐縣、陸豐縣、龍川縣、和平縣、河源縣、長樂縣（今五華縣）。[29]

　　羅香林所指的第四次大規模遷徙，發生於明末清初至清乾嘉時期。當時，除了人口增長與資源局限外，還涉及當時解除的遷海令，客家人遂從贛粵閩的交接地區遷移到珠三角。乾嘉之後，屬於廣東中部區域的珠三角，由於土客之爭及太平天國動亂，人口頻繁流動。第二章指出，乾嘉之後，客家人通過宗族遷徙、地下幫會、採石工作、太平天國等不同方式遷入珠三角。其中，宗族遷徙保持了客家功夫的原生模式，基本維持以血緣為中心的傳播方式。其他遷徙方式，使客家功夫有不同的發展，包括地下幫會與洪拳、採石場工人與滑石教、天平天國與游民教等。箇中情況已於第二章敍述。

　　本節重點敍述珠三角一帶的人口流動，如何促使客家功夫對外與對內交流。其中，環境轉變促成了新的傳承模式，一方面仍以血緣為中心，繼續授予同族人士，一方面則擴大傳承對象至非同族的客家人。如果說原生模式的傳承方法是以「血緣」為主導，那麼流動模式的傳承方法便是在「血緣」基礎上，往外延伸至「族緣」。這個延伸出去的外緣，涉及當時再遷徙的環境。

　　再遷徙的環境，孔飛力（Philip Kuhn）的研究為我們帶來了一個啟示。他的研究包括清代中葉後，中國社會武裝化的情況。[30] 清代中葉之後，面

對內憂外患，例如鴉片戰爭以及太平天國之亂，地方性的武裝力量應運而生。當中涉及朝廷、士紳及地方宗族在晚清朝廷力量迅速衰落時，地方的防禦和治安很大程度上由基層宗族維持，這變得格外重要。中央政權衰落，加上人口增長、天災等不同因素，導致各地區發生大規模動亂。清廷為了應付內憂，遂下放權力，讓地方宗族組織團練以保衛地方。由於村落與宗族之間密不可分，單一氏族與居住地往往接近一致，故出現一個村落即一個氏族的情況，於是村落與族長在領導和利益上也接近一致，由此便衍生宗族之間的械鬥事件。這些械鬥有時候關乎經濟，有時候卻攸關面子問題。然而，礙於當時政局不穩，地方基層的軍事結構遂成了團結地方宗族的樞紐。

從清代中葉之後的情況，可以推斷客家族羣從粵贛閩的交接地遷移到珠三角，遇上清中葉之後，內憂外患的不穩定時期，地方武裝力量凝聚了宗族，對抗來犯者。村落與村落間或形成敵對關係，或形成聯盟關係。1854 年至 1867 年發生的土客大械鬥，某程度上體現了客家宗族與本土宗族之對碰。劉佐泉的研究引用相關資料指出：「『粵民向來土客不和，近緣練團，糾壯丁，備器械，藉禦賊之名，為私鬥之機，苟有小忿，則互相攻劫』……在貴縣大墟的土客大械鬥中土著一方就糾集了土著團練對付客家戰團」。[31] 清中葉後的土客之爭，除了客家與本土敵對外，還涉及近代中國政治、經濟、社會發展變化等重大問題，這點也有研究作出詳細分析。[32] 這裏藉此延伸，客家族羣遷入新的居住地，面對新的他者，促成不同宗族之間的聯盟，形成了一股勢力。在這個背景下，不同宗族之間的功夫出現了交流，傳承模式也從血緣演變至族緣。

族內交流

以上提到林家教的出現，源自林合的奇遇。關於林家教早期的傳承狀況，林悅阜說：「祖師林合回到家鄉後，傳授給其兒子，一位是林玉成，又名林藹樓；一位是林樹琪，別名軍普。……從前林家教不傳外姓人，只傳授同姓」。[33] 這明顯屬於原生模式的傳承方法。而隨着時間與空間的發展，特別清中葉之後局勢轉變，客家功夫的傳承從「血緣」演變至「族緣」。客家功夫之間出現了交流，技藝掌握者，亦即在當地被公認為有一定社會影

響力的武師或功夫師傅，便擔當起「文化經辦人」。客家人於是可以透過其「客家」身份，向不同的「文化經辦人」學習功夫。白眉派張禮泉的經歷，就很具代表性。

根據以上李石連的敍述，白眉派套路中包含林家教與李家教的拳術。而根據採訪所得及全球白眉武術總會的網上資料，張禮泉在習練白眉派武術之前已有武術根底，主要涉獵了三派客家功夫。

張禮泉是惠州客家人，生於 1882 年，早年喪父，由母親撫養，年幼時隨林石學習流民教，拳術包括十字拳、日月猴刀等，後隨李義思學習李家拳，拳術器械有七十二地煞拳、三門槌、大陣棍、爛潤藏蛇棍、左右千字大耙等。12 歲時，他拜林家教林源為師。[34] 張禮泉學習的流民教、李家拳和林家教都是客家承傳之武術。從張禮泉年幼學藝多門可見，他通過其客家人身份，從不同客家功夫傳承者（「文化經辦人」）身上學習武藝。這反映客家族羣遷移到新居住地後，適應了新環境，功夫傳承模式從「血緣」演變至非血緣關係的客家人，即「族緣」。不過，不能排除在相同環境下，仍然存在以血緣為中心的傳承模式。另外，有趣的是，一些客家功夫傳承者在新環境下的奇遇，使他們整合，甚至取替之前曾習練的武術。

因緣際會

觀察不同客家功夫源流時，一些武者會碰上奇遇，從而把自己的功夫昇華，例如以下將會介紹的劉瑞與林耀桂。這些奇遇大部分在珠三角發生。考察這些傳聞是否屬實並非重點，反而是發生這些事跡的空間——珠三角所反映的人口流動情況。

贛粵閩三地交接的地帶為丘陵地帶，人口流動有限，當客家族羣從這個交接地帶移居到珠三角平原時，人口流動相對較為活躍。莊吉發的研究指出，清代為了緩和人口壓力，先後推行了幾項措施，包括：改土歸流、墾拓荒地、丁隨地起等，都直接或間接加速了閩粵兩地的人口流動。部分農業人口遷移至新開發的地區，並形成移墾社會；部分非農業人口則進入城鎮，流浪江湖，從事不同行業。人口流動也為秘密會黨的發展提供了基礎，這點尤其值得注意。後來知識分子與會黨結合，不僅推翻了清廷，

也促成了近代中國社會結構的變化。[35] 處於平原地帶的珠三角，人口流動自然比丘陵地帶更活躍，促成一些客家功夫傳承者的奇遇，成為後來的美談。

上文指出，林家教是源於林合向一位來自海豐的禪師求助，因此，林家教有「學自海豐成妙業，藝從華首得真傳」之說。[36] 其後，林家後人林耀桂又有奇遇，根據黃耀球敍述：

> 　　林耀桂先隨其父林慶元學習林家教，後隨大玉禪師學習武藝，並融會兩家功夫。事緣，某一次的華首台誕辰，林耀桂帶領徒弟在寺廟門開棚，[37] 大玉禪師看到後，便微笑了一下。林耀桂問大玉禪師笑甚麼？大玉禪師說林耀桂的功夫不錯，只是比較硬朗。然後，兩人切磋比試。林耀桂被大玉禪師的功夫所折服，於是拜於門下，學藝三年。[38]

再以周家螳螂的傳承者劉瑞（又名劉水）為例。劉瑞接觸周家螳螂源於一場比試，李天來敍述：

> 　　劉瑞，號誠初（1879-1942），客家人，早期習練和教授馬家拳。某天，周家螳螂的傳人黃福高路過廣東惠陽觀音閣，看見劉瑞在教授馬家功夫，說劉瑞功夫不錯，但仍然有不足之處。劉瑞等待徒弟離開後，以素菜招待黃福高，並要求較技。劉瑞向前攻擊，黃則伸手輕輕一揚，一經接觸，劉瑞便被彈開，觸及之處有如電擊。劉瑞再以不同方式進攻，結果依舊。劉瑞感到非常驚訝，對黃福高的門功夫深厚，表示佩服，隨即拜黃福高為師，並隨黃福高雲遊四方，也學習醫術。[39]

林合、林耀桂和劉瑞的奇遇皆在惠州發生。惠州位於珠三角，該地人口流動較粵贛閩交接的丘陵地帶為多。另外需要留意，林耀桂和劉瑞兩位傳承者的經歷亦有差異。林耀桂融合了林家教與大玉禪師所傳授的武藝，把兩種武藝保留在林耀桂的承傳體系中。劉瑞則原習馬家拳，後改習周家

螳螂拳。從現今劉瑞傳承的周家螳螂體系中，似乎已沒有馬家拳的蹤影。從這點來看，周家螳螂拳已取代了馬家拳，或者說周家螳螂拳把馬家拳消融了。

有關林家教的例子，黃連矯原為海豐人，因緣際會下被惠州的客家人林合所救，並傳授他武技，成就了林家教。其對聯「學自海豐成妙業，藝從華首得真傳」反映客家人與海豐人在惠州的互動關係。另外，兩者之互動亦見於語言使用上。例如林耀桂為林合的後輩，出生於博羅，既是客家人，也會鶴佬話。黃東明講述其學武經歷時也指出：「其出生的鄉村，在惠州澳貝村，是客家村，卻講鶴佬話。」[40] 這反映了惠州的多元文化色彩，客家文化與海豐文化在惠州互相交流。

以上談到居於贛閩粵交接地的客家族羣，因地理環境與外來威脅，形成以血緣為中心的傳承模式。其後，從交接地移居至珠三角，由於人口流動促使了不同層次的交流，一是客家族羣之間的交流，一是由於地利而衍生與非客家族羣之間的交流。客家功夫因地緣而產生轉變，傳承方法從過去以血緣為主，演變至以族緣的傳承，加上與其他非客家族羣的交流，構成了客家功夫的流動模式。隨着生活空間改變，特別是客家功夫傳承者進入都市後，開啟了都市模式。

第三節　都市模式：調適於都市的客家功夫

20 世紀初，白眉派張禮泉與龍形派林耀桂，同時活躍於廣東省的重鎮廣州。其他傳承者也許亦曾到過廣州，然而卻未見有關事跡記錄。以下內容主要透過張禮泉與林耀桂的例子，來敍述客家功夫的都市模式。

關於張禮泉，李石連稱：

> 我師傅（筆者按：郭熾昌）很少提起師公的事情，只是說張禮泉在家鄉學功夫，後來到廣州發展，機緣之下，遇上連生和尚，得引薦而師從竺法雲，習得白眉功夫。[41]

關於林耀桂，黃耀球稱：

> 白眉的張禮泉叫林耀桂移師陣地。當時林耀桂在鄉間，張禮
> 泉說在廣州發展好。於是，林耀桂聽從張禮泉的建議，移師廣州，
> 然後成立華南國術社。[42]

為何張禮泉和林耀桂都認為到廣州發展較好？這涉及廣州的優越地理位置。廣州背靠白雲山，面臨珠江，處於珠江三角洲北部，是三江（東江、西江、北江）的水道交通中心，具有天然對外貿易優勢。在清代，廣州便是對外貿易、商品集散市場，成為新興商業活動地帶。[43] 由於廣州擁有重要經濟地位，太平天國動亂時，清廷為了保衛廣州，阻止太平軍來犯，便派兵駐守於作為廣州門戶的惠州。[44] 辛亥革命成功後，廣州發展迅速，尤其在有「南天王」之稱的陳濟棠管治下，廣州的工商業、教育與基建發展蓬勃，先後興建各類工廠、港口、公路、學校，[45] 使廣州成為廣東的新氣象，吸引不少人前往，當中包括張禮泉和林耀桂。

轉化的開展之一：從血緣、族緣至人緣

上文提到，客家功夫有不同的傳承模式，原生型的模式以血緣為主，流動型的模式以族緣為主。進入都市後，客家功夫的傳承模式可謂是基於血緣與族緣，再進一步推展至人緣，即傳授給客家族羣以外的人。張禮泉的經歷正好反映這一點。張禮泉進入都市後，不再固守非客家人不傳，而是轉為以人緣傳技，通過武藝比試折服對方，或通過其他方式，建立人際網絡。

例如，張禮泉在廣州所收的多位弟子皆非客家人，其中包括曾惠博和郭熾昌。曾惠博是廣東增城人，出生於越南西貢，20 世紀 20 年代趁回鄉之機，在廣州挑戰各派武術。曾惠博在友人鼓勵下挑戰張禮泉，結果被擊敗，並拜入張禮泉門下，自此隨張禮泉左右。曾惠博藝成後返回越南，在西貢設立南強健身院，發展白眉派功夫。[46] 廣東佛山人郭熾昌是張禮泉早期入室弟子，在抗戰前的陳濟棠時期，年僅 18 歲即任軍隊教官。郭熾昌在張禮泉受命下，在廣州開設勵泉國術社分部，擔任教練及教授白眉派拳

術。由於教導有方，郭熾昌弟子人才濟濟，尤以南方獅藝馳名。[47]

張禮泉收弟子不以客家人為限。根據李石連敍述，張禮泉的弟子與當時的軍政界有關，例如夏漢雄隸屬憲兵師令部；郭熾昌是雜差房的武術教練；陳積常的父親是廣州法官。[48] 至於張禮泉本人，據說曾在黃埔軍校擔任教官，又教過十九路軍，當時他教授刺槍術；[49] 他又曾在陳濟棠開設的廣東軍事政治學校教授武術。[50] 由此來看，張禮泉改變了客家功夫的傳承慣例，不再以血緣與族緣為主，並開拓了一個聯繫軍政界的人際網絡。

另一方面，張禮泉更將關係網推展至其他羣體，例如教頭與工人。根據李石連敍述，張禮泉積極把其他教頭吸納在自己派系下。另外，據說當時在長堤有個碼頭，碼頭工人經常被人欺負，於是請白眉派支援。最後，碼頭改由白眉派經營。[51] 張禮泉拓展的關係網，與過去的傳承有所不同。過去的傳承方式以血緣和族緣為中心，但張禮泉進入城市後，傳承的主要對象上為軍政界、中為與武術領域直接相關的教頭、下為基層工人。傳承模式從血緣和族緣，延伸至非客家人以及以職業為中心。

張禮泉的授武經驗，反映白眉派功夫在走入都市後，除了依舊傳授客家人外，還傳授給不同職業的人士。這是從以村落為單位轉變為以職業為單位的傳承脈絡，是有別於血緣與族緣的人緣。需要注意，人緣並不是和血緣與族緣對立，而是基於血緣與族緣的擴充。客家功夫從只授予同姓族人，轉而能授予既非同姓亦非客家族羣的人，而教授對象也拓展至以職業為主導，反映在都市環境下武術與職業的互動。

轉化的開展之二：派系系統

上文指出，刁家教的傳承是從拜訪族中前輩所得。張禮泉早期兼習數家客家功夫，箇中詳情無法得知。原生模式和流動模式的客家功夫似無固定系統，然而客家功夫進入都市後，為了適應新的空間，除了傳承方式有轉變外，從技術內容、功夫及訓導模式，以至其他方面，開始轉化為另一套系統。惠州的李家拳是一個例子。根據嚴觀華提供的資料，李家拳系統是先練基本功，然後練四星步，再練四星拳、三門拳，繼而練散手，最後練習兵器。[52] 以下繼續以張禮泉與林耀桂的例子說明。

派系是一個系統出現的契機。如第二章所說，陳濟棠提議林耀桂將其

武術定名為「龍形」；張禮泉則接受徒弟建議把其武術定名為「白眉」。從商品經濟角度而言是一種形象包裝和宣傳技巧。但從武術發展而言，一經定名，便成為一個有機體，需要整合比較有系統的體系，以此形成派系的系統。

派系的系統包括不同部分，從大處着眼主要分為徒手與器械兩部分，二者是遞進的關係，先習徒手，到一定程度後再習器械。徒手與器械的練習內容也有固定次序。以拳術套路為例，龍形派學習次序主要是：

初級：三通過橋、猛虎跳牆、單鞭救主、龍形鷹爪、單刀匹馬、龍形碎橋、四門齊、四門逼打；
中級：龍形摩橋、毒蛇吐霧、毒蛇吐舌；
高級：立五形、五馬歸槽、化極。[53]

白眉派的學習次序是：

初級：直步拳、三門拳、十字拳、鷹爪黏橋、四門八卦；
中級：九步推、十八摩橋、五形拳；
高級：虎步摩橋、猛虎出林等。[54]

白眉派與龍形派進入都市後，形成了比較固定的形態，並分割出不同部分。各部分有練習先後次序以及遞進關係，從而區分不同的層次。武技傳授者（「師傅」）成了判定弟子程度的負責人，過去以族中前輩為主的傳授模式，轉化為以師傅為中心的傳授模式，衍生了派系內的高低輩分，並以此決定所屬層次與學習內容。

以上以白眉派與龍形派作例子，講述客家功夫在廣州反映出來的轉化現象。有關派系系統在廣東建立，綜合時間和地理，首先在惠州出現，然後轉至廣州再至佛山。二戰後，客家功夫開始大規模從大陸轉移至香港。除了延續原來在惠州和廣州形成的派系外，有些系統本來沒有名稱，後來自成派系。其中一個例子就是在香港才命名的青龍潭客家洪拳。[55]

第四節　小結：客家功夫的變與不變

　　從 17 世紀至 21 世紀，客家功夫衍生出原生模式、流動模式與都市模式。當中包含變與不變。變之處包括：第一，傳承脈絡從以姓氏為中心的血緣模式，轉變至以客家族羣為中心的族緣模式，繼而再轉變至非客家族羣的人緣模式。第二，傳承體系一方面由於移居的地域，加上人口流動的因素，促使客家功夫出現不同形式的交流；另一方面客家功夫從村落走進都市，逐漸轉化出一種適應都市的形態，並建構出各有特色的功夫體系。

　　不變之處包括：第一，客家功夫傳承至今仍有血緣和族緣的元素，客家人依然是客家功夫的主要傳承者。第二，原生模式的客家功夫風格，或多或少仍傳承至今，還體現於不同的客家功夫中。客家功夫的發展是一個既有變動、亦維持不變的歷程。由於有不變的因素，才能把這種武術歸納為「客家功夫」；而由於有變的因素，客家功夫才能不斷適應時代而變化。

　　需要再次強調，本章所討論的原生模式、流動模式與都市模式，三者沒有對立關係，僅是代表客家功夫從 16 世紀中葉至 20 世紀中葉所呈現的不同面向。原生模式與農村生活密切相關：農閒練武，武器與農具高度結合，傳承對象以血緣為主導。流動模式一方面沿襲原生模式，一方面突破血緣作為傳承主體的藩籬，推展至客家族羣。與此同時，不同的客家武術由於地域因素，出現互相交流的情況。都市模式轉化過去以族中前輩為主的傳授模式，改以師傅為中心的傳藝模式，並由此衍生一套層次分明的系統，傳承對象也向外推展至非客家人士。三種模式的關係既生成亦重疊。例如，20 世紀初客家功夫在香港的發展，基本上是三者並存，既在村落與都市傳授，而傳授對象有以血緣為中心，有以族緣為中心，也有以人緣為中心。客家功夫在香港近百年的發展，可說是三種模式的混合與延續。

　　三種模式的傳播，與客家功夫傳承者有莫大關係。這些傳承者充當「文化經辦人」的角色，一方面承接武藝，一方面促使武術作出新的調適。例如，張禮泉和林耀桂通過自己的流動，將武藝從農村帶進都市，衍生都市模式。他們南來香港後，又將都市模式建立起來的武術體系帶回農村。因此，客家功夫的流變具有多種層次，不同層次之間又存在關聯。

　　第四章將敍述客家功夫傳人南來香港傳播客家功夫的旅程。香港雖然是彈丸之地；然而，因緣際會下，保留了出現於 16 世紀中葉、包含不同模式的客家功夫。

註釋

1　伍天慧、譚兆風：〈粵東武術特點形成的緣由〉，《體育學刊》，第 2 期，2005 年，頁 64-65。

2　羅香林：《客家研究導論》，（臺北：南天），1992 年，頁 182-183。

3　伍天慧、譚兆風：〈粵東武術特點形成的緣由〉，《體育學刊》，第 2 期，2005 年，頁 65。

4　〈訪問刁家教刁濤雲〉，由卓文傑訪談，2015 年 10 月 28 日，錄音／抄本，中華國術總會，香港。

5　〈訪問刁家教刁濤雲〉，由卓文傑訪談，2015 年 11 月 14 日，錄音／抄本，中華國術總會，香港。

6　譚兆風、伍天慧、伍天花、吳洪革、許曉容：〈客家功夫的源流初探——以粵東北客家地區為例〉，《成都體育學院學報》，第 36 卷，第 1 期，2010 年，頁 52-54。

7　宋德劍：〈歷史人類學視野下的客家功夫文化〉，《中南民族大學學報》人文社會科學版，第 25 卷，第 3 期，2005 年 5 月，頁 46-49。

8　關於客家功夫的鍛煉方法，請參考第五章第一節「源於生活與體現倫理」。

9　〈黃東明東江洪拳〉，卓文傑訪談，2015 年 8 月 4 日，錄音／抄本，中華國術總會，香港；〈黃東明訪談〉，卓文傑訪談，2016 年 6 月 6 日，錄音／抄本，中華國術總會，香港。

10　〈沙田坳採訪林家教林悅阜〉，卓文傑訪談，2015 年 6 月 19 日，錄音／抄本，中華國術總會，香港。

11　王廣西：《功夫——中國武術文化》(臺北：雲龍出版社，2002 年)，頁 56-57。需要注意，太極拳之定名不是一蹴而就，而是經過一段發展歷程。

12　譚兆風、伍天慧、伍天花、吳洪革、許曉容：〈客家功夫的源流初探——以粵東北客家地區為例〉，《成都體育學院學報》，第 36 卷，第 1 期，2010 年，頁 52-54。

13　戚繼光著、馬明達校：《紀效新書》(北京：人民體育出版社，1988 年)。

14　孫祿堂著、孫劍雲編：《孫祿堂武學錄》(北京：人民體育出版社，2000 年)。

15　梁家錩詠春拳學會網頁：https://www.wingchun-kuen.com/aboutus.htm (2018 年 1 月 2 日網上檢索)。

16　福建白鶴拳的李剛師傅在其《鶴拳述真》中提及吞吐浮沉，當中引用了古拳譜《白鶴拳家正法》之說，所謂「吞吐浮沉君須記，剛柔相濟定心神」，引自李剛：《鶴拳述真》(臺北：逸文出版社，2011 年)，頁 163。客家功夫中的「吞吐浮沉」或與福建武術有關。

17　〈江志強朱家教訪談〉，卓文傑訪談，2016 年 1 月 20 日，錄音／抄本，中華國術總會，香港。

18　〈李天來談周家螳螂〉，卓文傑訪談，2015 年 3 月 30 日，錄音／抄本，中華國術總會，香港。

19　白眉與龍形都有類似的動作。

20　謝亮、黃志雄：〈閩西客家功夫——連城拳的傳承與發展研究〉，《荷澤學院學報》，第 2 期，2016 年，頁 87-90。

21　宋宜清：〈江西字門拳的文化研究〉，《贛南師範學院體育學報》，第 5 期，2015 年，頁 96-97。

22　龍景昌、三三、趙式慶：《香港武林》(香港：明報周刊，2014 年)，頁 329。

23　龍景昌、三三、趙式慶：《香港武林》(香港：明報周刊，2014 年)，頁 338-339。

24　〈沙田坳採訪林家教林悅阜〉，卓文傑訪談，2015 年 6 月 19 日，錄音／抄本，中華國術總會，香港。

25　〈白眉派李石連〉，趙式慶、卓文傑訪談，2015 年 3 月 30 日，錄音／抄本，中華國術總會，香港。

26　羅香林：《客家研究導論》(臺北：集文，1975 年)，頁 59-64。

27　參考大珠江三角洲概覽，網址：http://www.info.gov.hk/info/gprd/pdf/F_GPRD_Overview.pdf。

28　譚力浠、朱生燦編著：《惠州史稿》(廣東：中共惠州市委黨史研究小組辦公室、惠州市文化局，1982 年)，頁 1。

29　同上，頁 47。

30　Philip A. Kuhn, *Rebellion and Its Enemies in Late Imperial China: Militarization and Social Structure, 1796-1864*, Cambridge, Mass.: Harvard University Press, 1970.

31　劉佐泉：《客家歷史與傳統文化》(開封：河南大學出版社，1991 年)，頁 222。

32 劉平：《被遺忘的戰爭：咸豐同治年間廣東土客大械鬥研究》（北京：商務印書館，2003 年）。

33 〈沙田坳採訪林家教林悅皋〉，卓文傑訪談，2015 年 6 月 19 日，錄音／抄本，中華國術總會，香港。

34 有關張禮泉早期學藝的經歷，綜合自全球白眉武術總會，網址：http://www.pakmei.org/?page_id=90（2018 年 1 月 2 日網上檢索）；〈沙田坳採訪林家教林悅皋〉，卓文傑訪談，2015 年 6 月 19 日，錄音／抄本，中華國術總會，香港。

35 莊吉發：《清史論叢（三）》（臺北：文史哲，1997 年）。

36 〈沙田坳採訪林家教林悅皋〉，卓文傑訪談，2015 年 6 月 19 日，錄音／抄本，中華國術總會，香港。

37 開棚即表演武術的意思。

38 〈粉嶺聯和墟訪問龍形黃耀球〉，卓文傑訪談，2015 年 6 月 5 日，錄音／抄本，中華國術總會，香港。

39 〈李天來談周家螳螂〉，卓文傑、關子聰訪談，2015 年 3 月 12 日，錄音／抄本，中華國術總會，香港。

40 〈黃東明東江洪拳〉，卓文傑訪談，2015 年 8 月 4 日，錄音／抄本，中華國術總會，香港。

41 〈白眉派李石連〉，卓文傑、關子聰訪談，2015 年 3 月 13 日，錄音／抄本，中華國術總會，香港。

42 〈粉嶺聯和墟訪問龍形黃耀球〉，卓文傑訪談，2015 年 6 月 5 日，錄音／抄本，中華國術總會，香港。

43 中國人民對外文化協會廣州分會編：《廣州》（廣州：廣州文化出版社，1959 年）。

44 譚力浠、朱生燦編著：《惠州史稿》（廣東：中共惠州市委黨史研究小組辦公室、惠州市文化局，1982 年），頁 53。

45 肖自力：《陳濟棠》（廣州：廣東人民出版社，2006 年）。

46 黃志軍：〈西江白眉拳的歷史〉，《少林與太極》，第 3 期，2013 年，頁 26-28。

47 全球白眉武術總會，網址：http://www.pakmei.org/?page_id=90（2018 年 1 月 2 日網上檢索）。

48 〈白眉派李石連〉，趙式慶、卓文傑訪談，2015 年 3 月 30 日，錄音／抄本，中華國術總會，香港。

49 〈鄭偉儒談白眉派〉，卓文傑、關子聰訪談，2015 年 4 月 17 日，錄音／抄本，中華國術總會，香港。

50 黃志軍：〈西江白眉拳的歷史〉，《少林與太極》，第 3 期，2013 年，頁 26-28。

51 〈白眉派李石連〉，趙式慶、卓文傑訪談，2015 年 3 月 30 日，錄音／抄本，中華國術總會，香港。

52 根據嚴觀華提供的資料，李家拳由李義（1744-1828）所創。至於其系統在何時建立則有待探索。〈何文田訪問李家拳嚴觀華〉，卓文傑訪談，2017 年 3 月 8 日，錄音／抄本，中華國術總會，香港。

53 〈粉嶺聯和墟訪問龍形黃耀球〉，卓文傑訪談，2015 年 6 月 5 日，錄音／抄本，中華國術總會，香港。

54 〈白眉派李石連〉，趙式慶、卓文傑訪談，2015 年 3 月 30 日，錄音／抄本，中華國術總會，香港。

55 根據青龍潭客家洪拳的呂學強所說，過去並沒有派系的觀點，該派系稱為南少林或洪拳。見〈呂學強訪談〉，關子聰訪談，2016 年 6 月 6 日，錄音／抄本，中華國術總會，香港。

第四章

傳人南來

袁展聰

今時今日香港流傳各種客家武術，當中不少都是在 20 世紀從中國內地南傳。客家人在香港發展的歷史頗為悠久，在清代撤銷了遷海令後，客家人便開始遷居香港，部分更曾參與晚清革命運動。20 世紀上半葉，中國大陸政治形勢不穩，特別是發生國共內戰，促使大批客家武術傳人南來香港，如 1950 年代白眉派張禮泉、龍形派林耀桂，和 1970 年代李家拳嚴觀華，皆因逃避戰火及政治運動來到香港。另一方面，香港早期治安不穩，而客家人擁有尚武傳統，配合武術傳人南來，兩者互相契合，結果打破了香港原有的客家武術格局。

第一節　客家人的習武傳統

清廷取消遷海令後，客家人不斷遷到香港，初時集中在新界發展，慢慢移居香港和九龍各地區。客家人是新移民，加上早期香港治安不佳，促使他們習武，以保護族人性命財產。

客家人在香港

根據網上統計，截至 2017 年中香港有超過 200 萬客家人，[1] 差不多佔全港總人口三分之一。他們來到香港的歷史被學者分為四個階段。

第一階段是由清康熙年間至香港開埠前，約為 1684 年至 1842 年。清廷在 1683 年消滅了臺灣的明鄭政權（1661-1683），遷海被令解除，政府並鼓勵人民回到沿海地區開墾。客家人在這時也從江西、福建、廣東惠潮等地，經惠州淡水、沙魚涌、鹽田、大梅沙、西鄉、南頭、默林等地大量遷入香港，定居於沙頭角、大埔滘、沙田、西貢、九龍城、官富城、筲箕灣、荃灣、元朗等地。[2] 當中又以元朗和沙頭角最密集，主要有兩個原因：第一，客家人主要以務農為生，元朗地形比較平坦，適合農業發展。不過，當地較多客家村落是後於本地人建立的。第二，沙頭角、打鼓嶺等地靠近惠州淡水、東莞等地，正好讓客家人落腳後，再決定是否留在當地或另謀發展。

香港大部分客家人的祖先都是這時來到香港，特別於 1700 年至 1750

年間，祖籍以五華、興寧、梅縣為主。他們在人數和經濟能力上都足以與本地人抗衡，所以沒有被同化。[3] 當時，香港由新安縣官富司管轄，嘉慶朝的《新安縣志》也記載了客家村落的發展情況。官富司共管轄 298 個村莊，其中客家村莊佔 185 個。值得注意，由於包括元朗、屏山、廈村、錦田、粉嶺、上水等地的平原和谷地已被原居民控制，所以較後遷入香港的客家人只能在其他地方發展，特別是沿海地區，以享漁鹽之利。[4] 他們多集中居於新界地區，包括大埔、林村、沙田，及一些邊緣地區，包括屯門、荃灣及西貢等。

第二階段是由香港開埠至辛亥革命爆發，即 1842 年至 1912 年。[5] 香港成為英國殖民地後，政府需要大量勞動力建設香港島，故推出優厚的政策吸引工人。在深圳待業的客家打石工人便首先來到香港，他們主要來自嘉應州五華縣，而現時處於「望夫石」下「曾大屋」的落成，更被視為粵東客家人湧入香港的里程碑。[6] 19 世紀下半葉，太平天國（1851-1864）及洪兵起義（1854）造成局勢極度不穩，客家人來港人數有增無減。其中，由於太平天國與客家人關係密切（其領袖、主要分子及基本隊伍皆為客家人），[7] 所以清廷要追殺太平天國殘餘分子。洪兵起義帶來更為直接的影響，梅州、嘉應州及潮州的客家人因此紛紛逃至香港。這段時期的遷移開啟了客家人走向都市之風。

第三階段是 20 世紀初期，介乎 1912 年至 1949 年。日本佔領香港前，香港政治情況相對穩定，經濟發展暢旺，但國內政治局勢卻不穩，令更多粵東客家人南來謀生，從事打石、織藤、織布等工作；也有部分客家人經營洋雜、筆墨等小生意。不少客家人來到香港後學師謀生，例如興寧縣的李自蕃、李濟平、彭偉才先後在布店當學徒打雜，學成手藝後便開始經營商店。[8] 這次移民香港的高潮裏，當中不少是嘉應五屬、大埔、豐順等地的客家人，也包括這次研究中的客家武術傳人。然而，1941 年底日本佔領香港，在三年零八個月的統治下實行了「歸鄉政策」，令香港人口從戰前的 163 萬，大幅減少至 1945 年的 50 至 60 萬。[9]

第四階段是二次大戰結束後至 70 年代，也是近代客家人南來的高峰期。不少客家人聚居於都市，也有在農村發展者，形成了香港城鄉客家族羣分佈的基本格局。國共內戰令中國局勢變得更不明朗，特別是中共在

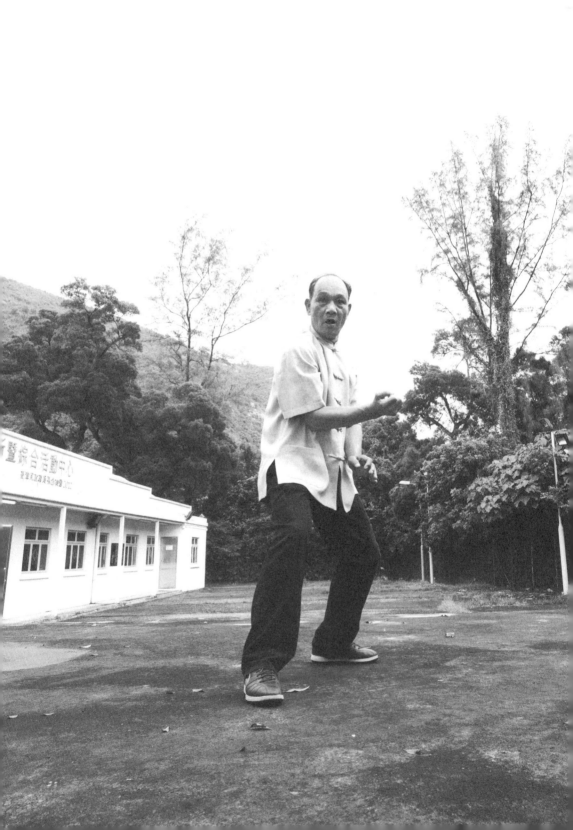

1949 年建政後，大批內地人逃來香港，當中包括與國民黨有或深或淺關係的資本家、學者和客家武術傳人。另外，新中國在 1978 年推行改革開放前，發生了多場政治運動，出現經濟困難；反之香港的工業在 1960 年代至 1970 年代迅速發展，亟需大量資本、勞動力，遂吸引了國內人士來港發展。這段時期也是客家武術傳人來港的高峰期。[10] 此外，也有移居海外的客家華僑選擇回流，包括田家炳和曾憲梓在 1958 年及 1968 年分別從印尼和泰國返港創業。

客家人南來香港的主要原因是中國政治局勢不明朗及經濟不景。時至今日，香港大部分客家人集中居於新界，大約佔所有自然村數量的三分之二。惠州也是南來客家人的重要源流。在 1842 年前不少客家人舉家南遷，但 1949 年後當地移民較多是隻身來港，並建立起各種社團。截至 1979 年，這些社團大概有三十多個。[11]

尚武傳統

事實上，客家功夫能在香港傳承，主要有兩個原因：一是客家人的尚武傳統，二是與香港生活環境有關。

對於客家人的尚武傳統，以上章節已有比較詳細的介紹，在此稍作補充。自清末以來，多位學者都注意到，客家人尚武的民族性與他們長期遷徙的歷史有緊密關係。羅香林就曾經形容客家人族羣擁有堅強不屈的性格：

> 客家男女，最富氣骨觀念，雖其人已窮促至於不可收拾，然若有人無端的藐視他或她的人格，加以無禮舉動，則其人必誓死抵抗，或者竟因是便發憤自立，終以挽弱為強，轉衰為盛……客人，多數表面看法，似乎極其桀驁，極其剛愎，極其執拗，極其方板，極不知機，其實這正是氣骨觀念所範成的脾氣。[12]

「氣骨」觀念使客家人即使在絕境中，也絕不輕易向外人屈服就範。「客家」兩字已經說明了客家人的處境，因為他們是從外地而來，對本地

人來說自然是客。但本地人與客家人的相處未必融洽，特別在爭奪土地等
資源時雙方積怨更深。清乾隆朝的《增城縣志》就曾記載：

> 客民習田勤勞勘，佃耕田土，增人未始不利。然其始也，不
> 應使踞住荒村，其繼也，又不應使分立別約，遂致根深柢固，而
> 強賓壓主之勢成。[13]

客家人勤奮耕作，在增城建立起勢力，逐漸與本地人發生利益衝突，
引起本地人不滿。另一方面，客家人擁有自己的語言、生活和文化，也被
本地人歧視。乾隆朝的《增城縣志》有此描述：

> 至若客民遞增者，雖世閱數傳，鄉音無改，入耳嘈嘈，不問
> 而知其為異籍也。[14]

本地人歧視客家人的語言，認為非常吵鬧，不堪入耳，一聽便知道他
們並非本地人。客家人並不認同，反而強調自己是中原正統。士子林達泉
（？-1878）便稱：

> 由是觀之，大江以北，無所謂客，北即客之土。大江以南，
> 客無異客，客乃土之耦。生今世而欲求唐虞三代之遺風流俗，客
> 其一線之延也。[15]

林達泉將客家源流直接與中國古代名君唐堯、虞舜連繫，有意識地替客家
人提升自身地位。客家人在生活習慣上難與本地人融和，加上珠江三角洲
人口本已眾多，土地分配不均，再有客家人流入，問題就激化起來，令兩
者容易發生衝突。清咸豐、同治年間（1854-1867），廣東省發生土客大械
鬥，牽涉大量地區，包括鶴山、恩平、高要、高明、新興、新寧、陽春、
陽江、新會、四會、羅定、東安、電白、信宜、茂名等縣。儘管客家人數
量不及本地人，但戰鬥力異常驚人，官軍也要幾經辛苦才能戰勝，客家人
也付出了沉重代價。[16]

客家人因為處於複雜環境，自然要學習武術，以抵抗外人壓迫。在南洋成為著名華僑企業家以及報業家的胡文虎（1882-1954）在《香港崇正總會三十週年紀念特刊》的序中，指出客家人因為遷居各地，經常與外人對抗，練成剛強弘毅之精神，建立「尚武」的傳統：

> 我先民既遠離故土，雜居於其他先住居民之中，僻處僻阻之區，時虞意外侵迫，不能不藉腕力以自衛，故風俗自昔即多習武角藝，惟處世謙和，而守義勇往。男富強毅弘深之氣，堅韌不屈；女無纏足怯弱之習，健美有加。17

身處外地的客家人只能倚靠自己的力量保護族人，習武就變成生存必要手段。羅香林也有注意客家村落習武的情況，他形容：

> 客人習武，大祇以數人，或數十人，組合為館，幣延教師，蒞館指導。每日晚上，各館友都集館學習，或拳，或棍，或刀，隨己所好。新年將近的時候，則多練習舞龍舞獅的技術；元旦日始，由教師領導出發，至各村，挨屋張舞，舞終表演技擊，或單演，或對擊，或跳桌，或穿飯甑，應有盡有，任人觀賞，較之別的地方，單是舞龍舞獅，而不較武的，真是有意思多了。18

客家人為了習武，特別聘請師傅來自己村莊，每晚教導村中子弟，更將武術風氣融入節日表演活動中。

另一方面，客家人的建築民俗也反映了他們「尚武」的性格。傳統客家住房都是羣體式院落住房，大多屬土木結構，外牆有厚超過一米的黏土夯築重牆，下部不開窗，並加上若干與外牆垂直相交的隔牆，外形類似堡壘。這種建築又分為兩種，第一種是大型院落，平面圖呈前方後圓，內部由左、中、右三部分組成，院落重疊。第二種是平面圖呈方形、矩形或圓形的磚樓或土樓，用三層環形房屋相套，有三百多間房，外環的房屋高四層，底層是廚房或雜物間，第二層儲備糧食，第三層以上供居住，其他兩環房屋都只高一層，中央建設大堂，讓族人議事或辦理婚喪典禮。這種建

築基本上屬封閉或半封閉式，只要關上大門，便猶如一座城堡，可以防禦盜賊和野獸進襲。客家建築不只用於防守，亦兼具攻擊能力。早期太平天國不少追隨者都是從宗族械鬥中培養出來的，[19] 由此可見，長期遷居的歷史令客家人養成尚武傳統，以適應艱難的生活環境。

香港的生活環境亦適合客家功夫流傳，不少新界客家村落在清代已有習武風俗，民國初年已存在數個拳種及派系。幾位接受訪問的師傅都提及，香港開埠初期治安不佳，促使客家人習武。例如，江志強居住的聖十字徑村經常發生打鬥，他的父親也練習朱家教，吃飯時雙手緊貼身體，不會露出胳肢窩。[20] 藍玉棠也提及他小時候，沙田排頭村常有盜賊搶奪農作物，村中子弟要習武保護村莊。[21] 從目前的資料來看，西貢大概在晚清時已有朱家教傳承，鄧雲飛（約 1896-1980）的家族當時在西貢黃竹山村落籍。[22] 另外，大埔汀角村的胡炳森，其父胡容從中國內地的高老福學武後，也在當地教導有名的「汀角棍」。

據胡炳森憶述，其父學習的武術沒有名稱。其他例子還包括黃東明及呂學強，他們均為了讓外界分辨派系，近年才把學習的武術分別命名為「東江洪拳」及「青龍潭客家洪拳」，命名條件以授武者或學武者的學習地點為主。由此看來，很多作為農村傳統而早期在香港流傳的客家功夫，不一定都有名稱。[23]

第二節　傳人南來

由於中國內地政治形勢不穩，特別是 1950 年代以後發生多場政治運動，打擊武術傳承，20 世紀成了客家武術傳人南來香港的高峰期。這些武術傳人在香港的落腳點往往與族羣相關，他們帶來各種客家功夫，也打破了香港原有的武術格局。

客家功夫傳人南來香港，與他們的背景有密切關係。當中部分人想逃避內地的政治運動，也有部分人想逃離困難的環境。例如，據口述資料，白眉派張禮泉曾經在「南天王」陳濟棠的軍校中擔任教官，教導大刀、大槍隊。在中共建政後，張禮泉被認為與國民黨和軍閥有關連，為免被追究唯有離開中國內地來港發展。[24] 而內地在中共管治初期禁止傳授功夫，如

黃東明在惠州習武，只可在晚上進行，否則被人發現有可能被抓。[25] 在文化大革命期間，甚至發生習武人士被紅衛兵打死的事件，如江志強的祖父便因此喪生，其家人也逃難來港。[26] 另一方面，中國內地在改革開放前，經濟情況並不理想，在 1959 年至 1961 年更經歷三年困難時期，楊瑞祥因此便來香港發展。[27] 在國內發生政治運動及經濟不景氣下，武術傳人自然地南下香港。

不少武術傳人皆通過族羣關係來到香港，所以他們逗留的地點多是客家人聚集之處。舉例說，白眉派張禮泉在國共內戰後，首先前往澳門，再在香港上水蕉徑落腳，因為他的徒弟在那裏組織了「羅華同學會」。羅華是梅縣人，曾跟隨張禮泉學功夫，但地點在香港還是廣州並不確定。[28] 龍形派林耀桂的情況也差不多，他得到徒弟葉劍英（1897-1986）協助，乘船往澳門，再到香港紅磡蕪湖街發展，獲黃埔船廠公會收留，他們的鄉里也是客家人。[29] 青龍潭客家洪拳盧春也是顯例，他在戰亂時帶領五位師兄弟來港，曾經到達長洲、坪洲和赤柱，最終在筲箕灣南安坊村定居。南安坊村早在 1950 年代便成立了筲箕灣農業工商聯會，與以上地方也有聯繫。[30] 由此可見，族羣關係成了武術傳人謀生的重要途徑，故他們來港後也在那些地點發展。

客家功夫傳人南來後，香港客家功夫的格局由此改變。在國共內戰前，來港的武術傳人集中於新界和九龍地區落腳。在新界方面，有西貢朱家教、大埔汀角村兩個例子；而在九龍方面，東江周家螳螂拳的劉瑞（1879-1942）早於 1930 年代便在紅磡保其利街授徒。1949 年後，白眉、龍形、林家拳、李家拳、莫家拳、劉家拳、鐵牛螳螂拳、五枚、游民教、刁家教及青龍潭客家洪拳等的傳人紛紛南下，令在香港流傳的功夫種類更加豐富。客家功夫傳人活動範圍擴大，而且呈現傳人同時在城市和鄉村發展的趨勢。當中，惠州是客家功夫南傳香港的重要來源地，不少功夫名師也是當地人或曾於當地學武。龍形派林耀桂的父親林慶元，獲得少林著名拳師海豐翁的傳授，在惠州東西兩江及老隆、增城等地傳授武術。[31] 此外，傳人也較多在都市發展，例子包括：林耀桂、林煥光（1903-1993）及林燦光（1915-2012）分別在紅磡蕪湖街、新蒲崗和大埔開館。[32] 白眉派張禮泉也是惠州人，先後在當地跟林亞俠學習林家拳（林家教）、跟林石學習

流民教，及拜師李蒙學習李家拳。[33] 他來香港後較少授徒，其徒弟則分別在鄉村和都市發展，如李世強（1899-1974）、李文達父子於 1950 年代起便在元朗大旗嶺村授徒；張炳發（1938-1989）在粉嶺安樂村授武；郭熾昌和陳積常（1906-1987）分別在荔枝角和旺角開館。[34] 江西竹林寺螳螂派也有此趨勢：黃毓光師傅（？-1968）除了在沙頭角上禾坑村授徒外，還在荃灣、紅磡、西灣河、觀塘、元朗等地開設武館。[35] 值得注意，白眉派重要傳人張禮泉和龍形派重要傳人林耀桂，都曾經在廣州跟隨陳濟棠，其中龍形的名稱更是由陳氏所定；而張氏的徒弟則把武館發展至肇慶、雲浮、佛山、花都等地。他們長期在內地大城市發展的經歷，也有可能影響他們來港後選擇留在都市發展。

客家功夫南來香港，也轉變了傳人的教導方式。戰後南來的武術傳人，如林耀桂、張禮泉、黃毓光等皆全職教導功夫。其中黃毓光開設的武館遍及新界北、東、西部，他分派徒弟長期駐守各地，維持武館運作，如分別安排楊音和廖育強在上禾坑村和元朗當助教。[36] 不過，受訪師傅大多不能像其師傅般全職教導功夫，部分甚至要打工謀生，沒有時間及地方授武。[37] 此外，也有受訪師傅為了遷就社會發展，改變了教導方式。其實，早在國共內戰初期，來港的客家功夫傳人已開始改變傳統觀念。例如，江西竹林寺張耀宗，在 1920 年代於灣仔龍屹道教天和船館教功夫，對象只是客家人；而黃毓光因為要謀生，便開始教導廣東本地人。[38] 當然，也有部分師傅繼承傳統，如張禮泉來港後持守重男輕女觀念，功夫只傳給男性。在教導功夫時，客家功夫傳人特別強調基本功的重要性，最初通常需要練習紮馬三個月，而且幾乎每晚都要練習。成蘇玉回憶學武經歷時，稱師傅劉兆光會用腳踢眾人馬步，以測試是否穩固，只有達標者才可站在前排練拳，否則須繼續練習紮馬。[39] 現在隨着資訊發達，部分師傅接觸更多派系武術後，開始調整功夫動作，例如，呂學強與兄長在授徒時會更注重拉筋，讓學徒保持血氣流通。[40]

不少受訪師傅均是先跟隨師兄學習基本功，再由師傅教導較高深的技術。綜合這次調查的資料來看，受訪師傅的學習次序皆以紮馬為先，再練習走馬、開拳、兵器等。在學習基本功時，也是由有習武資歷的師兄帶領。例如周家螳螂拳葉志強，其父雖是著名拳師葉瑞，但他在十五六歲

時仍需先跟隨師兄練習，直至 20 歲才獲得父親親自指導。當徒弟學習至一定水平後，便有機會在分館教導。李春林便曾在元朗和荃灣當助教，負責教授開馬及第一、二套拳。[41] 這種學習模式有利師傅集中於傳授較高級武術，而具一定資歷的徒弟也可學以致用，甚至在未來繼承武館或自立門戶。

另一方面，武術傳人也會進一步把客家功夫傳到海外。例如，葉志強 21 歲到英國發展，初時在餐館工作，後來因緣際會在當地授徒，並在英國和匈牙利開設武館。他雖然在 1979 年後一度回流香港，但其徒弟繼續在歐洲發展和開館，因此自 1990 年代起他每年都旅歐教導。由此來看，香港成了客家功夫自內地傳播到海外的重要平台。[42]

總的來說，香港在上世紀成了保存和發展客家功夫的文化中心。由於國內局勢不穩，大量客家武術傳人南來，把功夫傳給本地客家人，使客家武術能於香港植根。部分本地武術傳人更在學習後，把功夫傳播到海外，令香港成為客家功夫外傳的中轉站。

第三節　傳人小傳

20 世紀是香港吸收客家武術的重要時間，多位重要傳人約在 1920 年至 1970 年代晚期來港。以下就採訪資料所得，按各傳人來港時間先後作簡單介紹。

1920 年代

劉瑞（1879-1942）

劉瑞是把周家螳螂拳帶來香港的傳人。據聞周家螳螂拳的祖師是周亞南，下傳黃福高，再傳至劉瑞。劉瑞在 1911 年來港，初時在筲箕灣船廠的西義公會授徒，因曾在茶樓擊倒一位練少林拳的客家人而聲名大噪。後來，他遷到紅磡保其利街 59 號二樓授徒。1932 年在九龍城開設分會，當時劉瑞親自用毛筆寫了上聯「形象館」，再接「形功真國技，象印妙功夫」。1941 年，日軍進攻香港，劉瑞讓妻子帶同兩名子女回鄉到惠州蘆嵐香園圍。那裏是他用中馬鏢頭獎買下的田地和房產。劉師傅最終留在香港，於 1942 年逝世。[43]

張耀宗（生卒年份不詳）

江西竹林寺螳螂派張耀宗來港發展歷史較早。張師傅跟李冠青禪師習武，在 1917 年南下淡水，將功夫傳至馬西村，並收黃毓光為徒，於 1920 年代在灣仔龍屹道教天和船館教導客家打石和造船工人。抗日戰爭期間，身為地下共產黨員的張耀宗，返回內地負責敵後工作，後來不知所蹤。[44]

鄧雲飛（約 1896-1980）

鄧雲飛是朱家教在香港早期的一位傳人，他的家族約在其太公時代已落籍西貢黃竹山村。他在香港出生，推測在 1920 年已開始教授武術（不排除時間更早）。鄧師傅主要在西貢授徒，徒弟有四百多位，多為客家人，也有部分弟子是水上人。他同時於西貢普通道經營跌打館。據張常興描述，鄧師傅為人較嚴肅，故對師傅了解有限，其子女也已移居外國。[45]

朱冠華（?-1992）

朱冠煌之兄，比他年長 20 年，1929 年跟隨父親來港，最初師從父親朱貴，棍法則師從林風香，是朱家螳螂拳香港傳人及周家螳螂其中一名傳人，也是少數可練到撲翼掌的武術名師。之後一段時間居於劉瑞於紅磡保其利街 59 號 2 樓開設的周家螳螂拳武館，並在此習武。民國時期，據說南天王陳濟棠（1890-1954）曾寄信指自己的保鑣每人都有配槍，卻沒有一個能打，副部於是提議找一個功夫厲害的人當他的貼身保鑣。劉瑞收到信後，就教了朱冠華很多功夫。之後，朱冠華在廣州比武中獲得冠軍，便在 1932-1933 年間成為陳濟棠的貼身保鑣，之後因陳濟棠失勢而被迫返回香港。朱師傅曾在九龍城城南道教導武術，但沒有開設武館，徒弟眾多，較著名的有楊瑞祥、魏新添、羅莽等。他去世後留下一本拳棍書及藥書，拳法有三步箭、三箭搖手、四門驚彈；棍法有當天蠟燭棍。在劉瑞的 6,000 名徒弟當中，朱冠華是「尾六傑」之一，他與譚華、林華和葉瑞合稱「三華一瑞」。[46]

1930 年代

張秀（生卒年份不詳）

張秀從內地學習五枚拳，然後帶到香港流傳。張秀是大庵村人，小時候患上軟骨病，被剛好路過的五枚拳傳人李召基道士治癒。李召基又名李發，雲遊四海，在抗戰前遇上張秀，打斷其手腳治好了他的軟骨病，並帶他回內地學藝，旅途中還要張秀穿上一對重十幾斤的鐵靴行馬。後來，擅於術數的李召基推算香港將有危機，命張秀急速返回。結果日本佔領香港，張秀因舉起銅鐘而受了內傷，李召基遂來港為他醫治。及後，張秀到九龍城當上薛覺仙的保鑣，還參與當地潮州幫與客家的紛爭。他約在 50 歲時回到大庵村，當上中醫師及風水師。[47]

1940 年代

胡容（生卒年份不詳）

胡容是「汀角棍」傳人，他跟隨同是汀角村人的高老福（李姓）學習。這門功夫是由內地傳入，但詳細情形並不清楚。由於胡炳森在 1951 年到英國發展，故推斷胡容活躍於 1940 年代。[48]

1950 年代

張禮泉（1882-1964）

白眉派宗師張禮泉是惠陽縣人，小時候曾分別跟從林亞俠[49]、林石和李蒙學習林家教、流民教和李家拳。後來，張禮泉到廣州發展。據他的自傳所載，他有一次在旗下街茶居被連生和尚擊敗，在其引薦下拜竺法雲為師，學習「白眉」拳術。張宗師經三年苦練，盡得白眉派真傳。其後，他通過林蔭棠（1879-1966）介紹加入黃埔軍校當教官，教授勵存刺槍術、大刀術。他與林蔭棠、林耀桂（1874-1965）、賴成己（1888-1955）及黃嘯俠（1900-1981）合稱「南方五虎將」。[50] 1949 年後，國共內戰結束，張禮泉遷居香港，在上水、元朗和粉嶺發展，並收了當時為「四大華探長」之一的顏雄為徒。他的其他徒弟則在香港各區發展，如李世強、李文達父子在元朗；張炳發在觀塘和粉嶺；郭熾昌在荔枝角。張禮泉在 1964 年去世。[51]

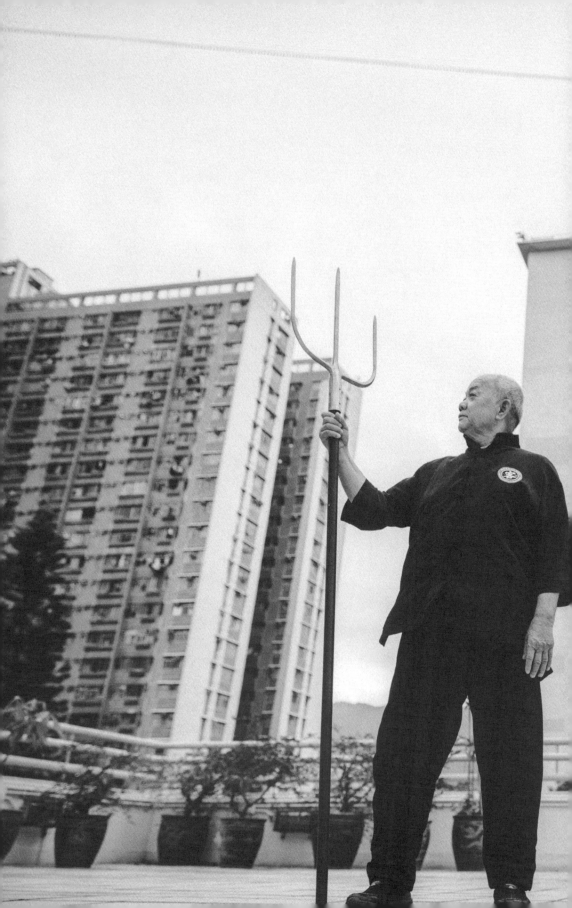

林耀桂（1874-1965）

龍形派宗師林耀桂是廣東博羅縣仍圖鎮人，其父林慶元曾跟隨少林拳師海豐翁學藝。林耀桂自小學習功夫，22歲那年參加羅浮山華首台寺賀誕，拜住持大玉禪師為師，學習武術及醫藥，學成後主要在惠州授武。後來，他應白眉派張禮泉邀請到廣州發展，被聘為燕塘軍校衛士營、廣州市保安隊、葉劍英教導團、華南國術社等組織的教官。當時社會武風盛行，一位俄國拳師曾誇口在七省拳賽中沒遇上對手，林耀桂被推舉挑戰，結果數招便把俄國拳師擊倒。及後，林耀桂再打敗日本拳師及不少好手，獲得「東江老虎」美譽。國共內戰後，林耀桂為了逃避戰亂南下香港，在消防局、惠州同鄉會、新界林村任教，並成立林耀桂國術健身院。[52]

林悅阜（1930-）

林悅阜是林家教（林家拳）傳人。他是惠陽馬安人，在馬安拜林玉成（1880-1953）為師，林玉成則是林家教祖師林合的兒子。林合曾經跟少林拳師海豐師學藝十多年，林玉成後來到惠陽馬安教武，並居於村內祠堂旁的棚屋，後來收林悅阜為徒。林悅阜在1950年來港，自1967年起一直在摩士公園教授同行功夫，曾一度當計程車司機。[53]

盧春（？-1975）

盧春是青龍潭客家洪拳的香港傳人。他在戰亂時期帶領五位師兄弟來港，先後在長洲、坪洲及赤柱發展，最終在筲箕灣南安坊村定居。南安坊村村長是客家人，與長洲、坪洲及赤柱等地都有交往，於是便邀盧春來該村授徒。由於學生人數眾多，盧春採取分批教導。他對學生要求非常嚴格，除了不讓學生穿鞋子在泥地紮馬外，學生也必須達到一定水平才會獲他親自提點。[54]

江春銘（？-1973）

朱家教是最早立足香港的客家拳種之一，流傳廣泛，江春銘就是其中一位傳人。國共內戰後，江春銘跟隨兄長江錦昌來港，他留在興寧的家人卻在文化大革命時被紅衛兵迫害致死。江春銘來香港後，居於聖十字徑

村，並自製不少用具練功，與澳貝龍村亦有不少往來。然而，江春銘沒有把功夫傳給兒子江志強。後來，其弟江鏡明於 2000 年代來港，把朱家教功夫傳給江志強。[55]

黎仁（1902-2006）

鐵牛螳螂拳是朱家教分支，黎仁是香港傳人。黎仁拜賴總滿為師，而賴總滿則師承謝國源。黎仁年輕時於惠陽白花鎮已有四間武館，後來遷居香港茶果嶺，初時名氣不大，沒有教功夫。黎仁是僑港惠州同鄉會成員，當時該會主席雷耀向瓦窯村村長推薦，於是黎仁便在北區發展，後來在上水和大埔開館授武。丘運華、江志強和陳方都是其徒弟。[56]

莫彥峰（生卒年份不詳）

莫家拳比較保守，過往不傳外姓人，集中於東莞火崗村流傳。莫彥峰是莫家拳香港傳人，他曾經擔任陳濟棠的侍衛，偷渡來港後主要在旺角山東街活動。他在 1970 年代把功夫教授給黃華安。黃華安後來在粉嶺授武。[57]

劉伙明（生卒年份不詳）

游民教曾經有不少傳人，現時卻沒有在香港開館。劉伙明是主要傳人，在 1955 年來港，與葉瑞、朱冠華非常熟絡，並在土瓜灣授武。[58]

黃毓光（約 1910-1968）

黃毓光在張耀宗來港後，於內地開辦光武堂、崇武堂、尚武堂等五間武館，直至 1958 年才南下香港。後在荃灣、西灣河、觀塘、元朗、土瓜灣及沙頭角上禾坑村授武，每間拳館都派一位教練長駐，開始把功夫教給非客家人。值得一提，黃毓光的醫術非常高明，曾擔任坪山醫院骨科院院長。[59]

1960 年代

劉兆光（1904-1980 年代）

劉兆光是蔡家拳香港傳人。他由深圳布吉板田來到西貢孟公屋村時，

已在板田當了十多年功夫教頭，後來讓出位置，到九龍城龍崗道暫居。孟公屋村長老成心田因為喜歡功夫及舞麒麟，遂邀請劉兆光每天晚上在祠堂前教導。後來，檳榔灣村亦邀請劉兆光，所以劉兆光改變教授時間，星期一、三、五在孟公屋，星期二、四、六則去檳榔灣村。劉兆光當年寄居於成蘇玉家中，於孟公屋村則分別在祠堂及桐崗學校教導。劉兆光約於 1980 年代逝世。[60]

朱冠煌（1930-？）

朱冠煌是朱家螳螂拳香港傳人。他在 1960 年代於九龍城獅子石道開設武館，其兄長朱冠華也在香港城南道教導武術，卻沒開設武館。及後，朱冠煌在 1970 年代遷居元朗，更回到內地經營跌打生意，在龍崗和鳳崗頗有名氣。[61]

1970 年代

嚴觀華（1955-）

嚴觀華是李家拳香港傳人。他是廣東惠州人，1969 年經叔父引薦拜李發（1906-1989）為師。由於當年禁武，只能私下學習至晚上十時。因為生活困難，嚴觀華 15 歲便出來工作，只學了兩年功夫。1974 年，嚴觀華因為找不到工作便來香港發展，少有再練武。嚴觀華計劃在退休後返回惠州，借出父親留下的物業，讓師兄弟開設武館發揚李家拳。[62]

刁濤雲（1950-）

過去刁家教傳內不傳外，刁濤雲是香港刁家教傳人。他是廣東省興寧人，自小已學習刁家教功夫，但其父因為從商被判勞改，所以他在習武時也非常小心。當時刁家教嚴格上沒有師傅授徒，主要由村內叔伯教授，刁濤雲則是跟刁房正學習。此外，刁濤雲亦曾跟舅父學習李家教，並與同學一起練習朱家教，練習時間都選晚上。在文化大革命期間，不少習武人士被害，刁師傅亦為生活奔波，曾到福建當木工，製造傢具。他直至 1979 年底才來到香港，初時當製衣工人，現在經營洗衣廠。由於內地不准授武，刁師傅到港後只是閉門練習，直至 2014 年底才允許外傳。[63]

黃東明（1957- ）

　　黃東明在廣東惠州出生，1972 年畢業後出來工作，曾接觸不同派系師傅，學過佛家拳。當時，黃東明居於惠州市，得知祖家澳貝村有一黃姓師傅，村人都稱他「黃老」，便跟隨同姓同學回村學習拳術。該師傅不傳外人，初時不願教導，直至他知道黃東明的背景才改變初衷。黃東明從 1972 年開始一直學習至 1979 年，後來偷渡來港便停止學習，只偶爾練習散手，而「黃老」亦移居北京。來港後一段時間，黃東明較少接觸其他習武人士，直至 1998 年搬到深井村居住，認識了傅天宋，才慢慢與外界接觸。後來，因為參與功夫閣表演，為免產生誤會，黃東明與師兄弟商量後，決定把功夫定名為「東江洪拳」。[64]

註釋

1　壹讀，2017 年 6 月 15 日，網址：https://read01.com/zh-hk/yg4JaD.html#.WmGw_dSF7Gg（2017 年 12 月 10 日網上檢索）。
2　羅香林：《客家源流考》（北京：中國華僑出版社），1989 年，頁 29。
3　劉鎮發：〈香港客家人的源流〉，劉義章主編：《香港客家》（桂林：廣西師範大學出版社，2005 年），頁 38-52。
4　王永偉：〈香港客家移民問題初探〉，暨南大學碩士學位論文，2013 年，頁 13-20。
5　劉加洪：〈閩粵贛香港的客家人〉，《中南民族學院學報》哲學社會科學版，1998 年第 3 期，頁 40-44。
6　鍾文典、溫憲元等主編：《廣東客家》（桂林：廣西師範大學出版社，2011 年），頁 150。
7　羅爾綱：〈亨丁頓論客家人與太平天國事考釋〉，羅爾綱：《太平天國史叢考》，甲集（北京：生活　讀書　新知三聯書店，1981 年），頁 173-178。
8　廣東省興寧市政協文史資料研究委員會：《興寧文史》，第 20 輯（興寧：廣東省興寧市政協文史資料研究委員會，1995 年），頁 6。
9　劉蜀永：《簡明香港史》（香港：三聯書店（香港）有限公司，2002 年），頁 211-212。
10　劉加洪：〈閩粵贛香港的客家人〉，《中南民族學院學報》哲學社會科學版，1998 年第 3 期，頁 41。
11　鍾文典總主編；溫憲元、鄧開頌、丘杉主編：《廣東客家》（桂林：廣西師範大學出版社，2011 年），頁 151-152。
12　羅香林：《客家研究導論》（上海：上海文藝出版社，1992 年），頁 178。
13　［清］管一清：《增城縣志（乾隆）》，《故宮珍本叢刊》，第 166 冊（海口：海南出版社），2001 年，卷 3，〈品族〉，頁 365。
14　［清］管一清：《增城縣志（乾隆）》，卷 2，〈山川〉，頁 358。
15　林達泉：〈客說〉，溫廷敬編：《茶陽三家文鈔》，《近代中國史料叢刊》，第 23 冊（臺北：文海出版社，1973 年），卷 4，頁 134。
16　劉平：《被遺忘的戰爭：咸豐同治年間廣東土客大械鬥研究》（北京：商務印書館，2003 年），頁 87-93、319-324。
17　胡文虎：〈香港崇正總會三十週年紀念刊特序〉，羅香林主編：《香港崇正總會三十週年紀念特刊》（香港：香港崇正總會，1995 年），頁 1-2。
18　羅香林：《客家研究導論》（上海：上海文藝出版社，1992 年），頁 184。

19 劉平：《被遺忘的戰爭：咸豐同治年間廣東土客大械鬥研究》，頁 22-24；孔飛力著、謝亮生等譯：《中華帝國晚期的叛亂及其敵人：1796-1864 年的軍事化與社會結構》（北京：中國社會科學出版社，1990 年），頁 80-81。

20 〈江志強朱家教訪談〉，卓文傑、關子聰訪談，2016 年 1 月 20 日，錄音／抄本，中華國術總會，香港。

21 〈藍玉棠師傅〉，劉繼堯、袁展聰訪談，2016 年 9 月 20 日，錄音／抄本，客家功夫文化研究會，香港。

22 〈林家教張常與〉，卓文傑訪談，2015 年 11 月 6 日，錄音／抄本，中華國術總會，香港。

23 〈大埔汀角村訪問胡炳森〉，卓文傑、李天來訪談，2017 年 3 月 3 日，錄音／抄本，中華國術總會，香港；〈呂學強訪談〉，卓文傑訪談，2015 年 6 月 6 日，錄音／抄本，中華國術總會，香港；〈黃東明東江洪拳〉，卓文傑訪談，2015 年 8 月 4 日，錄音／抄本，中華國術總會，香港。

24 〈鄭偉儒談白眉派〉，卓文傑、關子聰訪談，2015 年 4 月 17 日，錄音／抄本，中華國術總會，香港。

25 〈黃東明東江洪拳〉，卓文傑訪談，2015 年 8 月 4 日，錄音／抄本，中華國術總會，香港。

26 〈江志強朱家教訪談〉，卓文傑訪談，2016 年 1 月 20 日，錄音／抄本，中華國術總會，香港。

27 〈九龍城訪問朱家螳螂楊瑞祥〉，卓文傑訪談，2015 年 8 月 4 日，錄音／抄本，中華國術總會，香港。

28 〈白眉派流民教馬法興〉，卓文傑訪談，2015 年 11 月 24 日，錄音／抄本，中華國術總會，香港。

29 〈粉嶺聯和墟訪問龍形黃耀球〉，卓文傑訪談，2015 年 6 月 5 日，錄音／抄本，中華國術總會，香港。

30 〈呂學強訪談〉，卓文傑訪談，2015 年 6 月 6 日，錄音／抄本，中華國術總會，香港。

31 《惠州國術健身會 40 週年紀念特刊》，（香港：惠州國術健身會），2004 年，頁 33。

32 〈旺角體育總會訪問張國泰〉，卓文傑訪談，2016 年 11 月 26 日，錄音／抄本，中華國術總會，香港；〈粉嶺聯和墟訪問龍形黃耀球〉，卓文傑訪談，2015 年 6 月 5 日，錄音／抄本，中華國術總會，香港；〈龍形姚新桂師傅〉，卓文傑訪談，2015 年 8 月 13 日，錄音／抄本，中華國術總會，香港。

33 〈鄭偉儒談白眉派〉，卓文傑、關子聰訪談，2015 年 4 月 17 日，錄音／抄本，中華國術總會，香港。

34 〈黃柏仁談白眉派〉，卓文傑、關子聰訪談，2015 年 5 月 1 日，錄音／抄本，中華國術總會，香港；〈白眉派萬子敬〉，卓文傑、關子聰訪談，2015 年 5 月 14 日，錄音／抄本，中華國術總會，香港；〈白眉派流民教馬法興〉，卓文傑、關子聰訪談，2015 年 11 月 24 日，錄音／抄本，中華國術總會，香港；〈白眉派李石連〉，趙式慶、卓文傑訪談，2015 年 3 月 30 日，錄音／抄本，中華國術總會，香港；〈溫而新談白眉派〉，卓文傑、關子聰訪談，2015 年 4 月 17 日，錄音／抄本，中華國術總會，香港。

35 〈江西竹林寺螳螂派李春林訪問〉，卓文傑訪談，2015 年 5 月 21 日，錄音／抄本，中華國術總會，香港。

36 〈江西竹林寺螳螂派李春林訪問〉，卓文傑訪談，2015 年 5 月 21 日，錄音／抄本，中華國術總會，香港；〈李春林師傅〉，劉繼堯、袁展聰訪談，2016 年 8 月 19 日，錄音／抄本，客家功夫文化研究會，香港。

37 〈何文田訪問李家拳嚴觀華〉，卓文傑訪談，2017 年 3 月 8 日，錄音／抄本，中華國術總會，香港。

38 〈李春林師傅〉，劉繼堯、袁展聰訪談，2016 年 8 月 19 日，錄音／抄本，客家功夫文化研究會，香港。

39 〈訪問孟公屋蔡家拳成蘇玉〉，卓文傑訪談，2017 年 3 月 13 日，錄音／抄本，中華國術總會，香港。

40 〈龍形拳譚得番訪談〉，卓文傑訪談，2017 年 2 月 14 日，錄音／抄本，中華國術總會，香港；〈呂學強訪談〉，關子聰訪談，2016 年 6 月 6 日，錄音／抄本，中華國術總會，香港。

41 〈葉志強，東江周家螳螂〉，趙式慶、卓文傑訪談，2015 年 4 月 15 日，錄音／抄本，中華國術總會，香港；〈江西竹林寺螳螂派李春林訪問〉，卓文傑訪談，2015 年 5 月 21 日，錄音／抄本，中華國術總會，香港。

42 〈葉志強，東江周家螳螂〉，趙式慶、卓文傑訪談，2015 年 4 月 15 日，錄音／抄本，中華國術總會，香港。

43 〈李春林師傅〉，劉繼堯、袁展聰訪談，2016 年 8 月 19 日，錄音／抄本，客家功夫文化研究會，香港。

44 〈林家教張常與〉，卓文傑訪談，2015 年 11 月 6 日，錄音／抄本，中華國術總會，香港。

45 〈李天來談周家螳螂〉，卓文傑、關子聰訪談，2015 年 3 月 12 日，錄音／抄本，中華國術總會，香港；〈東江周定螳螂拳劉顯耀訪談〉，卓文傑訪談，2015 年 4 月 20 日，錄音／抄本，中華國術總會，香港。

46 〈李天來談周家螳螂〉，卓文傑、關子聰訪談，2015 年 3 月 12 日，錄音／抄本，中華國術總會，香港；〈九龍城訪問朱家螳螂楊瑞祥〉，卓文傑訪談，2015 年 6 月 25 日，錄音／抄本，中華國術總會，香港；〈游民教戴苑欽訪談〉，李天來、卓文傑訪談，2015 年 3 月 12 日，錄音／抄本，中華國術總會，香港。

47 〈訪問五枚拳李浩倫〉，卓文傑訪談，2017 年 4 月 2 日，錄音／抄本，中華國術總會，香港。

48 〈大埔汀角村訪問胡炳森〉，卓文傑、李天來訪談，2017 年 3 月 3 日，錄音／抄本，中華國術總會，香港。

49 趙式慶認為林亞俠與林合顏有可能是同一人。

50 〈鄭偉儒談白眉派〉，卓文傑、關子聰訪談，2015 年 4 月 17 日，錄音／抄本，中華國術總會，香港。

51 〈黃柏仁談白眉派〉，卓文傑、關子聰訪談，2015 年 5 月 1 日，錄音／抄本，中華國術總會，香港；〈白眉派李石連〉，趙式慶、卓文傑訪談，2015 年 3 月 30 日，錄音／抄本，中華國術總會，香港。

52 《惠州國術健身會 40 週年紀念特刊》，（香港：惠州國術健身會），2004 年，頁 35。

53 〈沙田坳採訪林家教林悅卓〉，卓文傑訪談，2016 年 6 月 19 日，錄音／抄本，中華國術總會，香港。

54 〈呂學強訪談〉，關子聰訪談，2016 年 6 月 6 日，錄音／抄本，中華國術總會，香港。

55 〈江志強朱家教訪談〉，卓文傑訪談，2016 年 1 月 20 日，錄音／抄本，中華國術總會，香港。

56 〈鐵牛螳螂丘運華〉，卓文傑訪談，2015 年 4 月 13 日，錄音／抄本，中華國術總會，香港；〈訪問鐵牛螳螂江志強、陳方〉，卓文傑訪談，2017 年 4 月 23 日，錄音／抄本，中華國術總會，香港。

57 〈訪問莫家拳黃家安〉，卓文傑訪談，2017 年 4 月 5 日，錄音／抄本，中華國術總會，香港。

58 〈游民教戴苑欽訪談〉，李天來、卓文傑訪談，2015 年 3 月 12 日，錄音／抄本，中華國術總會，香港；《am 730》，〈客家游民教（一）源流及承傳〉，網址：
https://www.am730.com.hk/column/%E5%81%A5%E5%BA%B7/%E5%AE%A2%E5%AE%B6%E6%B8%
B8%E6%B0%91%E6%95%99%E4%B8%80%E6%BA%90%E6%B5%81%E5%8F%8A%E6%89%BF%E5
%82%B3-64578（2018 年 1 月 2 日網上檢索）。

59 〈江西竹林寺螳螂派李春林訪問〉，卓文傑訪談，2015 年 5 月 21 日，錄音／抄本，中華國術總會，香港；
〈李春林師傅〉，劉繼堯、袁展聰訪談，2016 年 8 月 19 日，錄音／抄本，客家功夫文化研究會，香港。

60 〈訪問孟公屋蔡家拳成蘇玉〉，卓文傑訪談，2017 年 3 月 13 日，錄音／抄本，中華國術總會，香港。

61 〈九龍城訪問朱家螳螂楊瑞祥〉，卓文傑訪談，2015 年 6 月 25 日，錄音／抄本，中華國術總會，香港。

62 〈何文田訪問李家拳嚴觀華〉，卓文傑訪談，2017 年 3 月 8 日，錄音／抄本，中華國術總會，香港。

63 〈刁家教刁濤雲〉，卓文傑訪談，2015 年 10 月 28 日，錄音／抄本，中華國術總會，香港。

64 〈黃東明東江洪拳〉，卓文傑訪談，2015 年 8 月 4 日，錄音／抄本，中華國術總會，香港。

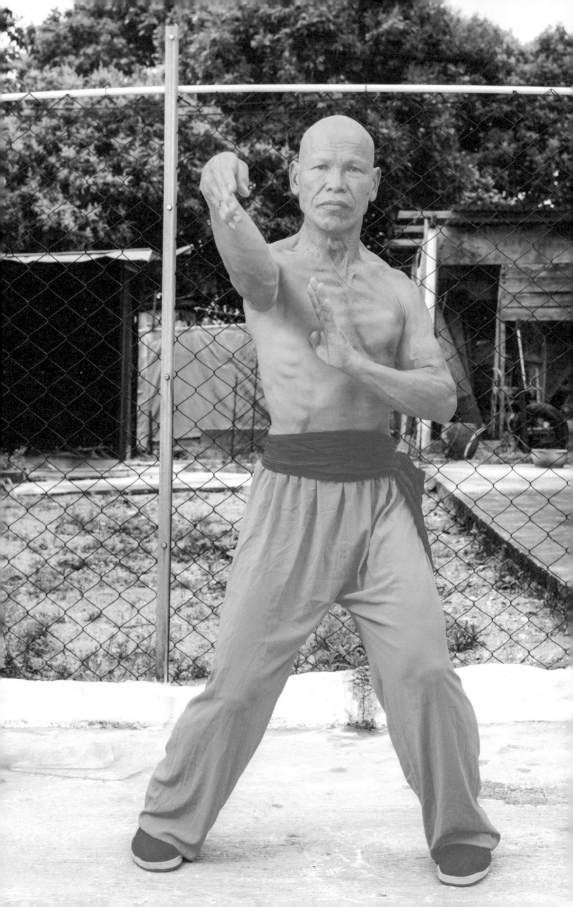

第五章

客家功夫的文化意蘊

劉繼堯　趙式慶

第一至第四章敍述了客家功夫的出現、轉變，以及南來香港的歷程。我們看到客家功夫的發展與客家族羣所經歷過的社會暴力（Social Violence）存在密切關係，這些社會暴力包括：清代華南地區「遍地開花」的民間械鬥、客家人和廣東本地人之間的「土客衝突」、清中業開始的天地會起義、太平天國動亂等等。同時，隨着客家人遷移，他們的生活模式和生存空間發生轉變，逐漸由山區的農村走向大都市，從相對單元的文化環境走向多元的文化空間，這對客家功夫的具體內容和傳承模式造成了深遠的影響。

之前，我們把客家功夫的發展階段劃分為「原生」、「流動」和「都市化」三個模式，以展示近 300 年來客家功夫與客家社會歷史的關係。客家功夫不僅是一套用於攻防的武術系統；於此同時，客家功夫亦是一個重要的文化載體。從人類學的角度對客家功夫進行分析與解讀的話，客家功夫除了有武術的實用價值外，還蘊藏了風俗、信仰、儀式、節慶、倫理等多個元素；由於篇幅的關係，不能一一盡述。本章試從兩個不同的角度：客家功夫與風俗、倫理的關聯，和客家功夫與信仰的交涉，對客家功夫的文化內涵，進行初步的探索。

第一節　源於生活與體現倫理

昔日的中國以農業為主，中國的民間武術與農耕文明息息相關。自然地，務農的元素，諸如天氣、器具等等，被客家功夫所吸收，並轉化為武術的具體內容，例如練功方法、輔助器具、鍛煉時需要注意的細節等。譬如，昔日客家人最常用的農具，包括鋤頭、「客家挑」（即擔挑）被客家農民轉化為武器。不少勞動中可見或農村常見的一些器具，譬如酒埕，成為練橋手或指力用的工具。同時，客家功夫亦吸收了某些勞動的動作或意識，轉化為鍛煉方式，模仿磨盤轉動的「搓手」、「盤手」[1]便是典型例子。至今，客家功夫傳人還抱持着「一分耕耘，一分收穫」的信念；受訪的客家功夫傳人依然堅持每天練習，延續昔日一些風俗。

昔日風俗

客家拳師一般避開中午時段練功，呂學強指出，青龍潭客家洪拳不能在中午 12 時練習，源於這段時間太陽至剛至猛。[2] 萬子敬指出，人在早上精神最充足，因此應在早上練習。[3] 由此看來，練功時間最好在早上至中午之前。為何要避免正午？在二十四節氣中，有所謂「大暑」，即一年中最炎熱的時候。在農事上，一方面需要注意暴雨侵襲，預防水災；一方面則需要注意酷熱天氣，預防旱災。[4] 而一天之中溫度最高的時候為正午，在午時（11:00-13:00）為人體氣血最活躍之時，應該小憩以利養心。[5] 為免因天氣導致心血過度活躍，才有避免中午練習之說。其中暗藏了對天氣變化的認識，以及天氣與人體之間感應的傳統智慧。為了增加練習效果，還有些小技巧。例如，萬子敬在早上練習前會先喝三碗水，以釋出體內廢物。然後需不停練習，中途不能休息，以達到最佳效果。

此外，練習少不了工具的輔助。刁濤雲指出，刁家教功夫秘傳方法之一，就是使用綠豆袋。之所以使用綠豆袋，緣於沙袋較易造成瘀傷，綠豆袋既避免造成瘀傷，又具有化瘀通血的功效。此外，綠豆袋甚至可以鍛煉內勁。據刁濤雲說，刁家教第一批徒弟，被要求單手拿着綠豆袋，然後把袋中的綠豆打成粉末。[6] 江志強憶述其父江春銘練習時，用手吊起水桶，鍛煉上肢力量；還會用竹昇穿過兩塊石頭，做出上舉、轆、彈等動作，鍛煉平衡力、手力、指力、虎口力等。[7] 李浩倫指出，他會通過手抓大石磨煉手力。[8] 以上均體現了客家功夫將日常物品轉化為練習工具的智慧。

最後，練功難免出現損傷，出於保健需要，故有藥用物品，主要涉及藥物的使用。黃耀球指出，他們運用十多種藥材及黑蟻窩製成「鐵釘醋」，讓徒弟在擊打沙包後浸泡雙手，以活血散瘀。呂學強指出，在練習石鎖、抓石頭及酒埕後，需要以跌打藥酒浸泡雙手，以消除腫痛。[9] 作為輔助的藥物，需要小心使用，否則會出現反效果。[10]

倫理意義

基本倫理

從受訪師傅的憶述，可知昔日學習功夫存在一定的先後次序。大致

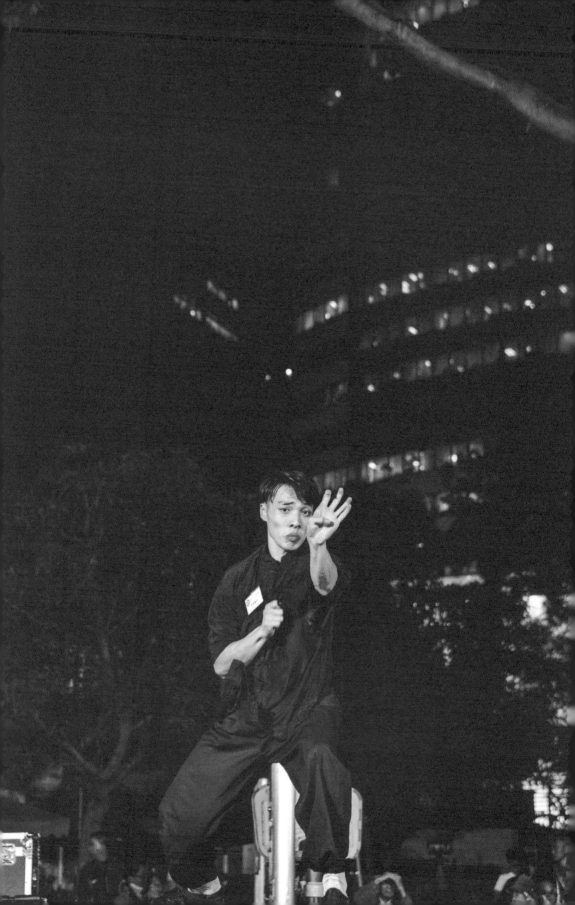

上，由基本功開始，先練「馬步」，後練拳套與兵器。李春林指出其學武經歷：赤足紮馬一個月，腳趾要抓住地面，臀部要用勁，用丹田氣，手叉腰，收肩背，過程中必須做好吞吐。熟練步法後再學拳套，第一套是單樁（又稱拂手），再到雙樁、三剪搖橋、三剪搖手、四門、背步拳、八門及梅花拳。最後才學習兵器，包括梅花纓槍、螳螂單刀、蓮花劍、雙刀、前五尖棍、後五尖棍、四門棍、沙刀、大耙、鐵尺等。整個學習程序由淺入深，特別注意基本功的訓練。李春林回憶，他曾要求多學幾套功夫，卻被師傅黃毓光訓斥不要貪多，先練好基本功，循序漸進，不能躐等躁進。[11]由此可見，習武之所以重視次序，一方面出於武術考慮，另一方面作為個人修養的鍛煉。

兵器方面，由於需要具備較穩固的拳術基礎，才能運用自如；因此，客家功夫對於兵器的傳授，大多謹慎處理。先學拳，後學兵器；兵器的習練，以拳術為根底。萬子敬指出：「拳為宗，棍為師，大耙關刀為父母」，[12]便是指拳術為掌握兵器的基礎，拳術達到一定水平後，才能學習各種兵器。另外，萬子敬憶述，昔日師傅陳國華在他成婚後，才傳授「五行中攔棍」，並且發下重誓，不能輕易傷人。[13]這固然與備而不用的想法有關；除此之外，還有更深一層的文化含義，與昔日江湖的社會結構和文化價值觀相關，下文將會進一步解釋。

虛擬宗親

第二章和第三章指出，客家功夫的傳承隨着時間的發展，以及出於適應社會環境的需要，產生相應的變化。這種變更不只限於具體的武術內容，亦包括師徒間的關係。在原來的村落環境，即第三章提及的「原生模式」，由於武術的傳承主要在宗親之間，由長輩傳授後輩，師徒在宗親的血緣關係之下，或者說，在宗親血緣關係的基礎上，沒必要再加一層師徒關係。以刁濤雲學武的經過為例，在他成長的傳統客家村落中，武術的傳授在長輩和晚輩間自然地發生，並沒有刻意強調師徒關係。這情況正如刁濤雲所說：

　　　　我們都跟隨叔伯（學習），每個人教的都不同。例如我叔公，

他的棍法好，我就跟他學習習家棍。例如刁房正的拳法好，我就

跟他學拳法，因此沒有固定師傅。[14]

　　其他受訪師傅也有類似經歷。例如黃東明習武的澳貝村，同樣是單姓村，執教者「黃老」既是師傅又是族中長輩。「黃老」幾乎是村落中唯一的「專業」教頭，但從來不以「師傅」自居，只叫大家稱他為「黃老」便可。當客家功夫由原生模式轉成流動或都市模式時，傳承關係由血緣走向族緣和人緣，傳承對象不再局限於同氏宗親，而是延伸到「客家人」，即族緣，甚至後來通過人際關係建立傳承對象，即人緣。由於中國的傳統文化和社會結構以儒家倫理為基礎，若要建立新的人際關係，往往以「宗親」關係為出發點，以此為基礎，從而構建新的社會結構，這就是「虛擬宗親」。

　　不難發現，在都市環境中傳承的客家功夫，例如在香港，皆會通過「虛擬宗親」構建新的師徒關係，形成「一日為師，終生為父」等「江湖」概念。客家功夫的學習過程強調「尊師重道」，要求徒弟尊重源流，這很大程度上便是客家功夫「人緣」傳承的結果。透過「虛擬宗親」的方法，師傅及徒弟確立一個新的人際關係。除了師生外，還摻雜了一層虛擬的父子關係，形成「師徒如父子」的情感。在昔日社會，弟子沒有得到師傅首肯，擅自更換門庭，學習他藝，被視為「大逆不道」。這種關係，除了師生的關係外，還摻雜了一層虛擬的父子關係，所謂「師徒如父子」的師徒關係。

　　龍形派林煥光收徒時，所採用的規矩和一系列儀式，便是「虛擬宗親」之一例。根據張國泰回憶，所有弟子在學習拳套前，必須由林煥光首先教導，稱為「開拳」，然後再交由師兄教導，不能事先偷學。若是自行學習而被揭發，林煥光便不再傳藝。另外，師兄教導師弟也需得到師傅首肯。林煥光的教導方式，是將尊師與學習功夫次序結合，必須得到傳授者同意，弟子才能進入另一個階段。[15]李春林也指出，當年習武的地方放有祖師爺神位，讓新學者必須尊重前人。除此以外，拜師儀式這個程序，正是提醒學藝者不要忘記拳術源流，要遵從前人遺訓。顯然，傳統的武館有一套嚴格的「江湖」秩序，各人的尊卑以及相互之間的行為舉止，皆受此

所約束。鄭偉儒未正式入門前，便知道白眉派祖師的遺訓：

> 尊祖尊師尊武道，學仁學義學功夫，練得功夫能守己，英雄
> 半點不欺人，相逢不是忠良輩，萬兩黃金也不傳，有親無義不可
> 教，無親有義則可傳，學得白眉拳與棍，縱然廢石作金磚。[16]

　　遺訓內容與拳術技巧無關，強調的是師徒之約。據黃耀球憶述，昔日拜林煥光為師時，需要帶備三牲，在祖師爺神位前敬拜祖師，然後下跪向師傅奉茶，再立下誓言。[17] 這種拜師儀式要求學藝者先向派系祖師行禮，再向師尊行禮，尊重前人的含義非常突出。通過這個隆重的儀式，師傅成為師門之「父」，而他所屬的武館或「派系」則在象徵意義上變成一種新的「宗親」。故此，學藝者拜師時，需要向祖師上香，以確立新的「虛擬血緣」關係。

　　一般而言，「入室弟子」需要經過一定時間的觀察，考察品格，尤其對於師門的忠誠，以及追求武術的熱誠。但是，隨着社會發展，過去的師徒觀念也逐漸產生改變。鄭偉儒回憶跟隨張炳發學藝時，雖沒有進行任何儀式，但七個月後被張炳發允許住進武館，更獲張炳發親自確認為「衣鉢傳人」。鄭偉儒認為，現今已經沒有需要強調「入室弟子」；習武最重要者，一是人品，二是追求武術的熱誠，三是持之而恆的心態。[18]

第二節　信仰匯入

　　客家功夫一方面反映昔日的生活風俗與倫理價值，另一方面也涉及信仰方面的內容，並糅合於拳術之中。有學者以「長旅途」（Great Journey）來形容客家人南遷的過程。[19] 在遷徙過程中，由於戰亂、糧食、水源、天氣等種種問題，令客家人感到不安，並容易轉化為負面情緒。因此，客家人尋求超自然力量，以獲得庇佑，從而保障遷徙過程或遷徙後的平安，這是一種自然趨勢。[20] 不少學者指出，客家族羣的宗教信仰除了與佛教有關連外，還涉及道教。[21] 道教與客家人的生活有著密切聯繫，尤其對自然或

超自然的認知上，道教的宇宙觀更是一股主流動力，客家功夫也因此受道教影響。

道教中的驅邪與神功

道教是中國土生土長的宗教，大約在公元 2 世紀前後的東漢時期出現。有學者指出，老子指的「道」具有難以把握的神秘性質，是現象世界出現之前，一切混沌的原始狀態，也是超越現實世界的最高法則。「道」成了道教的基本信仰和教義，影響了道教日後的發展，可以説道教是對「道」的宗教性轉化。[22]

關於除魔驅邪，道教借用了超越現實世界的最高法則，衍生了「符籙」。「符」據説由天神所賜，天神將「符」以雲彩形狀映於天空，得道者看見後便描錄作記，以傳達神意；或者有説天神直接把「符」傳授給得道者。「符」是上天下達神明指令和顯示天威的手段，具有神秘力量。「籙」則指記錄，分為兩種：一是天神名錄，二是道士名冊。只要有名登記在籙上，便是受到神的保佑，同時擁有代表天神施行法術的權力。「符」與「籙」都是神授的法寶，象徵天神的意志，又稱為「法籙」、「寶籙」。「籙」一般在道教內秘密傳授。由於「籙」的作用與「符」相似，故常與「符」配合使用。另外，「籙」一般有對應的符圖，一般與「符」並稱為「符籙」。在寫「符籙」時，大多會用硃砂在黃紙上寫畫。[23]「符籙」具有神秘力量，可用作除魔驅邪。客家功夫的「神功」，便是利用道教「符籙」、神靈附體等不同手段，呼喚和使用大自然或超自然力量的方法。可想而知，「神功」為一種複合的體系，內容多元而複雜。

醫術方面，學者提出「道教醫學」的概念，以道教為側面，以中國醫學為骨幹，其中可分為三個層次。第一層次為道教醫學與現代中醫學大致相同的部分，包括本草、鍼灸、湯液等；第二層次為道教醫學最具特色的部分，包括導引、調息、內丹、辟穀等，相當於現時的運動體操法、精神學醫療法、呼吸醫療法等；第三層次為道教醫學與民間信仰和民間療法有密切關係的部分。[24] 在道教典籍與體系中，確實可找到與中國醫學的軌跡。[25]

「符籙派」是道教的流派之一。「符籙派」以正一、上清、寶靈為主，

分別以龍虎山、茅山、閭山為本山。南方的「符籙派」植根於民間，與民間的神鬼巫覡風俗不斷互動，以消災、治病、除魔等為旗幟，使人獲得心靈安慰。在宋元時期，「符籙派」的教義不斷發展與改革，在佛學、儒學和道教內丹學刺激下，以「符籙」咒術為依據，將「符籙」與內丹修煉和倫理實踐相結合，從而大盛一時。[26]

藍玉棠憶述習武與客家麒麟的經歷時指出：

> 我是跟隨許華寶師傅學習麒麟。師傅會明功、神功。他為麒麟開光時，需要寫符、請神、清水灑淨，以及唸口訣。[27]

李春林曾提到：

> 神功包括西天、六壬、茅山、風火院。客家人大多有神功的傳統；而明功是指功夫。[28]

明顯地，客家功夫中的道教內容遠超越技擊和「武」的範圍，也包括醫學、開光、科儀等。從傳人學習和修煉的過程，可見與這些元素往往難以分開；某程度上，也說明客家功夫與部分民間文化，出現交匯的情況。

以上提到，道教作為客家族羣的宗教信仰之一，不少受訪師傅指其神功源自道教。從神功涉及符、咒、口訣等內容來看，似與道教「符籙派」有關。另外，不少受訪師傅認為，客家族羣流傳着神功與明功，可見兩者在客家文化中的重要地位，以及客家功夫與道教的相互關係。

客家功夫與道教：禮儀與驅邪

根據李天來憶述，學習周家螳螂一段時間後，經過師傅葉瑞觀察，進行名為「引火歸元」的儀式，作為準「入室弟子」：

> 當時只有幾位同門，進行「引火歸元」。儀式進行時，需要一個香爐，一張紅紙。紅紙寫上六壬先師風火院坐鎮，兩旁寫上「千里眼順風耳」，紅紙之下，寫上進行儀式弟子的名字。各弟子上

香後，葉瑞師傅取艾，置於各人的丹田之上，然後點火。各弟子
需要堅持痛楚，直到無法忍耐時，丹田用力，將艾彈開。彈開前，
師傅會教授一個功法。這就是「引火歸元」的儀式。[29]

在中國醫學中，面對虛陽上浮或元陽外脫時，需要引火下行，引導陽
氣返回腎元（下焦、命門）。有數種導引方法：內服方式如使用附子、肉
桂、熟地黃、牡蠣等藥材煎成藥湯服用；[30]外敷方式如「隔鹽灸」，即把
鹽填滿肚臍，然後將艾柱置於鹽上，並用火燒，艾柱燒光後，再加艾柱，
直到病情改善為止。[31]中醫稱這種方法為引火歸元，或稱引火歸原、回陽
救逆。

李天來敍述的「引火歸元」儀式，與中醫學外敷的「引火歸元」極為
相似。這裏並非說明兩者有等同關係，而是藉此嘗試提供一種解釋、理解
的方向。上文提到，道教的發展對中醫學有所統攝。在這個前提下，六壬
作為道教流派之一，亦有可能傳承了中醫學的某些內容；在神功與明功互
相交涉的情況下，把中醫學的「引火歸元」轉化為儀式。需要說明，這個
轉化是否還具有治療作用，需要進一步探索；然而，這轉化賦予了新的意
義，卻可以肯定。從以上可見，客家功夫與道教關係密切，除了借用了
「道教醫學」外，還有多種具深層文化或宗教意義的儀式，麒麟開光則是
另一例子，詳細可以參考《武舞民間——香港客家麒麟研究》一書。

另外，道教中的驅邪，可以體現於客家功夫的「開棚」儀式。傅天宋
描述：

> 「開棚」即是在一個地方表演功夫和兵器。有些兵器雖然還沒
> 有開鋒，但都是利器，擔心會出現意外，造成損傷。於是，希望
> 祖師爺壓陣。德鼓便是祖師爺。這是道教的守則之一。[32]

「開棚」是一種表演形式，由陳伯陶等人重修的《東莞縣志》記述：「結
隊鳴鉦鼓，以紙糊麒麟，頭畫五采，縫錦被為麟身，兩人舞之，舞畢各演
拳棒」。[33]同是民國編修的《增城縣志》記述：「鄉曲少年多舞鳳凰、獅子、
麒麟之類。……舞獅麟者迭演拳棒技擊，恆結隊百數十人，沿鄉舞演」。[34]

綜合而言，從民國的記錄來看，表演時先舞麒麟或獅子、鳳凰，然後表演拳術與兵器。時至今日，香港客家村落的「開棚」儀式基本上延續了往日的格局。

「開棚」時的表演內容也有先後次序。以刁國昌的記述為例，說明「開棚」表演次序：

> 「開棚」時一定會舞麒麟，表演最傳統的麒麟套。完成後，表演功夫，從前由初級套路到高級套路，先表演單樁、雙樁、三展搖橋、四門、三展元手、八門、梅花拳、螳螂散手。然後表演兵器，單刀、櫻槍、棍、大扒、蝴蝶雙刀等。全部兵器表演後，開始對拆，然後由師傅壓陣，表演大扒。[35]

「開棚」表演時還會伴隨音樂，一般使用的樂器包括德鼓、鑼、鈸。德鼓象徵神功的祖師爺，即是神功淵源。傅天宋說「開棚」時需要德鼓壓陣，一方面保佑弟子平安，一方面驅走鬼魅，使它們不得作怪。另外，某些使用的樂器還會貼上符，下圖是一些例子：[36]

圖中可見貼上符的德鼓。（攝於2016年8月23日，由李春林師傅提供。）

圖中可見貼上符的鑼。（攝於2017年2月17日，由鄧偉良師傅提供。）

上文提到，道教的符由於具有神秘力量，可用作除魔驅邪；於是，在表演時，為了確保平安，保持空間的潔淨，便以象徵神功祖師的德鼓坐鎮。另外，某些流派使用具有神秘力量加持的樂器，從而保證邪靈不得作怪，表演得以順利完成。

客家族羣無論在遷徙或定居，為了祈求平安和潔淨，遂讓道教進入客家族羣，成為信仰。道教逐漸滲進客家族羣不同文化中，客家功夫便是一例。本節介紹客家功夫的某些禮儀以及表演，都融入了道教元素。不少受訪師傅指出，客家文化包括神功與明功，神功為道教，明功為功夫，可見兩者在客家文化中的地位，以及它們的相互關係。

昔日習武，固然出於保衛家園的需要；當中所蘊含的文化意義，一直沒有受到太多的關注，並作出深入的探索。隨着時代發展，社會漸趨穩定，現今習武主要作強身健體之用，與此同時，武術承載的文化內涵越來越受到重視。

中國近 200 年來，處於內憂外患的狀態，災難連連。香港位於中國南端，成為了避難所。尤其在民國後，不少武術傳承者南來香港，例如劉瑞、張禮泉、林耀桂等。這些武術傳承者挾技而來，同時將傳統武術的基本內容和訓練模式，包括徒手技藝、兵器與對練模式帶入香港，使這片彈丸之地，成為客家功夫文化棲息之所。客家功夫傳承至今，面對的挑戰是如何在現今社會相對完整地保留它的面貌，以及如何適應新的環境，並在新的社會保持客家功夫的真實文化內涵和價值。下一章將會探討客家功夫的當代意義，以及在時代變遷下，如何保育客家功夫這項非物質文化遺產。

註釋

1　趙式慶、邵志飛、Kenderdine, Sarah：《客家功夫三百年：數碼時代中的文化傳承》（香港：中華國術總會，2016 年），頁 46-58。

2　〈白眉派萬子敬〉，卓文傑訪談，2015 年 5 月 14 日，錄音/ 抄本，中華國術總會，香港；〈呂學強訪問〉，關子聰訪談，2016 年 6 月 6 日，錄音/ 抄本，中華國術總會，香港。

3　〈白眉派萬子敬〉，卓文傑訪談，2015 年 5 月 14 日，錄音/ 抄本，中華國術總會，香港。

4　王曉梅主編：《二十四節氣——春夏秋冬的生活智慧》(香港：中華書局(香港)有限公司，2013 年)，頁 123。

5　家庭養生課題組編：《十二時辰養生精華》(北京：中國紡織出版社，2010 年)，頁 55。

6　〈刁家教刁濤雲〉，卓文傑訪談，2015 年 10 月 28 日，錄音/ 抄本，中華國術總會，香港。

7　〈江志強朱家教訪談〉，卓文傑訪談，2016 年 1 月 20 日，錄音/ 抄本，中華國術總會，香港。

8　〈訪問五枚拳李浩倫〉，卓文傑訪談，2017 年 4 月 2 日，錄音/ 抄本，中華國術總會，香港。

9　〈粉嶺聯和墟訪問龍形黃耀球〉，卓文傑訪談，2016 年 11 月 26 日，錄音/ 抄本，中華國術總會，香港；〈呂學強訪問〉，關子聰訪談，2016 年 6 月 6 日，錄音/ 抄本，中華國術總會，香港。

10　〈林家教張常興〉，卓文傑訪談，2015 年 11 月 6 日，錄音/ 抄本，中華國術總會，香港。

11　〈沙頭角上禾坑村江西竹林寺螳螂派李春林訪問〉，卓文傑訪談，2015 年 5 月 21 日，錄音/ 抄本，中華國術總會，香港。

12　〈白眉派萬子敬〉，卓文傑訪談，2015 年 5 月 14 日，錄音/ 抄本，中華國術總會，香港。

13　同上。

14　〈刁家教刁濤雲〉，卓文傑訪談，2015 年 10 月 28 日，錄音/ 抄本，中華國術總會，香港。

15　〈旺角龍形體育總會訪問張國泰〉，卓文傑訪談，2016 年 11 月 26 日，錄音/ 抄本，中華國術總會，香港。

16　〈鄭偉儒談白眉派〉，卓文傑、關子聰訪談，2015 年 4 月 17 日，錄音/ 抄本，中華國術總會，香港。

17　〈粉嶺聯和墟訪問龍形黃耀球〉，卓文傑訪談，2016 年 11 月 26 日，錄音/ 抄本，中華國術總會，香港。

18　〈鄭偉儒談白眉派〉，卓文傑、關子聰訪談，2015 年 4 月 17 日，錄音/ 抄本，中華國術總會，香港。

19　Clyde Kiang. Hakka Search for a Homeland. (Elgin, PA.: Allegheny Press, 1991).

20　有關客家人與宗教的關係，可參考施志明：《本土論俗：新界華人傳統風俗》(香港：中華書局(香港)有限公司，2016 年)。

21　關於客家族羣與道教的關係，可參考周建華：〈劉淵然與贛南客家道家〉，《中國道教》，第 1 期，2006 年，頁 18-21；鍾向陽：〈從大埔民俗看道教在客家地區的影響〉，《中國道教》，第 4 期，2002 年，頁 17-18。

22　党聖元、李繼凱：《中國古代道士生活》(臺北：臺灣商務印書館，1998 年)。

23　同上，頁 159-168。

24　有關道教醫學的詳細內涵，可參考吉元昭治：《台灣寺廟藥籤研究》(臺北：武陵出版有限公司，1990 年)。

25　孟乃昌：《道教與中國醫藥學》(北京：北京燕山出版社，1993 年)。

26　任繼愈主編：《中國道教史》(上海：上海人民出版社，1990 年)；卿希泰主編：《中國道教史》(四川：四川人民出版社，1993 年)。

27　〈沙田排頭村藍玉棠南派螳螂〉，卓文傑訪談，2015 年 11 月 11 日，錄音/ 抄本，中華國術總會，香港。

28　〈李春林師傅〉，劉繼堯、袁展聰訪談，2016 年 8 月 19 日，錄音/ 抄本，中華國術總會，香港。

29　〈東江周家螳螂〉，趙式慶、卓文傑、關子聰訪談，2015 年 3 月 25 日，錄音/ 抄本，中華國術總會，香港。

30　鄧先立：〈引火歸元及其應用〉，《河南中醫》，第 1 期，2014 年 1 月，頁 159-160。

31　〈隔鹽灸〉，《醫砭‧沈藥子》網站，http://yibian.hopto.org/shu/?sid=8349 (2020 年 4 月 4 日網上檢索)。

32　〈傅天宋師傅〉，劉繼堯、袁展聰訪談，2016 年 8 月 12 日，錄音/ 抄本，中華國術總會，香港。

33　轉引自于芳：《舞動的瑞麟：廣東麒麟舞》(哈爾濱：黑龍江人民出版社，2010 年)，頁 19。

34　同上，頁 22。

35　〈刁國昌師傅〉，劉繼堯、袁展聰訪談，2016 年 11 月 26 日，錄音/ 抄本，中華國術總會，香港。

36　需要注意，並非所有樂器都會貼上符；同時，不是所有客家功夫的流派使用的樂器，皆會貼符。

第六章

客家功夫的
保育與傳承

趙式慶　譚嘉明

　　香港位處中國南方一隅，自鴉片戰爭以來，一直在東西方角力的地緣政治下掙扎求存。它既是中國通往世界的窗口，也是世界進入中國的門戶。在歷史學家丁新豹博士眼中，香港的世界性和多元文化共融正是由此而來。這種獨特的模式，令香港由開埠起一直是中國傳統文化的第二基地，客家功夫南傳香港，在此落地生根，成為香江武術一大系統。但近半世紀隨着香港急促都市化，客家功夫的發展空間逐漸減少，甚至傳承也成了社會各界關注的問題。

第一節　客家功夫的當代意義

　　客家功夫曾經是客家族羣自我保護的生存之道，但隨着社會的發展，尤其在二戰之後，客家功夫的主要作用已經不再是保障個人或集體的安全，而是轉移至其他方面的功能。

建立客家文化認同感、促進羣體凝聚力

　　自古以來，客家人崇尚武藝，除了自衛，客家功夫更是一股能凝聚人的文化力量。

　　19 世紀中，清廷在第一次鴉片戰爭中戰敗，香港變為大英帝國殖民地，服務英國與遠東地區的貿易和貨運。為了維多利亞港口的建設，殖民政府先後於九龍東（採石山、鯉魚門等）、昂船洲、茶果嶺、鰂魚涌等多處開設石礦場。[1] 這些大規模的採石工程吸引了大批來自五華的客家石工。隨後，第二次鴉片戰爭中清朝再次戰敗，把新界廣大地區租借給大英帝國。殖民政府在安達臣道及新界多處開設石礦場，而香港所出產的花崗岩石曾一度服務於廣東的需求。二戰之後，香港都市的建設進一步加快，對建築石材的需求也相應地提高，直至 60 年代，香港的石礦業持續有蓬勃發展，除了大規模官營的石礦場外，大大小小私營的石礦場有上百家，[2] 這些石礦有大量客家石工。由於客家人普遍都有習武的習慣，故有以行業為名的「滑石教」客家功夫出現。據李天來所說，「20 世紀初，著名客家拳師劉瑞有徒弟 6,000 人，打石有一幫，船廠有一幫，另外在其他

鄉村也有不少。」[3] 共同習武，讓一起工作的同事多了一層「同門」師兄弟的關係，尤其是如果他們本身是客家人。

　　戰後的香港，匯集了來自全國不同地方的人士。由於方言不同，加上有文化（如飲食）上的差異，不同的人羣聚居於自己的社區，所以當年的香港無疑是大中華的縮影。客家武術多集中在客家人匯聚的九龍城區或新界的客家村落，「鶴佬」系統的武館亦伴隨潮汕人士在九龍城一帶落腳；而號稱「小福建」的北角則窩藏了來自閩南的拳師，如捷元堂永春白鶴拳傳人鄭文龍。[4] 另一方面，由於歷史的原因，某些羣體之間容易產生矛盾，甚至時有打鬥事件發生。在木屋區長大的江志強記得，兒時客家人時常會跟鄰居的「鶴佬」打架，所以客家功夫或「鶴佬武術」很自然成為了不同族羣的文化標籤；而武術上的差別，就變成不同人羣之間的分水嶺。在這個環境裏，客家功夫變成一種強烈的文化符號；著名的客家功夫傳人，如朱冠華、朱冠煌及更早的劉瑞等，亦很自然地成為不少在這環境中生活的基層客家民眾偶像。時至今日，客家人之間還流傳着種種有關他們、多少帶有傳奇色彩的故事。

　　另一方面，客家功夫一直是民間節慶中很重要的元素。自清代，每逢過年過節，客家人必定有舞獅、舞麒麟和功夫表演等活動（筆者按：聚居香港的客家人多為舞麒麟，形式跟惠州、東莞及深圳一帶相近，而粵東梅縣及興寧的客家人則以舞獅為主，但形式跟香港常見的鶴山獅及佛山獅不同）。客家人把一系列演出串聯成精彩的「開棚」表演：由麒麟拜會作為開始，緊接着有一系列功夫表演——由徒手武術到不同類型的兵器表演，由簡到繁，客家人稱之為「連盤椿」，有時候更會展示特殊的民間陣法。隨着客家人的遷移，這鄉土文化早在清代就移植香江，變成香港新界客家村落一大特色，保留至今。另外，根據 2018 年出版的《舞武民間——香港客家舞麒麟研究》，客家舞麒麟的訓練跟客家功夫實為共同體；直到近代，舞麒麟的亦必定會練習客家武術。節慶之時，如果一個客家村落沒有自身的麒麟和功夫隊伍，便會邀請鄰近的麒麟功夫隊「出棚」慶賀，這也說明了客家功夫在傳統民間文化中的重要性。李春林回憶年輕時候的經歷，他經常陪伴師傅到別的客家村演出，例如沙頭角、大埔、上水等地區。[5] 如果失去了客家功夫，傳統節慶也將變得失色。

除了在客家村落或由客家人羣組成的社會空間以外，客家功夫在香港的都市環境中也起到重要的作用。據客家功夫傳人的口述歷史，上世紀 50 年代以後，不少人學習客家功夫。最初，多半都是由於個人的興趣去學習，但很快他們就在武館裏找到一份歸屬感；跟師傅和其他師兄弟一起練習，變成了生活的一部分。戰後的香港沒太多娛樂，除工作以外，武館便提供了一個重要的社會空間，並營造了一個虛擬的「大家庭」。徒弟跟師傅建立了一種親如父子的關係，在空餘時間更會陪伴師傅左右。楊瑞祥回憶當年跟朱冠華學習的情況時說：

> 他在城南道那邊，卻沒有武館。當時，應該是 70 年代，我在早上 5 點多便去師傅住處，練習至 6 至 7 時，再和他一起飲茶。6

李天來跟其師傅葉瑞的關係也好比父子。李天來在訪問時說：

> 我仍然記得葉瑞師傅去世的日子，2004 年 4 月 27 日。4 月 26 日那天，我 6 時許到達佛教醫院；直到 9 時許，我聽到師傅咳嗽，於是給師傅一杯水，為師傅捶背，讓師傅躺下。然後，為免打擾其他病人，於是在病房門外守候，直至 10 時許，由於需要工作的緣故，便與師傅道別。然而，第二天早上，收到師傅離世的消息。我是師傅去世前所見的最後一人。7

這種文化的凝聚力，或者說傳統武館所營造的文化氛圍和歸屬感，在華人的民間文化中非常普遍，並非只在客家功夫特有。但相比其他文化系統，客家人更保守，對傳統的觀念也因此更堅持，或許正是這個原因，導致傳統南方武術文化的道德倫理以及師徒關係，在客家的族羣中保留得更完整。

客家功夫的教化作用

承上文，客家功夫既能強身健體，也能培養一個人內在的修為，是一種內外兼修的活動。概括而言，客家功夫的教化作用，跟其他的傳統中

國武術本質上是一樣的。通過身體的訓練，培養中國傳統文化的「尚武精神」，並灌輸正確的道德觀。孔子認為要做到言行一致，必定要有一顆堅毅而勇敢之心，所以他説「仁者必須有勇」。而在種種學問中，孔子認為最能訓練勇氣的就是武藝，所以在六藝中，他強調「射」和「御」兩藝，足見孔子對武藝的重視。中國武術所承載和傳承的正是這種「仁勇兼備」的精神。在這個基礎上，武術的核心應為對抗性訓練，因為必須通過真正的對練，才能鍛煉人的勇氣。離開這種理念和訓練模式，武術就不再是一門實學，而必然走向虛無化。一直以來，客家功夫有純樸務實的特徵，而且特別強調基本功和對抗性訓練。這在第七章「傳人口述史」中有詳細解釋。

除此以外，客家功夫也是一個文化載體；通過練習客家功夫，同時能學到客家文化中很多不同的內容，包括客家人的傳統禮儀、風俗習慣、節慶、祭拜儀式，乃至客家舞麒麟及相關的音樂、開光儀式，以及務農文化等，這些在第五章已有所描述。

非物質文化遺產

通過上述的內容，及上一章「客家功夫的文化意蘊」，可窺見客家功夫的文化價值。這些元素加上客家功夫在香港淵源清晰而流傳有序的傳承歷史，構成它作為香港重要的「非物質文化遺產」的基礎。香港特別行政區政府康樂及文化事務署前副署長吳志華博士曾經説過：

> 中國武術，又稱為中國功夫，是香港非物質文化遺產的重要組成部分，屬於聯合國教育、科學及文化組織在 2003 年通過的《保護非物質文化遺產公約》所界定的「社會實踐、儀式、節慶活動」類別。香港特別行政區政府在 2009 至 2013 年進行首次全港性非物質文化遺產普查，訪問了不同派系的武術師傅，搜集並記錄相關的口述和文獻資料。特區政府於 2014 年公佈香港首份非物質文化遺產清單，其中共有 36 個與武術有關的項目。根據它們的淵源和發展歷史，這些項目可以大概分成三個主要的傳統：廣府、客家和華北。它們為推廣和傳承香港武術奠下了穩固的基礎。[8]

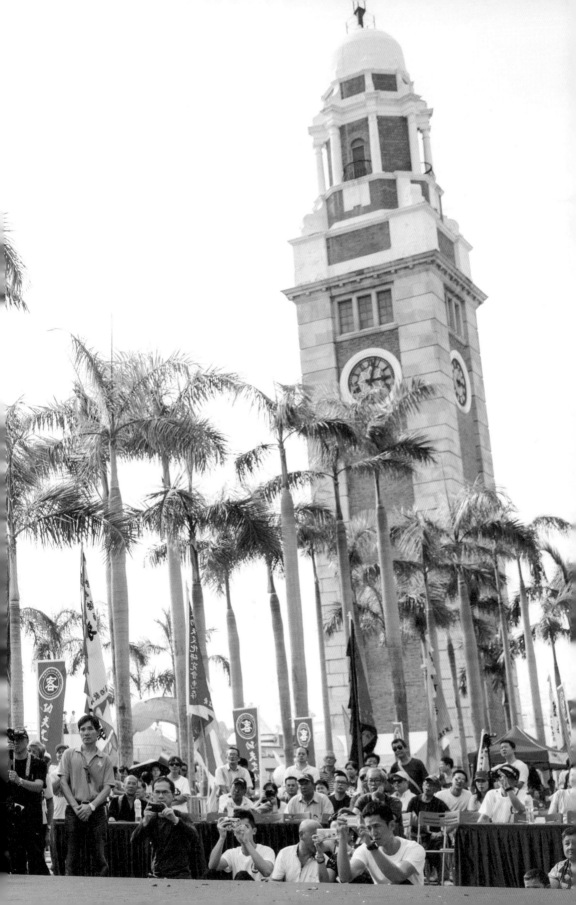

由此可見，客家功夫是香港傳統武術其中一個最重要的系統。

站在非物質文化遺產的角度，針對客家功夫的價值，我們可以再補充以下幾點：一、客家功夫是華南傳統武術中最重要的系統之一，保留了自明代以來形成的南方武術體系的眾多元素，尤其在兵器武術方面。另一方面，客家功夫具有鮮明的區域性文化及技術特點，各流派在適應社會和自然環境的過程中，長期的積累、凝煉，相容並蓄，逐漸而成。

二、香港的客家功夫完整地保留了原有的文化生態。香港不僅吸納了大批來自粵東各地的武術師傅，又同時在新界客家村落及市區為客家功夫提供多樣化的文化空間，完整地保留了客家功夫的內容，以及相關的文化體系，包括傳承模式，以及與鄉土文化相結合的多種元素（如節慶、舞麒麟、廟會、傳統客家建築、風水等），等等。對研究武術在傳統社會發展中的角色，香港客家功夫是一個非常重要的案例。香港客家功夫保留了原來的農村「原生模式」，同時在市區又有成熟的武館系統，這城鄉俱備的佈局，可謂香港客家功夫的特色，非常難得。

三、香港客家功夫對中國武術的全球化曾作出重大貢獻。上世紀七、八十年代，新界有大批居民移居海外，其中包括不少客家人。他們把祖傳的客家功夫帶到西方國家，帶動中國武術的國際化及全球化發展。

聯合國教育、科學及文化組織訂立的《保護非物質文化遺產公約》（下稱《公約》）自 2006 年起實施，旨在強調非物質文化遺產必須根植於相關社區的文化傳統和文化歷史中，扮演可作為社區認同的手段的角色。[9] 根據《公約》闡釋，「非物質文化遺產」的定義如下：

> 被社區、羣體，有時是個人，視為其文化遺產組成部分的各種社會實踐、觀念表述、表現形式、知識、技能以及相關的工具、實物、手工藝術品和文化場所。這種非物質文化遺產世代相傳，在各社會和羣體適應周圍環境以及與自然和歷史互動中，被不斷地再創造，為社區和羣體提供認同感和持續感，從而增強對文化多樣性和人類創造力的尊重。[10]

香港目前共有十項國家級非物質文化遺產申報。而 2014 年 6 月首份

香港非物質文化遺產清單共收錄 480 個項目，其中「表演藝術」的舞貔貅
(2.3) 和舞麒麟 (2.4) 及「社會實踐、儀式、節慶活動」的龍形拳 (3.73)、
東江周家螳螂拳 (3.74.3) 和東江朱家螳螂拳 (3.74.4) 均被收錄在清單內。[11]
舞貔貅和舞麒麟屬客家傳統文化一部分，它們跟客家功夫有密切關係，而
龍形拳、東江周家螳螂拳、東江朱家螳螂拳更是龐大的香港（東江）客家
功夫系統中的核心部分。

　　可惜，隨着香港都市化和社會變遷，習武者多已年邁，又後繼無人，[12]
客家功夫的保育和承傳變成為社會大眾重新審視的議題。加上香港近半世
紀急促都市化，社會結構和文化隨之改變，對傳統習俗和文化也產生了巨
大的影響，很多珍貴的傳統文化隨年月消逝，香港的客家族羣文化也面對
同樣的威脅。

第二節　文化危機

　　自 1990 年冷戰結束，全球化經濟來臨，跨國資本開始在自由市場流
動，西方消費文化逐漸成為主導社會的潮流。[13]香港的都市化肇始於 70
年代，港英政府在新界大興土木發展新市鎮，一定程度上影響了新界村落
原有的格局和文化發展，鄉郊社區的傳統習俗也漸漸受到市區外來人口影
響。例如，沙田和元朗等地區的昔日農耕鄉村模式，也被都市化改造。[14]
其次，值得注意，香港市區不少傳授客家功夫的武館，自 80 年代經濟起
發後也出現變化。

　　然而，文化的變遷很少是完全單向的。人口密集而都市化程度極高的
香港，卻又曾給客家功夫提供了一個前所未有「城鄉結合」的佈局，通過
傳人在都市和村落之間的流動，令多種不同地區和型態的客家功夫形成互
動和交融。1949 年後，隨着中國政局變動，不少客家人選擇來到香港，
當中包括一批著名的客家師傅，例如白眉派宗師張禮泉、龍形林耀貴、林
家拳林悅阜，等等。其中，不少傳人會因族緣先到新界客家鄉村，開班授
徒。接着，隨着人緣關係的牽動，慢慢在香港市中心開展活動，將客家功
夫移植市區，乃至香港的客家功夫城鄉並存，相互影響。

　　根據調查，在 1960 年至 1970 年的全盛時期，香港共有 418 間武館，習武人數多達 12,000 人。[15] 在這段時期，香港的基層社會結構營造了特殊的公共空間，為各派系功夫傳人提供發展機會。例如，周家螳螂拳劉瑞早期為逃避戰火來港，後來開始傳授周家螳螂拳。[16] 60 年代至 70 年代香港社會治安不靖，時有騷亂發生，加上物質匱乏，又欠缺娛樂，[17] 很多基層青年人都會到武館學功夫，以期習得一招半式作旁身之用，或用來強身健體。然而，這道武林熱鬧風景很快就落幕。由於某些武館發生諸如爭地盤、打架或涉及黑社會組織等負面問題，社會對學功夫的熱潮開始減退。香港政府在 1973 年效法新加坡的做法，重新規管武館的經營，經過多方諮詢和協調，最終在 1980 年完成立法，經營武館於是變得更加困難。[18] 另一方面，隨着 60 年代香港發生的一系列暴動，中英關係日漸緊張。自 20 世紀初便一直聯繫新界和大陸的中英街也在 1967 年正式封閉，這舉措一刀切斷了不少新界農村的經濟命脈。同時，歐洲國家的經濟在二戰後逐漸復甦，並需要大量的勞動人口，正好給香港的新界人口提供一個謀生的出路。到了 80 年代中旬，無論在市區或郊區，傳統武術的空間均在迅速萎縮。

　　香港客家功夫在 80 年代後深受急速的都市發展影響，隨着物質和生活條件提升，以及資訊發達和娛樂多樣化，很少年青人願意學習客家功夫。另一方面，香港地少人多，租金與經營成本高昂，開設武館傳授武術的難度大，因此發展武術的空間狹窄。萬子敬曾說：「現在教功夫要領牌照，也要遵守地方法律。可是教功夫沒法維持生計，還不如去爬山、喝茶。我現在心態都平淡了。」[19] 至今，一些曾經在香港各地流行的拳種，如朱家教、游民教等，已經變得稀有；某些客家拳種，如滑石教、李家拳等，在香港更幾乎失傳。到了今天，雖然仍然有很多具代表性的客家功夫傳人居於香港，但這批師傅年事已高，很多派系的客家功夫，如鐵牛螳螂、林家拳、東江洪拳等，都面臨嚴峻的承傳問題，有急切需要作搶救性的系統記錄。

　　青年人對傳統文化失去興趣，香港的客家功夫也不能倖免於難。[20] 年輕一代普遍缺乏習武所需的恆心和動力，往往視習武為苦差，很快就失去興趣。如何「傳」和「承」？這不得不考慮現代社會因素。近年，香港各界

開始關注非物質文化遺產這個議題，但我們必須了解非物質文化遺產缺乏
實踐文化場所或平台的困難，而培養公共空間的土壤和文化，也是香港非
物質文化遺產當前面對的大問題。[21]

第三節　多元互動，走出困局

　　踏入 21 世紀，只有把傳統武術的實際意義及作用作出新的詮釋和展
現，才有機會保持與社會的良性互動關係，謀求新的出路。

　　首先，在傳播和保育的過程中，客家功夫所面對最大的挑戰，就是大
部分人對「客家功夫」這概念非常陌生。受到香港特殊的社會和經濟環境
所影響，自上世紀中旬以來，香港武術文化的發展多年來以個體的武館為
主，流派化的現象非常嚴重。本體的文化系統反而受到忽略，甚至排斥；
其中客家功夫便是顯例。由於傳人性格上的差別，某些客家功夫的流派，
如白眉、龍形、周家螳螂、竹林寺螳螂，乃至早期的鐵牛螳螂，能在這個
環境中脫穎而出；但某些流傳已久、內容豐富的武館或流派，如林家教，
甚至歷史悠久的朱家教，卻漸漸被人淡忘。總體而言，自 20 世紀中葉，
雖然客家功夫在香港有很不錯的發展，但由於過分強調流派，導致大家忽
略「客家功夫」的系統概念，而陷入「見樹而不見林」的誤區。所以，要
有效地保護客家功夫，首先必須把這錯誤的觀點糾正過來。為此，趙式
慶、李天來、李石連與其他數位客家功夫傳人商議後，達成共識，於 2015
年成立「客家功夫文化研究會」，以挖掘、整理和繼承客家功夫文化為宗
旨，展開針對客家武術的歷史、文化和理論及技術性研究，並通過舉辦講
習、展覽、出版物等，促進大眾對客家功夫的認識，並重新樹立「客家功
夫」的品牌。這也正是撰寫本書的核心目的與價值所在。由於能力所限，
本書尚存不少的錯誤與漏洞，敬請讀者們諒解和包涵，更希望能藉此拋磚
引玉，讓更多關心中華武學和客家功夫文化的朋友，繼續這項研究。

　　客家文化南傳香港 300 多年，誠然是香港一筆寶貴文化遺產。如今我
們必須從全視觀角度，考慮不同時期人們對文化的需求，了解文化遺產應
世代相傳的道理，再創造新的文化空間，讓傳承有序的非物質文化遺產能

夠在當代找到新的定位，持續發展。客家文化的南傳過程可追溯上千年，它的流傳本身就具備了多元開放的特質，否則也不能留存到今天。客家功夫要展示其生命力，必須從自身的文化深處找尋其核心價值，並勇於探索新的傳播模式，才有機會把這項珍貴的文化遺產在新世代傳承下去。

註釋

1　https://industrialhistoryhk.org/quarries-hong-kong-list/
2　Poon, Ma, Man, Tsin & Deng: Quarrying in Hong Kong Since Second World War, https://www.lordwilson-heritagetrust.org.hk/filemanager/archive/project_doc/10-194/PDF3.pdf.
3　〈訪問周家螳螂李天來〉，趙式慶訪談，2020 年 3 月 10 日，錄音／抄本，中華國術總會，香港。
4　見龍景昌、三三、趙式慶：《香港武林》，（香港：明報周刊，2014 年），頁 718-719。
5　〈江西竹林寺螳螂派李春林訪問〉，卓文傑訪談，2015 年 5 月 21 日，錄音／抄本，中華國術總會，香港。
6　〈九龍城訪問朱家螳螂楊瑞祥〉，卓文傑訪談，2015 年 6 月 25 日，錄音／抄本，中華國術總會，香港。
7　〈李天來談周家螳螂〉，卓文傑、關子聰訪談，2015 年 3 月 12 日，錄音／抄本，中華國術總會，香港。
8　趙式慶、邵志飛、Kenderdine, Sarah：《客家功夫三百年：數碼時代中的文化傳承》（香港：中華國術總會，2016 年），頁 6。
9　聯合國教育、科學及文化組織《保護非物質文化遺產公約》（巴黎：聯合國教育、科學及文化組織，2003 年）。Masterpieces of the Oral and Intangible Heritage of Humanity. Proclamations 2001, 2003, 2005. Published by the Intangible Heritage Section, UNESCO Culture Sector, Paris, June 2006.
10　《保護非物質文化遺產公約》第二條：定義（一）。
11　〈香港非物質文化遺產普查建議清單〉，網址：http://www.heritagemuseum.gov.hk/documents/2199315/2199687/first_ICH_inventory_c.pdf（2018 年 2 月 28 日網上檢索）。
12　〈訪問香港文化節創辦人兼中華國術總會執行董事趙式慶〉，未發表訪問稿，2018 年 2 月 26 日。
13　許倬雲：〈這二十五年內的變化〉，《二十一世紀》雙月刊，（香港：香港中文大學），2015 年 10 月號，總第 151 期。網址：www.cuhk.edu.hk/ics/21c/media/articles/c151-201509025.pdf（2018 年 3 月 1 日網上檢索）。
14　關於香港管治問題，可參考李彭廣：《管治香港——英國解密檔案的啟示》（香港：牛津大學大學出版社，2012 年）。
15　武備志：〈天台武館：一部武館史，半部香港史〉，《香港 01》文化版，2012 年 12 月 6 日，網址：https://martialab.hk01.com/%E6%96%87%E5%8C%96/67902/%E5%A4%A9%E5%8F%B0%E6%AD%A6%E9%A4%A8-%E4%B8%80%E9%83%A8%E6%AD%A6%E9%A4%A8%E5%8F%B2-%E5%8D%8A%E9%83%A8%E9%A6%99%E6%B8%AF%E5%8F%B2（2018 年 3 月 3 日網上檢索）。
16　關於香港客家功夫的發展，可參考龍景昌、三三、趙式慶：《香港武林》，（香港：明報周刊，2014 年）。
17　關於 70 年代的香港情況，可參考呂大樂：《那似曾相識的七十年代》，（香港：中華書局（香港）有限公司，2012 年）。
18　麥勁生：《止戈為武：中華武術在香江》，（香港：三聯書店（香港）有限公司，2016 年），頁 93。
19　〈白眉派萬子敬〉，卓文傑、關子聰訪談，2015 年 5 月 14 日，錄音／抄本，中華國術總會，香港。
20　廖迪生主編：《非物質文化遺產與東亞地方社會》，（香港：香港科技大學華南研究中心、香港文化博物館，2011 年），頁 8。
21　黃競聰：〈解構「非遺」從生活實踐談起〉，載於《第二屆中華文化人文發展國際學術研討會論文集》（香港：珠海學院），2017 年 5 月 13 日，頁 715。

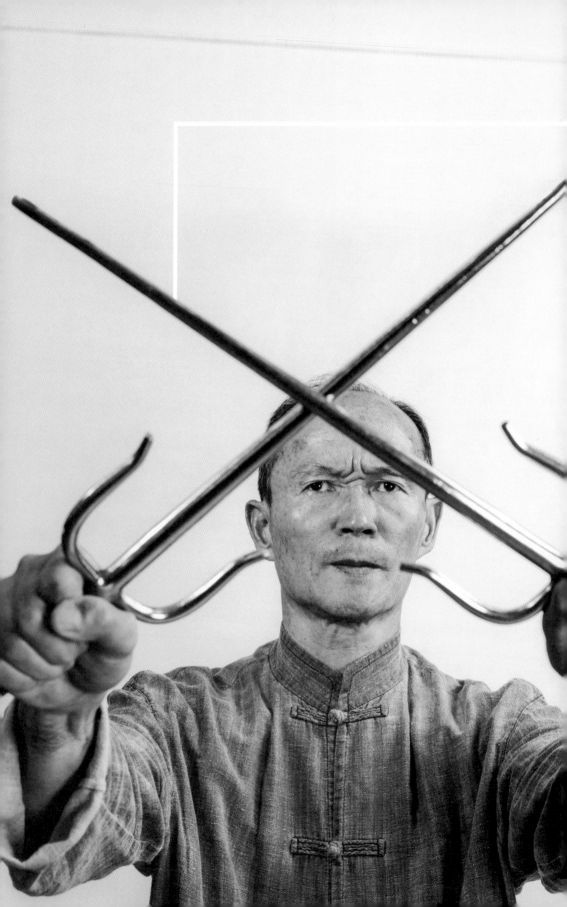

傳人口述紀錄

卓文傑　關子聰

本章以自述的形式，紀錄受訪師傅訪問內容，包括：師傅自我介紹、學武經歷、派系歷史、重要傳人事跡、展望等。訪問的整理思路，是盡可能保持訪問內容原貌，或會出現前後跳躍或不連貫之處，特此說明。

（一）梅縣、五華、興寧拳種

朱家教（朱家螳螂）、周家教（周家螳螂）、鐵牛螳螂、
竹林寺螳螂拳、刁家教

1. 朱家教（朱家螳螂）

楊瑞祥

訪問日期：2015 年 6 月 25 日
訪問地點：九龍城朱家螳螂國術總會

我是楊瑞祥，小名叫楊祥，生於 1942 年 2 月 18 日，籍貫惠陽良井。由於家境不佳，於是在 1962 年偷渡來香港，退休前曾是建築工人和工程判頭。

我從 23 歲開始跟朱冠煌學習朱家螳螂，目的是強身健體。當時我住在九龍城，有魏新添和邱炳兩位兄弟跟師傅學武，後來我也去學習。武館位於獅子石道，大概有七百多平方呎，名字叫朱家螳螂。大約在 1963、1964 年開始學習，到 1965 年發生暴動就停止了。當時二十多人一起學習，我每天晚上都會學習兩個多小時，後來更學習舞麒麟。

我們在剛開始時，學行馬，要一直練習拂手，把手搖鬆，搖至脫胶，再對椿彈橋、散手，釘擒、背手、擒拿手，再練拳套，包括三步箭、三箭搖手、四門驚勁。我當年用了 5 至 6 個月時間練行馬，師傅才讓我學拳，而學拳速度則視乎自己。然後再學椿拆，如棍椿、鐵尺、雙刀、柳針、大鈀（耙）。那套棍叫「五點棍」，而鐵尺的長度剛好到手肘處，「鑽沙雞」就只有我才能用。我一開始是學大鈀，叫伏虎鈀，後來出麒麟次數增加，兼顧不了。散手是自己練，有對椿、雙單椿、架橋、摸手、壓橋。練習內功就是叫人搓勁，緊勒頸部。練功夫有種說法，筲箕背坐下，筲箕背一勒，氣沉丹田，這就是內勁功。我那時候練了 5、6 年，再與師傅到牛頭角教

了差不多一年。師傅授武時有個口訣：「橋來橋上過，無橋自造橋。以柔濟剛，一去過三關」。個人認為螳螂拳中最好用是搖橋、中捶和驚彈。

朱冠煌師傅在 70 年代搬到元朗，我與他經常在榮華酒樓飲茶，他亦在那裏教徒弟，後來回內地建了幾棟樓，經營跌打也非常不俗，在龍崗和鳳崗非常有名。現時仍然有徒弟在鳳崗，他們也想我回去教，但想到晚上教功夫，白天不知做甚麼，所以拒絕了。那兒還有舞麒麟，是朱貴的徒弟朱亭教的。朱貴就是朱冠煌的父親，曾跟李保師學跌打，非常有名，軍部都曾請他做醫師。

後來，我又跟朱冠華學武，他在城南道那邊，卻沒有武館。當時，應該是 70 年代，我在早上 5 點多便去師傅住處，練習至 6 至 7 時，再和他一起飲茶。朱冠華是朱冠煌的兄長，年長 20 年，是廣州陳濟堂時期的武秀才，有個金牌，我曾經偷偷看了一下。我跟他學了一年鐵扇手，初時他認為我性情不好，沒有教我。後來，他了解我打架的原因，於是便教我。因為我勤力、身材扎實，所以他非常喜歡我。朱冠華也教了我一些朱家教及李家教功夫，特別是運用驚彈勁，氣貫三關，一接一下地打下去，一接一退就跟上。朱冠華有不少徒弟，魏新添、羅莽都是他的徒弟。他亦留下一本拳棍書及藥書。拳法有三步箭、三箭搖手、四門驚彈，棍法有當天蠟燭棍。

我退休後兩、三年，有徒弟來找我回良井教功夫。當年我一個月回去四次，一次教兩晚，週五上去，週日回來。他們有些人從事教書，有些人做銀行，有些人是醫生，都是正當人家。話說回來，我在良井時也有學功夫，師傅就在隔壁的店裏教，應該是江西竹林寺。我小時候請的伙頭，就是學他的功夫。

我從師傅口中也聽過劉瑞（劉水）的歷史。他是朱冠煌的師傅。某次，劉瑞去飲茶，拿出幾個大餅去埋單，隔壁有位師傅想暗算他，一手打過去，被劉瑞一攔就說：「等我來！」我也曾去過劉瑞在惠州的兩層高花樓。聽朱冠華說，劉瑞是用中馬鏢的 9 萬元來建的。

我現在是東江朱家螳螂總會主席，未來希望將這門功夫發揚開去。但學習這門功夫很辛苦，像我的兒子也很健碩，小時候學過，長大後再沒有練習了。

江志強

訪問日期：2016 年 1 月 20 日

訪問地點：灣仔皇后大道東 123 號 3 樓

　　我姓江名志強，1962 於香港出生，祖籍中國廣東省興寧市，與周家螳螂李天來師父應份屬鄉里。

　　我的家庭有習武背景，父親名叫江春銘，他練的是客家朱家教的功夫。年少時我和家人一起住在貧困的木屋區，那時候木屋區因居住環境惡劣、人口頻密，一切衣食住行都離不開「爭先恐後」。

　　某一次，我媽媽在一個共用水井前跟人吵架。在旁的嬸嬸見事情鬧大，馬上到我家通知我爸爸。當時情況有點好笑，還記得我一聽到有熱鬧情況，便會馬上帶上自己瞎製的「雙節棍」，插在褲義上直跑到現場。但爸爸比我還先到，不知道何故媽媽一看到我爸爸，情緒比之前更激動，拿起水桶就向對方擲過去。然後雙方就動起手來，看到媽媽跟對方扭打，連腳上的木屐也掉了。對方是住隔村的，由於大家言語不合，本已經常碰撞爭執。這時對方也有多人圍聚喧嘩鼓譟，甚至開始動手動腳。我見父親出手想分開對方，對方雖然人多亦無法控制我父親，在這時我看到大伯父和我家的常客「菜伯」也一起急步跑過來。這位菜伯是有故事的人物，家父曾吩咐我別到菜伯處玩耍，我當時曾問他為甚麼。父親只說了一句：「他打人不出聲的！」後來我才知道，菜伯家中內設神功壇。

　　言歸正傳，我大伯和菜伯一起加入打鬥，有三個本來正和我爸爸打架的人轉身去圍攻我大伯。大伯很快出手拿住其中一個持鐵棍的人的手腕大吼：「別再動，大家同村的，有事慢慢聊！」其餘兩個人也被菜伯奪去了手中用作打鬥的擔挑和木棍，其中有人認識我大伯，出來調停，事件就不了了之。這是我第一次親眼看到我父親及大伯的功夫。

　　我幼時在家中也能看得見父親自製練功的工具，如石盤、石球、老竹、木桶、鐵環等。但經常見到的是父親用五指插在他用水泥自製的圓型石中抓起舞動，或用單手指的前端，抽起載滿水的木桶向橫伸展求回練習橫力。有時他又用雙手臂抬起兩頭綁着石頭的粗竹擔上，來回滾動用作碟橋手。我可以看到他指力、腕力和虎口的勁度。但我比較愛看父親打

鐵環，因為「叮叮噹噹」發出聲響，很吸引人。當父親練習完畢，雙臂總是沾滿鐵銹，因為那時還未有鋼環，父親那套鐵環是生鐵打成的，日久便會生銹。一切都只是我看見父親在練習，至於他是怎樣用，我一點也不知道！

1995 年，我細叔來香港探望我們，他是我祖父最小的兒子。我們從他的口中得知祖父的一些往事。細叔曾經問我：「你父親沒有教過你嗎？」他是問我有否習武。我答有，但不是父親教的，因為大伯發話不許教我功夫，所以我父親的東西我也沒學得到。

在這時，我那會錯過觀摩細叔功夫的機會？我誠意邀請他展示一下給我看看。我細叔慢慢站起來，身型一抖，步馬一展，丁不丁，八不八，手從中心發，雙手收在胸向前一發，我清楚聽到從他肩膊手踭內發出「騰騰」的聲音。演式中一招一式，轉身馬步過門，都顯得特別穩健。他告訴我，他打的功夫是祖父所傳的客家功夫，那套拳稱為「三步箭」。

可能我年紀小時，不懂父親的拳藝，今天得見真貌豈能錯過？我馬上請求細叔授藝，由於他留港時間有限，他在短時間就向我傳授了三步箭、搓手、四門絞攇，包庄手、箭鳳眼、單雙六合手、劈手庄、撲掌等功夫，最後還告訴我必須用心記下十個字：「浮沉遲換急，驚彈切勁搖」。他在指導我「擒拿揸捉」時說：「練習這門手法，要練揸力先要懂鬆，因為有鬆才有緊！」

細叔又說：「你阿爺這手功夫，只傳子姪沒有教外面人，就算同村同姓的他都不教！」因為我家從未掛過招牌，不跟門派拉上關係，全屬鄉鎮地方功夫。

從細叔口中也得知祖父一些點滴，因為我覺得父親好像不願多提祖父在鄉下的往事。姑勿論是怎樣，他還是說了幾件與我祖父相關且要後人知道的軼事。

我問細叔，祖父的武功是否很厲害，因為我曾經聽父親說祖父的鳳眼槌能在牆壁上打小洞。細叔笑說，從前鄉下的牆都是牛糞和泥土建成的，能在這面牛糞泥牆上打出個洞並不出奇。他接着說，他有一次跟着我祖父放牛，其中有一隻水牛耍皮性停下來不走，祖父怎拖牠牠也不肯動。祖父大為生氣，一下鳳眼槌箭落水牛後腿，水牛馬上慘叫一聲，後腳跪下來，

可能真的被祖父的鳳眼打痛了，便伸了兩下牛腿。水牛有靈性地回頭看了祖父一眼，便自動往前走了。旁邊的鄉里看到大聲喝彩，後來鄉鎮之間就以訛傳訛，說成甚麼「只要水牛看到我祖父握鳳眼搥，都會自己走開。」

細叔說祖父的驚彈勁好「到家」，從前凡鄉鎮過節或慶祝活動，都會搭建竹棚作為表演場地。祖父每次上棚表演「展手」，一股驚彈勁便可使整個竹棚微微抖震，令全場觀眾鼓掌。

祖父因家庭成份影響，歷次政治運動比如「四清」、「三反五反」，都曾受到打擊。1967 年的文化大革命，同鄉的紅衛兵知道祖父懂武術，便誣捏他為「黑五類」進行批鬥，卻又畏懼他的功夫。某個深夜，這班紅衛兵趁祖父睡覺時用鐵釘木板把他房子的窗戶及大門全部封死，然後找人把守在屋外，足足把他困了十多天，期間不給東西吃，祖父就被活生生困死在屋內。十多天後這班紅衛兵才打開一個封閉窗戶，用竹枝伸進去試探我祖父是否還能動，當確定了他已毫無反應，他們才打開門進去處理他的屍體。

細叔接着說：「你大伯及你父親較幸運，你祖父很早就洞悉這次運動並不簡單，必定會大亂，甚至出人命，才決定叫他們到香港，否則他們就跟你姑姐一樣收場。」我在追問下，才知道原來姑姐因衝入祖父的房子要處理他的屍體，便與那班紅衛兵發生打鬥，姑姐的眼球亦被打到掉下來，最後因祖父的冤情鬱鬱而終。看見細叔神情開始顯得憂傷，我亦不忍心追問下去。

70 年代時，年幼的我居於香港東區一個木屋區。這個木屋區是由八條村圍繞而成的。我居住的鄰村，有一間教授江西竹林寺螳螂拳的武館，我稱管理人為「發叔」。他是客家人，跟我爸爸是好朋友，常到我家串門作客把盞論武。每逢發叔麒麟出會，都會邀請我父親一起去。有一次，父親帶着我一起跟發叔「出棚」（客家人稱出麒麟為出棚）。客家人出麒麟十分講禮儀、重規矩。

在 70 年代，香港仍可攜帶兵器隨隊行走。刀、槍、劍、棍、藤牌、單刀、大扒、大刀、七彩旗幟，麒麟跳躍，高低起伏，威風凜凜！幼時看到這個場面，整個人都會熱血沸騰！我記得當日麒麟隊到了大石街，在一門酒莊麒麟採了青後，就停下來休息。酒莊的東家跟我爸爸和發叔是好朋友，我聽到酒莊老闆要我爸爸表演功夫，發叔亦在旁推波助瀾，現場的朋

友知道我爸爸出場也一齊叫好。

發叔走到場地中央，大喝一聲：「大家不要走來走去，擺好東西準備『開棚』！」看見發叔燒了一炷香，我父親慢步出場，在場地一步一請手，繞圈走了三遍，接過貴枝，父親走向麒麟鑼鼓三拜請，後退展開馬步，開樁用鳳眼槌箭向鑼鼓大喝一聲「起！」麒麟鼓樂一起，麒麟「出棚」遊花園，舞完麒麟一收，接着看到一個跟一個師兄，先拳腳後兵器，鑼鼓聲明顯加快節奏，師兄們拳拆然後兵器對陣，一進一退，一出一入真軍兵器，招式到位，最後由發叔表演大扒結束「收棚」。後來父親告訴我，客家人稱這種演出為「連盤樁」。

我在香港現職教授詠春拳，雖未有接班傳承祖父傳下的功夫，但我仍然有保持經常練習，不敢或忘。2014 年一次福建之旅，我與白眉李石連、周家螳螂李天來兩位客家師父，及趙式慶先生一起商討成立客家研究會的初步構思。我們四人彼此志同道合，回港後馬上四出聯絡所認識的客家籍師父及客家門派，籌備創會事宜。後來，香港客家功夫文化研究會終於在 2015 年 2 月 27 日成立。我參與這個研究會的最終目的，是希望更加深入認識客家人的發源歷史和武術文化，並讓更多人認識我們的傳統客家功夫。

2. 周家教（周家螳螂）

李天來

訪問日期：2015 年 3 月 12 日、25 日及 30 日
訪問地點：大埔街市、旺角香港國術龍獅總會

　　我是李天來，16 歲開始練武，最初練蔡李佛，但練了兩個月便放棄。小時候，楊壽之子楊君杖（人稱「楊伯」）在我住的沙田作壆坑村教功夫，但只教兩至三人。當時我年紀小，又曾打架，所以他沒有教我，還把門關上。直到我 19 歲成為警察，在沙田排頭西林寺那邊跟何旺學朱家螳螂，但不是很正式地學習。之後，我被調派到其他地方駐守，所以又停了下來。後來，上司建議我進修，於是便到夜校讀書。那時候非常辛苦，走半小時路才到車站，晚上在旺角下課便回去。

　　我大概到 24 歲那一年，才在旺角快富街天台的分館跟葉瑞師傅（1912-2004）學功夫，但主要是由師兄教授。一、兩年後，可能因為某些問題，師傅又帶我們借用其女婿的場地練習，共練了幾個月。之後，師傅又帶我們去九龍城總會，還教我們跌打，當時只有我和黃偉健兩人。那時候我上一天班，休息兩天，差不多算是全職學武。每天上午 9 時許便與師傅上茶樓，11 時開始練習，下午 1 時吃午飯，3 時又再練習，直至 5、6 時才回家。這種生活維持了十年。

　　學成後，我每個月都會上武館給師傅幾百元，還要幫他收拾東西。1995 年，我開始籌辦警察武術會，我要求師傅將我之前學的三步箭、三步搖橋、三步批橋三套拳重新糾正，仔細審查每個動作。師傅就是這樣的，喜歡便教一點細節。有一段時期，師傅自己在看電視、睡覺，完全不理會你，可能待你學習至一定程度才開始仔細教。

　　事實上，我在 24 歲才下定決心練功夫。當時，我有兩個選擇：要不讀書，要不練功。選讀書是因為我只有小學畢業，說話不玲瓏，人才不出眾，而不少警察同胞都有中五、中六學歷，所以自己就要增值，去政府讀了八級，全是英文。人必須經常反思是否對現狀感到滿意，練功夫是同一個道理，不滿意便努力去練。我在很小的時候，已聽過葉瑞與朱冠華（？-

1992）的名字，但當時決定先完成學業才拜師學藝。拜師後，他會教你搓手、對樁，練到一定程度再學跌打。後來再做引火歸元儀式，這次一起參加儀式的師兄弟有：師傅的兒子葉志強、他的小女婿鄒威祥、師兄張仲華、楊醫生和我。進行儀式時，會擺放一個香爐，一張紙寫着「六壬先師風火院坐鎮」，兩旁寫上「千里眼順風耳」，下面是寫弟子的名字。然後我們輪流跪下上香。之前練了個功法，師傅在地上鋪蓆，再在四個角唸，然後和我「開光」。當時我躺着，之後師傅拿一些艾放在丹田，拿香點着，人放鬆，然後艾會起火。要忍痛，忍不到時就丹田用力把艾彈開，這就是引火歸元儀式，確保力量不會離開。

　　現在我不會為徒弟進行這些儀式了。無論他是否入室弟子，我也會要求他練習，因為這才最重要。師傅教入門，修行卻靠自己。你可以説自己打得有多厲害，但如果打出來那道力量連自己也用不到，那有甚麼用？有很多人會握鳳眼槌，但鳳眼打得準不準？很多人打時會撞到手，傷了拳頭食指的位置，那拳便廢了。所以，我就教他們怎樣練鳳眼，哪些位置要提上來、哪些位置打出、如何配合呼吸、有些甚麼練法等，我會教他們這些，而以前是到了晚期才會教的。根據我師傅過去的教導，有些功法一開始先練走馬，然後教散手，不停地打，打到一定程度就練搓手、箭槌。有個師兄弟跟了師傅幾十年，「下了山」，卻説學了幾十年，一個功也沒學過。師傅在1972、1973年才把功法解禁公開，早期沒有教，直到他兒子葉志強到英國教導的那段時間，他才開始公開功法。我在這段時期學了穿山甲、純陽功、混元功、金剛玄武功等，還有拿力王；其他功法還有合掌、迫掌、切掌，還有混元、養生、易筋式等功法。

　　每當師傅有甚麼事給我打電話，我都會去幫忙，無論是弄燈，還是弄神台。我幫他弄了兩年神台，到第三年時我就和他説：「師傅，還是算了吧。每次弄完神台我都會生病。」師傅的先人可能不喜歡外人幫他弄神台，我每次弄完都會生病，所以只幫他弄了兩年神台。

　　我經常跟徒弟説，做人一定不能忘本。師傅經常説，不論你功夫有多厲害，也要想一想你的功夫是從哪裏學回來的？又是誰教你的？就像以前的人所説的蓋棺定律。師傅離世之前，我是怎樣對他的？你知道他最後離世時是怎樣的嗎？時至今日我仍然記得。那是2004年4月27日5點47分。

4月26日那天，我6點多去到佛教醫院。我看時間剛剛好，就把病房留給家屬。之後，我便出去看了。過了一會，8點多了，我便讓一位師傅對他印象挺好的徒弟「黑仔明」先回去。然後便只剩我一人站在那裏等候，等到9點多將關燈的時候，師傅咳嗽，我說：「師傅，舒服點了嗎？」並拿水給他喝，幫他順一順背，讓他舒服一點地去睡。但是他睡的時候，不時又睜開眼睛左右望望。我問：「有甚麼事嗎？」但他卻說沒事。然後，等到真正關燈的時候，因為不想騷擾到病房裏其他病人，我便獨自走到門口外面站着。那時護士還走過來問我幹甚麼，我說我在等師傅的家人，當時護士還以為我被罰站。10點多，我打電話給師傅的家人，他們說已經回家了。那時候我在醫院，多麼希望他的家人在他離世前來探望他。當時我肚子很餓，畢竟已經10點多了，而且第二天還要上班，於是就和師傅說：「先走了，明天還要上班。」第二天早上6點15分，電話響起來。我心想，那麼早打電話一定有甚麼事。一接電話，師傅的女婿說：「師傅走了，原來你是他見到的最後一個人，只有你一個人最後送他走。」說真的，如果我不是第二天要上早班，我真的可以做到「送終」，很是可惜。

還有一次我和師弟黃偉健一起去看師傅，那時候師傅已經病得很瘦了，他就睡在那裏。師弟走到牀邊對他說：「師傅啊，怎麼瘦得那麼厲害呢？」他看了一眼。他很疼這個師弟，因為師弟能把他哄得很開心。我不會哄人，所以師傅有時不會很疼我，但他了解我的性格，知道我對他好。他離開那麼多年，我依舊會帶我的徒弟去拜祭。到了今天，誰會這樣做？那時師傅病了，徒弟摸了他一下，他一拉，當時徒弟便整個人撲倒在前。他說以前他師傅水伯跟他講，這門功夫只要有一點氣都能發勁，我真的相信。這是他離世之前三、四天的事。

其實東江周家螳螂（又名南螳螂）源於福建少林寺，始祖周亞南，他是廣東興寧客籍人，在福建少林寺當廚師。他在寺裏學武時，有一天經過叢林，看到螳螂和黃絲雀在樹上搏鬥，最後黃絲雀倒下。他覺得很奇怪，為何細小的螳螂能擊敗黃絲雀？他想了很久，於是抓了隻螳螂，用草撩它一下，看它如何反應，最後他將螳螂搏鬥的技術融入福建南拳，創出了螳螂拳。及後，周亞南得禪隱大師細心指導，成為一代武術宗師，後傳黃福高，再傳劉水（瑞）。這門功夫最初只傳予客籍人士，並傳男不傳女，直

至清末，師公劉水南下香港，才將此門功夫外傳。當時師公在二十多歲時離開惠陽，經過良井、布吉、清溪，直至清末才來到香港。這門功夫為何叫南螳螂？又為何叫周家教？因為客家人創拳時多以姓氏命名，又會稱為「教」。我們叫周家教螳螂派，有教派的意思，包含神功和明功。當中神功我們拜的是六壬先師風火院，「火」字倒着寫，左邊是「千里眼」，右邊是「順風耳」。

螳螂拳在香港又稱「仿生拳」，在 1930 年前沒有南北之分。由於當時資訊不發達，南北螳螂各自發展。相傳北螳螂是山東人王郎在明末清初時所創，而南螳螂則在 1790 年代衍生。直到 1930 年代，山東北方有些人來到香港，其中最有名是羅光玉（1889-1944）。當時，香港也有些人練螳螂拳，但步法與身形和北方的完全不同，兩者的歷史和出處也有不同，自那時起才開始有南北螳螂之分。之所以在周家螳螂拳前冠以「東江」之名，源於在廣東省東北面有兩支水，一支是江西安遠縣，向廣東東北流去；一支是尋烏縣，向河源流去，在貝嶺成江，稱為東江。宋代以前稱為循江，流到風樹坳水庫，沿途流經惠陽觀音閣、惠州、石龍、東莞等地。附近的拳大部分以「東江拳」見稱。而我們除了師公劉瑞外，沒有人打「東江」名號。譬如，馬來西亞有一幫人打周家螳螂拳，他們是戰前從梅縣過去的，師傅叫汪曲；第二幫在香港土瓜灣，他們也打周家螳螂拳，是從淡水過去的，師傅叫盧遠光。我的師公在東江打出名堂後才到香港，他原來居住的地方面對着一條江，而他在那裏成名，所以別人都稱他「東江老虎」。他來香港就寫他是東江的，所以就叫「東江周家螳螂拳」。

東江周家螳螂拳有一句訓示：「輩輩託傳授，代代興周家」。當年黃福高傳承水伯這家功夫，但無論是他或劉水，他們有沒有傳給自己的後代？所以這家功夫是傳給他人的，代代才興周家。另外，水伯流傳了一首詩，曰：

尊師傳道德，輩輩託傳授，惠陽劉誠初，祖師稱靈寶，諸生應記之，師祖周亞南，銘記在心碑。承師真衣砵，教授子孫兒，若然傳弟子，源流附告知，代代名師祖，源流一脈知，不顧師遺訓，自然天厭之。

師公劉水在戰前來到香港，有徒弟 6,000 人[1]，打石有一幫，船廠有一幫，另外在其他鄉村也有不少。水伯在香港中了馬鏢，後來回鄉在惠陽瀘州建了幢很漂亮的房子，名叫「花樓」，還買了很多農田。房子建得差不多時，日本人打來了，他就叫師婆帶兒子和女兒回鄉，自己則留在香港，看看甚麼環境。但是，最後他想回去的時候，卻因為打仗回不去了。他居住的紅磡經常有日本士兵巡邏，我師叔伯朱冠華便帶他去馬灣，因為師叔伯在那裏教過拳，他們就在那裏停留。但是沒料到那裏也遭到日本人的炮彈轟炸，他們感到害怕，之後他便回到紅磡。他可能在這段時間特別想念家人，接着就開始生病，最終於 1942 年 2 月 8 日下午 6 時離世。雖然他去世時兵荒馬亂，但很多客家人聽說劉水離世，在他出殯時都有上千人來了。我師公葬在何文田，到 1952 年他的家人將墓碑搬到鑽石山，墓碑由朱冠華負責，上面刻着「東江周家螳螂劉水之墓」。後來，墓碑再搬到西貢。

劉水留下了兩本書，其中一本是跌打譜，書中有兩首詩，從中我感覺到師公當時很不開心。上面寫着：

> 浪跡江湖覓食多，平生志願歎磋跎。香園歸隱非吾願，六親情切付東河。大地既無乾淨土，宗邦禦敵動干戈，從今勘破紅塵界，萬念皆空，一夢柯。

<div align="right">劉水作</div>

另一首詩就說：

> 虛度光陰數十年，今春首彩假居先。歸家心急如星火，斷絕交通恨不前。企圖冒險回桑梓，中渡兵災又掛牽。雖是暫時霸此地，誠驚故我亦依然。

戰時他很不開心，「桑梓」指自己的鄉下，因為他的家人回去了，只剩他自己一人。他的徒弟大部分是客家人，很多以打石或造船為生，黃埔船廠裏幾乎全是客家人。鄉村那邊也有其他客家人找他教功夫。那段時期到處兵荒馬亂，到他生病的時候，有些徒弟也回鄉了。聽說有段時期，日本人

認為香港人太多，要強制一些人回大陸，所以有大批人便回去了。以我所知，現在大陸有一幫人曾在香港跟我師公學功夫然後回鄉。很可惜由於文革時期不許練功夫，現在很多功夫都失傳了。

以往劉水每天早上都會由紅磡走路去油麻地的一定好酒樓，也必會帶同兩個年輕人一起，一個是林華，一個是踢足球的鄒文治（1914-？）。一定好酒樓是客家人聚腳地，聽說水伯當時隨身帶着兩顆跌打丸（或名七香丸），當有人被打傷，水伯就會給他藥丸，那些藥丸呈長形，拇指般大小。當時客家人有事就會找劉水，所以他很出名。為甚麼呢？因為那時龍形、白眉還沒來香港。另外，以前還有朱家。我問過鄒文治師叔朱家和周家的分別，他說兩者都有三套拳：三步箭、三箭搖橋和三箭批橋，而打的拳種都差不多；但朱家上步踩腳，標指向天，拿鳳眼，收蝦公腰，就是標指一箭、馬步、踩腳。周家則拿薑牙槌，腳尖下地，鐵尺腰。

時至今天，我師公劉水的徒弟中，在香港出來教功夫的寥寥無幾，僅剩我師傅葉瑞一系，在香港傳承和教授比較多，主要在旺角。師公水伯懂神功，聽師傅和師叔伯講，師公曾經被人用駁殼槍打到大腿，但子彈卻打不進去，這就是神功。還有一點，在拳術技法方面，唯一能練到撲翼掌的就是朱冠華。師伯朱冠華當年是南天王陳濟棠（1890-1954）的貼身保鑣。據說在1933年，陳濟棠寄信下來，說他的保鑣每人都配槍，卻沒有一個能打，副部於是提議找一個功夫厲害的人當他的貼身保鑣。師公劉水接到信後便派人召朱冠華來，命他跪在神台前發誓，同時認他作乾兒子。劉水教了朱冠華很多拳法，後來朱冠華在廣州比武中獲得冠軍。比賽之前先要練刀槍劍擊，比賽完後還要參賽者揹着一個260多斤的鼎來走，有些人揹不起來，有些走了幾步就不行了，朱冠華則在室內走了六圈。當中兩位客家師傅用客家話跟他說：「阿弟你得嗰！」他從刀槍劍擊到棍棒，接着打拳，一上去就打，沒有帶拳套。最後有一人可能是得了第三名，看朱冠華打了幾天，記得他的手法，每每封着他。朱冠華說他打得最傷的就是這個，被對方一抹，一個撲翼掌打下去，斷了幾條肋骨，被抬了出去。打到最後一天，他想到棄權。為甚麼呢？他雖然可以一拳把軍用頭盔打塌，但對方更厲害。那個人可以把扔在空中的銅錢一釘下去，打彎，準確的同時還有力量。到第二天比賽，朱冠華9點鐘前就來到。對方問他的師傅是

誰，得知是劉水後便拒絕打了，原來對方是朱冠華的師叔，這樣朱冠華便成了冠軍。當時陳濟棠送了面金牌給他，那面金牌至今仍保存着。聽師傅說，他即使怎麼窮，都會把金牌收好。當年他傍着陳濟棠，跟在他身旁，附近的手下會向他行禮。無奈陳濟棠之後不久便失勢。聽說當時他正打算反蔣介石，一次求籤得「勿失良機」四個字。這裏的「機」是指飛機，而他則理解為機會。飛機全都返回蔣介石那裏，沒有飛機如何打仗呢？後來蔣介石打過來，陳濟棠便只好投降，被軟禁失勢了。之後，朱師伯亦被迫返回香港。

　　師公劉水的徒弟不少，包括人稱「頭五虎」和「尾六傑」的兩班。「頭五虎」包括：楊壽、謝松、朱渣五、胡源、葉喜；「尾六傑」則有：朱冠華、譚華、林華、葉瑞、譚照、孫興。而朱冠華、譚華、林華和葉瑞，人稱「三華一瑞」。譚照在日本侵略時被打死，還有當警察的李偉、鄒文治和其他很多徒弟。師公在 24 歲離鄉跟從師太公，五年內隨師太公到不同地方學醫和學拳。五年後回來，在惠陽觀音閣擺擂台，一次打死人後便離開了。接下來十年間浪跡江湖，到了良井、清溪、布吉（深圳），最後來到筲箕灣，在那裏租了地方。那邊有間船廠，船廠裏的工人以客家人居多，他們在那裏造船。那邊有兩個公會，一個是以船主和老闆為主的東義公會，另一個是西義公會，成員無論是工人還是老闆大部分是客家人。聽說有三個練少林拳的客家人，是打石工人，當中有個很出名的拳師。他當年有三個徒弟。劉水有一次正在教授搓手和打三步箭。三個人剛打完石頭，其中一個天生大力，別人打一塊，他可以打兩到三塊，一上去鞋也不脫，便直接坐在別人的牀板上，兩條腿放高，置於別人的牀板和毛毯上面。劉水看到便沏茶給他，請他隨便坐，然後便繼續教功夫。第二天依舊如此。直至第三天，這個人直接問劉水：「你這是甚麼功夫？手好像『死佬揸麻餅』，如果被我打一拳，你不知道飛到哪裏了。」那人挑戰師公，然後「砰」的一下，便一拳打下去，我師公一彈開他，便順勢抓住他的手，直扣在腋下問道：「阿儂打得唔得？」當時只見那人臉色發青，然後師公便說：「仲打不打？」之後便讓他走了。很多客家人聞訊都想來跟劉水學功夫，但我師公都不收。後來，船廠那羣人到黃埔船廠工作，他們叫師公做「水伯」，並邀請他去紅磡保其利街 59 號 2 樓教功夫。那位師傅的兒子知道後就想去找水伯，他爸爸就和他說：「我幾十歲

都老了，如果你過去，我要送你一樣東西，那便是棺材！為甚麼呢？因為我知道自己的功夫和你的功夫無法和他相提並論。」師公的文筆也很好。1932年，九龍城城南道分會開張，師公劉水一到就問：「招牌寫好未呀？」徒弟回答還未，師公就叫人取筆來，為武館寫下上聯「形象會」，接「形功真國技，象印妙功夫」，而內裏包函有形功法。

周家的拳套包括三步箭、三箭搖橋、三箭批橋、三弓片橋、四板驚彈、雙吐手、拂手、二級三步箭、攔橋、迫山、拋吐拳、驚彈拳、三級三步箭、纏絲手、十八游龍手、捕蟬手等，其中十八游龍手和纏絲手使用柔勁，練的時候手要放鬆。而器械則有鐵尺、雙刀、螳螂追風劍、螳螂傘、刀、五行棍、毒蛇棍、捕蟬棍等。我們的劍術套路是一給禮就去，游劍一二三四五，一起身，轉橫，出去，又一二三四五，跳進去，左朝陽右朝陽，一轉一卡，一上，左穿右插，推前，再迫上去。

師傅教我們功夫時常會帶一些口訣，如「丁不丁八不八」是指步形；「拳從心口發」講究意念，所以很多時還會說「重心點」和「中心點」。「你不來我不發」的含義是指你不動我不動，你一動我就到，意味着搶勢。「橋來橋上過，無橋自造橋」一句，前一段指對方的手一出我就落，「無橋自造橋」即對方的手不出來，我就伸出來，當對方接我的手，就造出橋來。「若不露空，何處追空」即指自己不露空，又怎樣追對手的空呢？你一打的時候我就有空位了。「若不追空，何處顯威風」，即對方有空位你不下去的話，對方走位空了，你就打下去，你不跟着打下去，就拿不到勢了。「借勢」即比如對方一壓下來，我借對方的勢一壓，一擰腰，就想到怎樣進對方的身位。其實借勢，很多時候是對方衝過來，我一退後，就順着對方的勢，有云：「敵人失勢，自己去勢，若不去勢，自己失勢」。

大概在 1980 年代中期，我在教導時還在師傅那邊練習。當時我以朋友性質教幾位水警同事，我會用師傅的教法，包括搓手對樁、打拳、散手。直至 2003 年來到龍獅總會 [2]，教法與早期就有所不同，會一邊教一邊自己領略。以往我會整套拳來教，現在則先讓徒弟熟練一個招式，再慢慢教，這樣對方比較容易明白。例如箭槌，當箭出去的時候，如果肩沒有頂着，就容易被對手拉出去，所以攻擊時肩必須頂着，固定下來，氣運陰陽。另外，每做一個招式時中心點在哪、重心點又在哪，我動的時候重心

要怎麼走,怎樣吞吐,怎樣開合,都必須清晰。有時候練習圓手,圓手去圓手落,我手部定住,他一攻我就一擋,圓手落,重複練。手擋不到的,就用磨肘,這樣便能幫到他們。我會讓他們在對樁前先練磨肘。

早期的徒弟都會說:怎麼教法和以前不同了?我就解釋,教手法一樣,只是教法要淺白,讓徒弟容易明白及消化。任何事都需要鑽研和領悟,功夫沒可能學完的,我教人時,也等於自己領略。而且,我還會讓他們實踐,我先打一次給他們看,之後就讓他們試,例如搖橋,我讓他抓着手,按着我的手搖下來,重複,鬆開,再搖,之後不停地搖。又例如我放出來,你一拉我手就打我的橋,我知道手一放出來,我便手一度出來,一拉着就下去,不要縮,然後讓他拉,一拉就搖。做第二部分時,一搖,我腳起來或者拳下去,就抖,再一收,收的時候力量在哪?一收,沉了之後,怎麼去?不要起膊,就頂着他,如果縮,就會往後走,那架就鬆了。我就是這樣教。其實最重要是經驗,如果只教怎麼打,他們根本領略不到要訣。我覺得教拳要用心,要用手餵手的方法,徒弟熟練了才用到手法。

我除了功夫也學過舞麒麟。舞麒麟的規矩很多:甚麼模樣,怎麼滾地採青,這個組合完了就到怎樣玩,怎樣遊花園,入廟要怎麼做,新屋入伙時要怎樣進家門,過橋又要怎麼做等。一般來說,入廟後要先參拜,然後先刷左門,刷右門,再刷門檻,低頭看一下,又縮一下,由左邊入,穿過金錢和兩支柱,再低頭伏着過去;在那裏拜一拜,走一圈,用尾巴由右邊退出,然後再拜。麒麟相會時,身體要儘量放低,還要注意怎麼跟對方行禮,一般要跟對方的麒麟拜三下,這是規矩。香港警察中國武術會於 1996 年成立,我是創始人之一,後來會長蔡健祥要求成立麒麟隊,加上年初二尖沙咀東要舞龍舞獅,也想加入麒麟,於是就開始操練。當時由我的師兄負責教授麒麟。

我有這麼一個看法:無論你的功夫如何厲害,如果你站不出來或者說沒有人站出來,你這門功夫就失傳了。不要僅說我師公或師傅有多厲害,到了你這一代又怎樣呢?你自己又如何呢?打鐵還需身自硬,我常說:「徒弟一滴汗,師傅一桶水」,你要儘量操練好自己,才能好好教人;你也要知道如何教好一輩人,不然等到日後功夫就失傳了,一切皆成歷史。事實上,現時香港很多客家功夫,在五、六十年代均佔據很重要的位置,但是那些人當時都不站出來,只停留在自己的客家人圈子裏活動。

葉志強

訪問日期：2015 年 4 月 10 日及 15 日
訪問地點：九龍城打鼓嶺道 46 號 3 樓

　　我是葉志強，乳名葉柏權，1949 年 9 月 28 日在香港出生，祖籍新會，現在主要教功夫及跌打。家父是葉瑞（1912-2004），派系是東江周家螳螂。

　　我自 8、9 歲開始跟隨父親學武，但他沒有怎樣教我，都是跟他的徒弟練習，真正領悟和練習是從 15、16 歲開始。還記得父親曾訓示我：「讀書不行，就要習武，以後要養妻活兒。」我看到父親的徒弟都十分恭敬，我非常羨慕，希望有天能像父親一樣，於是發憤學習。父親從來不監督我，只會從旁提醒。我在學有所成後，就在父親武館中教功夫。直至 21 歲那年，父親其中一位徒弟在外國開餐館，我想到自己雖然懂功夫，但始終難以此謀生，於是想當廚師，到外國闖一闖。功夫遂變成了興趣和副業。

　　在外國餐館工作時，我偶有教導功夫。當時工作頗辛苦，而且外國人經常吃飯不付錢，某次更要求中國人跟他打，打敗他才會付賬，老闆便請我來幫忙。我英語不靈光，便靠肢體語言，最後沒辦法才進行決鬥。我看出對方曾練過西洋拳，不敢大意，先擺一個椿，當對方靠過來，我一彈就把他推飛。第二個老外來，我又以同一方式把他彈開，終於解決了事情，兩人埋單走了。那次以後，餐館的人便要求我教導功夫，我初時推辭，最終還是答應了。我在 23 歲開始教功夫，開始時只教中國人，但也有教由徒弟介紹來的外國人。慢慢學生愈來愈多，徒弟便建議我租用地方全職教功夫，我後來更被邀請到匈牙利，本派系於是開始在歐洲發展起來。1979年，父親年紀大了，徒弟沒有心思學，我也不想再留在外國，於是回港幫父親打理武館。可是徒弟愈來愈少，父親亦轉型全職跌打，我唯有在外面當司機，晚上回來與師兄弟們練功。直至 1990 年，海外徒弟來電，說歐洲又開始流行中國功夫了，想請我回去。當時我已結婚，顧慮多了，但回去一看，發現不少徒弟已經開館，更有不少徒孫，於是決定再回歐洲。我從 90 年代開始，每年最少去兩次歐洲，每次逗留兩個月，一年大概有四至五個月分別在英國倫敦和匈牙利貝勒貝斯。澳洲那邊也有武館，但人數不如歐洲那麼多。

　　我學習的時候是跟隨父親的徒弟，他們經常提醒我要練習。去外國前，父親讓我打功夫給他看，他喜歡試我的勁力，並與我搓手測試我的橋力。他要我先練習基本功，包括三步箭、搓手、對樁。父親也曾跟我到外國，當時他非常興奮，認為我在外國有點成就。他雖然已經80、90歲，但仍上台表演氣勁功，並躺下來讓我的徒弟站上去。父親教的徒弟，不少已離開香港，去了美國、加拿大等地，或者已經去世，只剩下蔡少榮、阮中鎏醫生、楊明和吳仕麒。

　　在父親教導的眾多子弟中，真正學成的不多，但我認為最好的一位是李天來師傅，他非常尊重我父親和本門功夫。我大概12歲時已在武館練武，當時最多有20人，分兩批來學，一批在4至5時，另一批在7至8時。父親的徒弟通常都是小巴或計程車司機，也有醫生和律師，全部都有正當職業。他從不教有背景人士，我現在也是如此。

　　我在香港則只有一位徒弟，反而在海外有根基，回來香港主要是上香給祖先和父母，並與劉水孫兒劉顯耀練一下功。在海外的徒弟中，匈牙利那一批比較專一，非常願意學習，很喜歡中國文化。英國則華人多、師傅也多，有不少選擇，但只有一部分認識我的功夫，練習人數不多。在我的徒弟中，以外國人成就比較高，最遺憾是沒有中國人能學到我的功夫。

　　我在教授時會向徒弟解釋功夫講究腰、馬、橋合一。第一，功夫指腰馬，馬就是地基，開個馬，落地生根；腰和身是樹幹，要粗壯，所以要腰圓背口；手是樹幹，指是樹葉。我們很少起腳，一起便是九死一生，一出腳就單腳站着，很危險，所以全靠橋手。力就分為四個流程，包括：粗勁、韌勁、內勁和驚彈勁。一般人有粗勁，練成後再練韌勁，擁有持久力，然後到內勁，感覺到有股氣在內，最後到驚彈勁，就是無情力。比如，我拿香煙彈你一下，你手肘會收，如果你後面站着一個人，被這一下打到就會感到痛。要練到隨時能用這種力，我們需要長時間苦練，所以出手時，不論手法怎麼變，也不會收回來，因為一收就會輸，要迫對方。兵器更是這樣，「兩橋不歸隨手轉」，迫着對方打，可最快擊倒對方。現在我教徒弟也是由行馬開始，包括丁八馬、上馬、退馬、鋏馬、走馬，走順暢後就開始出拳。然後是打散手，包括篩手、抖手、攤手、割手、沉肘手、鎖手；再學三步箭、基本拳套；還有搓手，有點像太極推手，但姿勢不

同。對樁練四板力，上下方向，四個方向都會有力。

東江周家螳螂主要傳承基本功、幾套拳、行馬、橋手。基本功包括三步箭、三步搖橋、三步批橋；器械包括棍、鐵尺、劍；棍法有五行棍、毒蛇、捕蟬棍；劍法有追風劍；刀法有偃月刀法。鐵尺是變化出來，而不是由周亞南傳的。此外，還有其他原不是本派的功夫。只要懂手法，拿甚麼武器都一樣，兵器皆由拳變出來，所以拳不行，兵器也不行。這門功夫在舉手投足間都是手法，沒有特別絕招。對拆就是橋手、搓手和對樁練技法。

以我所知，東江周家螳螂從周亞南和黃福高傳下來，至劉水、葉瑞，再到我。我並不很清楚他們的事，只聽說劉水打過擂台，傷過人，所以才來香港。而父親年少時經祖父介紹學習洪拳，曾經與同學打架，但不敵對手，原來對方跟水伯學功夫，於是便去拜師。父親有位師兄弟叫朱冠華，我曾經在他面前打三步箭，結果被罵，之後回來跟父親加緊學習。

我也學習神功，會寫符。神功由我太爺傳下來，他曾經跟嵩山少林和尚學習，後來法僧要求他下山，更用火燒他，他才下來。太爺懂得寫符咒、定身術和騰雲駕霧。他晚上會吩咐太奶奶鎖門，第二天便會看到太爺睡在大廳。定身術就是他寫了符咒，一指向你，你就不能動了，現在沒人相信，但我太爺是會這種法術。由於我爺爺太頑皮，太爺沒教他法術，因為教給下一代，如果是用來作奸犯科，就會絕後，所以太爺只教爺爺寫符醫人，後來一直傳到我這代。

劉顯耀

訪問日期：2015 年 4 月 10 日及 15 日

訪問地點：九龍城打鼓嶺道 46 號 3 樓

　　本人劉顯耀，又名劉顯宗，祖父是劉水（1879-1942）。我在 1955 年 3 月 28 日於香港出生，籍貫廣東惠陽，職業是化工產品代理商。我自小已跟隨家父劉傳香（1921-1979）學功夫。

　　我的武術師承家父，派系是東江周家螳螂。我在 12、13 歲時漸漸對功夫產生興趣，而另一方面也是被迫學習。家父早上 7 時便叫我起牀練功，下班後在晚上也跟着一起練習，每天練習兩次。當時我與父親的兩至三位徒弟，在紅磡的家裏一起練習，距今已 48 年了。家父選擇徒弟非常嚴謹，他要了解該人是否正當才會授藝，因不是正式授徒也不會收學費。家父在教拳時很認真，每個手法都會親自教授。他曾經說過，如果初學時手法錯了便練不成，因此非常注重每個手法和步法動作是否正規。我跟他學了行馬、橋馬、搓手、對樁；拳套則有三步箭、三箭搖橋、三箭批橋、螳螂捕蟬棍、毒蛇棍；散手包括包樁、攬搥、索手，主要練搓手對樁、打拳套、使指上壓、碌橋等。每個程序也非常刻苦，要忍痛及有耐性，因此不少人也中途放棄。其他派系有很多動作，我派則重視根基，如果馬步橋手無力，拳套也打不出來，所以基本功一般須練習一至兩年。我派最有代表性的是四板驚彈，需有深厚功底才能發揮出來。事實上，我也有興趣教功夫，現在有時會跟九龍城武館的葉志強師傅練習功夫，但因為工作較忙，可能在幾年退休後，致力將本門功夫發揚開去。

　　東江周家螳螂的祖師是周亞南，傳黃福高，再傳我祖父劉水。當時，祖父在鄉間教馬家拳，某天黃福高經過後指教了他，祖父被驚彈勁彈開了，於是馬上拜黃福高為師。祖父到香港教拳後，教出不少徒弟，更把兩本書交給葉瑞，分別是拳譜和醫書。葉瑞是我舅舅，是家父學拳時的師兄弟。我沒見過祖父，但母親說他走路很沉重，每天早上都會到油麻地飲茶。後來，祖父中了馬鏢，由家父帶錢回鄉興建祖屋，應該是當時全鄉最大的。在抗日戰爭時期，祖父病重，遺失了很多東西。

　　父親學習功夫時，可能與我一樣每天早晚練習，只學了四、五年。但當時他仍在讀書，祖父便命他回家克成學業再學功夫。家父應該是在 1941 年回惠陽，和平後再來香港，可惜祖父當時已經病逝，那時父親大概 21、22 歲。後來，家父與母親結婚成家立室，姐姐曾經看過他在家裏練拳，連去洗手間時也練習，更會發出「發發」聲。姐姐某次上街被撞倒，家父雖然一向脾氣非常好，但那人非常不禮貌，於是家父拿起一輛單車一拍在地，整輛單車也變彎了，可見家父功夫了得。家父沒有開班授徒，他不喜歡以此謀生，同時也知道葉瑞也在傳授。家父只把功夫傳給我，沒有傳給三位姐姐，他認為這門功夫不適合女孩子，會影響她們的體態。

藍玉棠

訪問日期：2015 年 11 月 11 日
訪問地點：沙田排頭村

　　我叫藍玉棠，1949 年 1 月 10 日出生，沙田排頭村原居民（客家人）。
我的師傅是文石榮（1946-2011）、師公是葉瑞（1912-2004）、太師公是劉水
（1879-1942）。他們皆屬於東江周家螳螂，但師傅文石榮因為某些原因沒有
沿用東江周家螳螂，只掛起「南派螳螂」的名稱。

　　我曾聽師傅說過螳螂派的歷史，太師公劉水是客家人，來香港後只教
客家人功夫。後來居港日子久了，才逐漸接受本地人跟他學功夫。葉瑞師
公曾經在英國授徒，其兒子葉柏權（別名葉志強）也教功夫，最近從英國
回來香港傳授功夫。至於南派螳螂拳在香港如何流傳，有說一位李姓同門
師兄先到英國讀書，畢業後在倫敦開武館教拳，形成了南派螳螂拳。他每
年都回來香港一次，其西方人徒弟現在也在澳洲開館。自從我師傅離開派
系後，便很少與師公那邊聯繫。我師傅為人很好，純粹為了推廣螳螂拳而
教拳，不是為了賺取學費，只要有人願意學，他就樂意去教。他在村中青
少年中心教拳 20 年，每週三次，逢星期一、三、五晚上 7 時到 9 時練武。
練習內容包括健身、對椿、搓手和打三步箭等。我覺得外功心法、易筋經
和站椿等，對強壯身體有很大幫助。

　　我練功已經二十多年，覺得螳螂拳的橋手有韌力，驚彈手也特別厲
害，三箭步就比較實用。記得初學螳螂拳時，師兄弟先一起學站椿，再學
搓拳、手和腳，然後學對椿，再學三箭步。氣功就先練完上述基本功一半
後開始站椿，和練易筋經。師傅平時會糾正學員的手法。

　　另外，我也兼習舞麒麟，師承許華寶（已故，沙田人）。許師傅懂得明
功和神功（六壬）。麒麟開光時許師傅會寫麒麟符、請神，然後用清水來
灑淨，再唸口訣。以前村裏耕田的牛走失了，許師傅可以標童和寫花字，
然後告訴村民甚麼時候往甚麼方向把牛找回來。甚至有傳說對山使出六壬
法術中的五雷掌，連山都會爆開。我沒有學過神功，許師傅只教我如何寫
麒麟的三道符、動土符和守財符。其中，守財符放在錢包，可保佑多賺點

錢。當年我們學麒麟沒有拜師傅，而是由師傅帶我們拜麒麟，再學習如何舞動。學習過程中最重要是舞出麒麟的神態。許師傅說，如果學會舞麒麟，正式舞動時不只人在舞，而是麒麟自己在舞（也即是麒麟上身）。當年許師傅除了教舞麒麟，也教功夫，可惜當年我只有15、16歲，現在已經生疏了，只記得走的步法，如麒麟馬步和撩撥腳等。不過，我雖然習武多年，但這麼多年來都沒有正式授徒，村裏的年輕人有時候會跟我學搓手，但是沒有編排過時間教授。現在年輕人都沒甚麼時間學功夫了。

關於客家麒麟在香港流傳，我想應該是從大陸傳過來的，因為許華寶有位同門師兄弟李飛龍（已故）曾在沙頭角那邊教功夫，加上麒麟背部多數繡上「風調雨順，國泰民安」八個字，所以由此推測，大家都是客家麒麟，估計從惠州那邊傳來。

3. 鐵牛螳螂

江志強、陳方

訪問日期：2017 年 4 月 23 日
訪問地點：粉嶺塘坑村

　　我是江志強，1954 年 1 月在香港出生，籍貫廣東省深圳布吉李朗，是客家人。父母親在解放前夕，來到香港邊境的新界北區打鼓嶺瓦窯村，那裏是江氏親屬的聚居地。他們在瓦窯村居住了十多年，我亦在那兒出生。我 6 歲時全家搬到坪輋大埔田村，但仍跟瓦窯村的兄弟有聯絡。

　　我在 12 歲那年開始習武。我聽說瓦窯村內有師傅教功夫，於是便報名，並認識了黎仁師傅（1907-2009）。瓦窯村與坪輋大埔田村相距十多公里，學習功夫多在晚上，而我年紀小、身材又不高大，只能用一隻腳穿過老款自行車的中間三角位置側身來騎，沿途經過山路和邊境區域，以及不少墓地，才抵達瓦窯村。當時，我每逢星期一、三、五晚上習武，師傅最初每星期來一次，大概下午 6 時抵達，後來因為學習人數增加，改為一星期來三晚，在瓦窯村磚廠的工棚地教授，他本人後來更在瓦窯村居住。我跟隨他學武三年，村中有 15、16 人包括女孩子都跟他學習，後來因為工作或移民，練習人數逐漸減少。另外，師傅也在上水新勤街開設武館，同時經營跌打。我曾到他上水的武館練習，但在 16 歲時要出來社會謀生，一星期只能上武館一次，星期日有空則會跟師傅去採草藥。幾年後，師傅在大埔六鄉寶鄉坊 16 號正發樓 4 樓開設武館。

　　據我所知，師傅黎仁在惠陽頗有名氣，但剛來香港時少有人聽聞。當時，僑港惠州同鄉總會主席雷耀跟他是同鄉，於是把他推薦給瓦窯村村長。我們學習功夫時，繳交了幾次學費，師傅不太在意，因為村子提供食宿。在正式學習前，我們也有拜師程序，當時要造一個師公神位，旁邊還有一副對聯，寫上「練就功夫需守己，學成武藝可防身」。拜師後，師傅先教我們紮馬，男與女手勢不同，女孩要用散花手，大概維持三個月，然後學標橋，再學散手，約一年半後學拳套。本門主要練散手，而拳套其實是把散手串連起來。依我估計，拳套原來沒有特定名稱，師傅在學習前是以

身教為主，後來為了方便記憶才定下名稱，如彈手、拉手等。另外，因為我們年紀尚小，有機會外出生事，所以師傅沒有教導兵器。本派特色是短橋發功，近身變化快捷，馬步走位轉向大，功法上強調防守，因此必須包睜，避免被攻擊要害。

我們的派系叫鐵牛教，又名鐵牛螳螂。師傅以往非常有名氣，20歲已在惠陽白花鎮執教四間武館，師公姓賴，聽說是行走江湖的。師傅初來香港時到了茶果嶺，當時沒有教功夫。自他在瓦窰村教功夫後，北區就較多人認識他，而廖國棟（朱家教名師，已故）也曾跟師傅有接觸，並擔任顧問。師傅在上水開醫館時，武館改名為惠州健身學院，而大埔的武館則名為惠州健身學院鐵牛螳螂派，由陳方幫忙打理。後來大家相繼成家立室，大埔武館因而結束。現在，鐵牛螳螂拳總會順利註冊，由丘運華主力教授，師兄弟每月都會安排聚會，同時整理本門功夫內容。我的武術現時也出現了變化，功夫以實用為主，套路主要用於表演，最重要還是多練習以提升技術。社會過去不像現在般太平，村人要習武自保，現在習武則用來強身健體。

<p style="text-align:center">＊　＊　＊</p>

我是陳方，1944年出生，惠陽淡水人，1962年來到香港。據我所知，黎仁師傅在大埔開館初期，在白橋仔的練全記豆腐廠（已結業）教功夫，該廠老闆練永全（已故）與他是同鄉。江志強也跟師傅在那裏教了兩年功夫。我在1969年到大埔毛衣廠工作，廠址就在正發樓。後來，師傅在大廈4樓開設武館，得到練全記、僑港惠州同鄉總會、大埔鄉事委員會及附近商戶支持。1976年「開棚」時，師傅由年初一工作至年初九，在大埔開兩棚、粉嶺塘坑村開一棚、上水開兩棚、錦田開一棚、元朗坑頭村開一棚，年初九更會到位於彌敦道456號3樓的僑港惠州同鄉總會，當時由會長陳壽康（已故）邀請。

師傅也讓我們自由發揮，師兄弟無分彼此，關係非常好。然而，師傅沒有提及鐵牛螳螂的過去，我們只知師公姓賴，曾經到寶安龍崗和橫崗教功夫，但自50年代起中國政府就不准練功夫了。

丘運華

訪問日期：2015 年 4 月 13 日
訪問地點：粉嶺塘坑村

　　我名叫丘運華，1954 年 9 月 8 日於香港出生，居於粉嶺塘坑村，籍貫廣東省博羅柏塘，曾經是漁農處職員。

　　我對功夫非常有興趣，小時候已經喜歡看武打電影，又愛鍛煉身體，所以早就決定學功夫。1967 年至 1969 年，塘坑村有陳金師傅教授朱家螳螂拳，我跟他學了幾個月，只是練紮馬，要前弓後撐。後來他離開了，我便拜白眉派陳國華（？-1985）為師，學了一年直步。至 1973 年，我經朋友介紹到大埔墟惠州健身學院，跟隨黎仁師傅學習鐵牛螳螂拳，那時每月學費 30 元，還要買香燭拜師。武館位於大埔正發樓 4 樓，當時有師兄弟幾十人。我跟師傅學了整整 30 年，直至他過世為止。在 1973 年至 1993 年我更每星期學三晚，後來業主拒絕續租單位，武館因而關閉。大概在 1980 年至 1990 年，當師傅和大師兄江志強不在武館，我便會幫忙教其他師弟妹，而平時都是由大師兄教的，我只從旁協助。當時新舊學員共二十多人。至 90 年代，我曾經教導村內的小朋友，但早已和他們失去聯繫。我現在也想授徒，可惜沒有人來學了。

　　當年，我們先學四門拳、散手；棍法有草裏尋蛇；武器有藤牌刀、大刀、大鈀（耙）；套路則有雙刀對拆、空手對雙刀、牌對柳針、鐵尺等。練習藤牌刀時要翻筋斗；女的學劍，男的學刀，刀是非常重的金錢刀或關刀。我們練功時會練鐵環、空手對拆、格三星、練橋手，有時會穿上護具練自由搏擊。對拆則由師傅來教，主要用來表演。我們首先用一、兩個月學習紮由師傅自創的鐵牛馬，紮到腳震時就出標指，把力抽上。師傅說過，練標指時要把每根手指拿回來，練完右手再練左手；行馬要佔別人的腳。他更即場示範，在內中位，膝頭要枕下去，腳一震就出標指。然後，我們再用幾個月學習散手，所有拳套都是由散手整合出來，包括立手、彈手、勁手、標指、印掌、雙虎頭捶、擒拿手、風扇手、穿手、鳳眼捶等。其中我認為彈手、穿手和鳳眼捶都是鐵牛螳螂派具代表性的技術。散手可

用來防止別人攻擊，而拳套則是表演用的。接下來會用三個月學行馬，之後才開拳。首先學開禮，學兩至三星期，再練四門拳。學完拳套後再練棍，有箭棍、殺棍，大約半年時間。在練勁力方面，師傅則教沉橋、練前臂、穿鐵環，練勁要慢，不能快。師傅過往沒有練木人樁，現在由我新加進去。

我的派系是鐵牛螳螂派，社團是惠州健身學院。據我所知，師傅黎仁師從謝國源，李天來說創派師祖是蔡鐵牛，但我並不了解他與師公的背景。師傅是廣東惠東人，很少跟其他派系接觸，有時候會去別人的就職典禮，如南丫島、上水惠州學校，也會帶我們去見識。他跟朱冠華（朱家螳螂及周家螳螂名師，已故）、朱冠煌（朱家螳螂名師，已故）和鄭運（？-2010）等非常熟絡。據師兄所說，師傅早期在蓮麻坑、瓦瑤、上水等地教功夫。師傅的兒子也曾在上水大江百貨旁經營跌打館，在師傅去世後就結業了。這門功夫不錯，有很多保護身體的技術，防守手法也很嚴密。

4. 竹林寺螳螂拳

李春林

訪問日期：2015 年 5 月 21 日

訪問地點：沙頭角上禾坑村

　　我的名字是李春林，江西竹林寺螳螂派第四代傳人，1948 年冬天出生，籍貫廣東寶安縣，居於新界沙頭角上禾坑村，是客家人，現已退休，曾經從事食品、工廠、建築等行業。

　　回想起來，我的武術生涯從一場偶遇開始。在我小時候，村中不少師傅都會「出棚」（亦即舞麒麟等活動），我很喜歡看他們表演。1962 年，師傅黃毓光（約 1910-1968）來到村中教導，我便產生了興趣，可是家裏經濟環境不好，沒能力繳交每月的十元學費。雖然如此，我仍經常觀察他們練習，然後自己回家練習紮馬。後來，村內一位大叔注意到此事，便幫忙詢問。由於我實在付不起學費，而當時天氣頗為炎熱，黃師傅只要求我每晚替他煮一埕茶，就可免費學習。事實上，我們的拳套並不那麼複雜，基本功如直步，只是直步行走與直步走回。在學習初期，其他師兄弟都在學習第二套拳，而我因中途加入，師傅首先教我第一套拳。但當時我已經學會了，並即席在他面前示範一次，於是我便從第二套拳開始學習。大概年底，我就跟隨師傅「出棚」，更可走出村子，到沙頭角、大埔、上水等地區表演。

　　此後，我也有機會出外發展。1962 年後，師傅特意讓我一個人出外幫忙，首先到元朗協助師兄廖育強（？-1990 年代）。當時師傅在荃灣、紅磡、西灣河、觀塘、元朗與禾坑都設有武館，而每個分館都會安排一位師兄當助教。位於元朗谷亭街 1 號 3 樓的武館由於學生人數不多，只有我與師兄執教，師傅每隔一天會過來教導一次，我大部分技術都在那時候學會。後來，師傅又把我調往荃灣，武館大概位於青山道，即現時千色廣場位置。那時候工作比較繁忙，因為早午晚三班，我除了負責教開馬、第一套拳單樁及第二套拳雙樁外，還要買菜做飯、製青草藥（即把草藥剁碎）泡在跌打酒內，並用罐子封好。可是在我成年後，師傅表示武館不用那麼

多人幫忙，於是便遣散了大家。我接下來只好出外工作，在工廠工作直至往英國的第一年，我仍有練習功夫，但投身食品業後就沒有時間練了。直至從英國回來，因為村中的子姪要求，我在 1975 年開始教授功夫。事實上，我在 60 年代也曾在村中教舞麒麟，大約於師傅去世前，應該是 1967 年、1968 年的時候。村中子弟非常喜歡，過年過節時便可參拜祠堂、神靈，後來部分子弟移民外國，餘下大約十多人，他們要我教導功夫。2001 年，政府立例要求外出舞麒麟要申請牌照，所以我便正式進行登記，成立派系。我們行事低調，只希望能吸引更多人學習，將江西竹林寺螳螂派的功夫薪火相傳。

我們這派功夫，也包括拳術及器械。拳套總共八套，分別是單樁（又名「拂手」）、雙樁、三剪搖橋、三剪搖手、四門、背步拳、八門、梅花拳，其中單、雙樁是基本功。我還清楚記得，曾經要求師傅多教幾套功夫，但他說單是這套單、雙樁，已夠我練一輩子了。自衛術（也稱為散手）手法比較多，需要有對手陪練，我們派系就有包樁、反手捶、黐手、擒拿、攝掌、橋手、上橋下橋、上斬下切、挑、撥等。說來容易，但實際上未必能及時使用，需要個人智慧。拳方面有絞捶、穿針絞捶、挑、撥、圓手，然後才是包樁。我在練習時也會使用工具幫助，如鐵棍、啞鈴、鐵環等，以訓練橋手的勁及硬度。

器械方面，則有梅花纓槍、螳螂單刀、蓮花劍，最高級是雙刀，有套功法名為子母雙刀。又有前五尖棍、後五尖棍，兩種棍合起來叫五馬巡城棍。此外，亦有四門棍、梅花棍、沙刀、大鈀（耙）、鐵尺。雙刀是長刀，師傅曾經指是像柳葉雙刀那樣，學習者甚至要手腕脫臼才能學習，所以他沒有承傳下去。棍的實用性則更強，其他一般只用作表演。師傅曾經說過，箭棍要準、點棍要準、圓棍要快、拿棍姿勢也要準，即是要拿半邊棍。假若拿的是雙頭棍，要陰陽手持棍，拿單棍則要拿半邊。事實上，棍是一門很高深的技術，最重要是掌握準繩及勁度，前手控制準確度，後手則控制力度。我在練習時會懸掛一根蘿蔔或棍子作目標；或把欖核放在地上擊打，要做到令欖核爆裂而不會彈走。使用棍時，一開始便是圓棍、點棍，所以準繩非常重要，我會懸掛另一根棍子，再小圈地打圓。

師傅黃毓光除了會武術外，還懂得醫藥。他曾是跌打醫生，當過坪山

醫院骨科院院長，也開設了黃毓光螳螂健身學院，現已結業。不過，我沒有學他的醫術，因為那些接骨手法非常複雜。據我所知，他在 1957 年曾經帶一位名叫黃耀鴻的兒子來香港，其餘兩個孩子則留在內地。1968 年，師傅因病去世，當時還不滿 60 歲，葬於上水，其兒子亦返回坪山。師傅的另一位兒子黃耀華，較黃耀鴻年輕一點，仍在內地教導麒麟及功夫。現在我與同輩師兄弟已失去聯絡，他們的功夫都很厲害，卻沒有授徒。我認為大家花了那麼多精力學功夫，不去傳承實在太可惜。

有關於江西竹林寺螳螂派的歷史，我們多以口傳為主。大概在清末，祖師爺三達祖師（傳說人物，具體資料不可考），為西藏人，初時到山西五台山竹林寺修禪，後來在江西收了兩位徒弟，分別是李禪師（具體資料不可考）和王道人（具體資料不可考），並在那兒建立了竹林寺。後來，李禪師又收了我的師公張耀宗及謝雲飛為徒。1917 年，張耀宗學成下山，謝雲飛則回到北方，與我們這一系分開發展。其後，張耀宗返回淡水馬西村教導村中子弟，後來受聘於香港灣仔天和船館教拳。師傅黃毓光則繼續留在馬西村。抗日戰爭時期，張耀宗返回內地，抵達重慶後不知所蹤，師傅則在 60 年代來到香港。師傅與黃譚光（？ -1966）為師兄弟，王鎮平則是他徒弟。

我們派系也留下一些文字記錄。師公張耀宗曾經記下祖師爺的說話：「三達門中真妙手，竹林寺內練精功」。「三達門中真妙手」指我派的醫術，而「竹林寺內練精功」則要求我們練功夫要「精」。我在旁邊也加了兩句：「螳螂技術承師訓，吞吐浮沉驚彈捏」。前一句指我的技術是由師傅傳授，後一句則是身形手法。在學習時，首先要紮馬、行馬、三防馬，姿勢保持頭弓後箭、蝦公腰、收肩背及浮沉。我學習時赤足紮馬一個月，每晚練習直步、轉步直至 11 點，現在則一週才練習一次。訓練時，祖師爺神位也同在，表示我們對他的尊重。約一個月後，我們熟習了馬步。事實上，馬步需要腳趾抓住地面，臀部要用勁，運用丹田氣、手叉腰、收肩背，把形打出來。我們也要求吞吐，即是浮沉，肋骨在吞吐時會相疊在一起，站直時則分開。浮起時，手向上，向下則是沉，做到腰馬合一。熟習馬步後，就學習單樁。在練習拳套時，我們也會相互對練、搓練、搓手，還會用鐵棍、鐵環，拋棍在手臂上滾。另外，我們也使用名為跌醋酒的藥

酒，在跌醋後擦藥，可以舒筋活絡，散瘀血，專門用來練習硬功，特別在用鐵環練習後，雙手會出現瘀黑，藥酒便可散瘀，保護筋絡。熟習三套拳後就學習兵器，由最基礎的四門棍和雙頭棍開始，一直練習下去。

對於派系的將來，我當然希望將功夫傳承下去。雖然有不少協會都曾邀請我，但我不想參與太多，只想傳承自己的派系。

傅天宋

訪問日期：2015 年 8 月 4 日

訪問地點：深井村村公所

　　我姓傅，名天宋，1951 年出生，是客家人，住在深井村。村子裏都是很傳統的客家人，是傅氏宗親。

　　我們村子的武館跟一般武館不同，我們邀請了師傅來村中教授鄉親子弟，讓他們可防身、鍛煉身體，並沒分哪個派系。我小時候，每天晚上都會看到鄉親在祖屋跟隨師傅學武。我大概 6、7 歲時看了他們的套路後，也跟隨一起學習。當時年輕人學武多為了娛樂，沒有正式拜師。我因為好奇，每晚都會去教學地方旁觀。然而那位師傅不知為何離開了，鄉親也只偶爾打一下功夫，於是別人怎樣練，我就怎樣練。直至 1967 年發生暴動後，趙福生師傅搬到深井村居住，村民又邀請他來教功夫，後來才知道他屬江西竹林寺螳螂派。不過，師傅在 1973 年又因私人理由去瑞典發展，聯絡也中斷了。我長大後進入消防部門工作，以前學過的拳腳都丟掉了，沒有繼續練習下去。我在退休後遇到同門師叔李春林，見他仍然繼續傳承這門功夫，便跟他到沙頭角重溫舊夢，並一直練習至今。他幫助我修正了關節位，我感覺體能也提升了。

　　還記得師傅趙福生在村裏租了一間房子，前面有一個空曠地方，客家人叫「禾塘」，我們就在那裏練拳腳。當時師傅在啤酒廠上班，朝九晚五，回來吃過晚飯後，大家約二十多人便會自動聚在一起練功。可惜在 70 年代至 80 年代政府興建屯門公路，舊村被迫遷拆，以前的房子已經不在了。當時師傅雖說不收學費，但我們認為始終不太好，於是象徵式每月交 30、40 元給他。師母在我們練習後，更會為大家做夜宵。我們學功夫時包括幾套拳，有單椿、雙椿、三剪搖橋、四門、八門、活步拳；還有兵器，包括棍、大鈀（耙）、鐵尺、柳葉刀、雙刀。師傅有時興之所至會表演給我們看，不過，他在 1973 年、1974 年因為私人理由離村，所以我學的不多。

　　螳螂拳規定手肘不能離開身體範圍，稱為「鐵尺架橫樑，盡在兩手間發揮」。我依稀記得，師傅要求我們練功時行馬，「丁不丁八不八，你不

來時我不發」，這是入門。此外還有心法，行馬有三個要求，包括「田雞肚」、「筲箕背」和「蛤乸喉」，即肚子要像青蛙那樣收腹，背要拱出來像筲箕，同時要含着喉嚨。我們是赤腳行馬的，因為門口是水泥地。師傅曾説如不行馬，拳是沒有用的，行馬是樹的根，如果不牢固，即使發芽長葉，風一吹便會倒下，所以我們須耐心練習。然後，我們就開拳打單椿，又有「一劈一撞，行上巷走下巷」、「不怕守，不怕攻，點點落於他心中」等心法。差不多一年後，我們再學雙椿，至熟習所有拳套後，就開始練對拆。這種拳容易令人受傷，我們會用竹子造成盔甲作保護。另外，還會練習搓手，並利用鐵環、鐵柱等拋來拋去、來回搓，更會到竹林練橋手。師傅解釋，竹林是非常好的練習場所，竹子有粗有幼，打下去軟硬不同，有助練出感覺。不過，這樣練習會傷筋絡，他會給我們塗跌醋酒。我們不只練硬功，還要學軟功，做到軟硬兼備，剛中帶柔，柔中帶剛。

我認為本派系有幾個代表心法，其中之一是「驚彈」，是客家話，即指人與生俱來的潛力。有人拍你或嚇唬你時，你一瞬間發出來的力量很厲害，因此要彰顯這種「驚彈」。代表拳套是「八門」，單椿、雙椿，築基那裏有四門、搖橋手、活步拳等，全部元素都在其中，但能發揮多少就靠自己了。我們練功的重點是練手指，出拳不是在後面出，而是在腋前這裏出；鳳眼拳鑽出去，然後收一收，把力量全部集中在指尖插出去。此外就要練前臂肌肉，這樣就有手指的功力。

我從來沒教過拳，一是因為當時自己還在學習，怕誤人子弟；二是未得師傅批准。師傅今年大概七十多歲，教我們時是 30 出頭，正值壯年，我們則是 20 歲左右。我希望派系不要在我們這代消失。這派系傳承下來已有很悠久的歷史，但我卻學藝不精，不能傳教，心感矛盾。幸好江西竹林寺還有幾位師叔輩可協助傳承，像沙頭角禾坑的師叔李春林、荃灣芙蓉山的刁國昌、筲箕灣的林孝傑等，他們現仍在教拳，以秉承本派系武功。

據我所知，江西竹林寺由山西傳到江西，之後傳到廣東，再由廣東深圳坪山傳到香港。我們的祖師名叫三達禪師，起初在山西五台山是個喇嘛，所以我派系的對聯是「三達門中稱妙手，竹林寺內練精功」。「妙手」是指中醫的把脈妙手，「精功」則是指功夫。我對三達禪師以前的源流不太清楚，只知道功夫是由三達祖師由山西五台山竹林寺帶到江西，並在那

裏成立了江西竹林寺，然後再傳到香港。我們的派系因此也叫江西竹林寺
螳螂派。三達禪師之後有兩位傳人，包括李道人和黃道人，一僧一道。李
禪師屬於佛教，黃道人屬於道教，兩人把派系發揚光大。李禪師教過張耀
宗。祖籍淡水的張耀宗在坪山遇到我師公黃毓光，之後再由師公把功夫傳
承下來。我只見過師公三次，其中一次大概是 1960 年代，他來了深圳，
但我沒有學拳前他便雲遊了，聽說是跟張耀宗回江西竹林寺學醫術及拳
腳，後來他在文革時期來到香港。師傅趙福生則是深圳龍華人，年輕時遇
到師公，後來在荃灣眾安街和青山道交界的武館學武。

5. 刁家教

刁濤雲

訪問日期：2015 年 10 月 28 日及 11 月 14 日
訪問地點：長沙灣永康街 42 號義德工廠大廈 10 字樓 B 座

　　我叫刁濤雲，廣東省興寧人，1950 年出生，自小好動，從小學習刁家教功夫。我當過傢俬木工，1979 年來香港後，做了幾年製衣業，然後自己出來經營洗衣行業，當時生意非常興旺，至今已 26、27 年了。我現居於大埔村屋，每天大概三至四時，天還未亮便出來練功。

　　我習武是因為出身不好，被認為是「地主」，即「黑五類」。當時父親因做生意被人抓去勞改，所以我小時候常被人欺負，才被迫練功夫。記得我大概 13、14 歲，有一次羅玉柴的三個兒子知道我練功夫，便約我出去玩。我在約定地點等到 12 點他們還不出現，原來是羅玉柴早有預謀。他練朱家教，當時三十多歲，知道我從河塘嶺來，便走過來說要跟我比試。他用朱家教那個搖手一搖，便一拳打過來。他引導手，一封着，便打過來。當年我很細小，身高不及他一半。他說要比試，一把椿放出來便叫我落椿。我喜歡落椿，於是就用一個刁家教穿陽手過去。他一封，衝上來，我步法快，一閃，對着他的下體一腳撩下去，一停。他停了一下，然後休息一會。他不服輸說要再來，又放雙手將我落，我就轉手封他的橋，便摸了他一下，他就用朱家教的手法來守住，一抹就是絕命功夫，一封住，就打了過來。一上一衝，他一來我就借他的力，走步法，閃開一托，他下邊被我抽着，腳就抬不起來了，手在面上，腋下撓了幾下。我引手引着他，卻又不敢蹱他，一蹱他就會倒，不知道他是甚麼人。我的手抽着他，他也手扶着我的手，最終大家一起倒下，踹倒煤油燈。

　　那時候，我們村裏有刁家教、朱家教、李家教、吳家拳、昆明拳、劉家拳等功夫。我小時候練過朱家教、洪家拳、李家教等不少功夫。李家教是我舅舅教的，他本來在內地學功夫。不過，我最後還是選學刁家教。我大概在 7、8 歲跟刁房正學功夫，但我當時因為出身不好，怕被人知道學功夫，所以要去隔數條村的地方學。我不用交學費，只是如和教拳的人比

較親，如世叔伯的小孩就會教得比較仔細。一般上課時主要是打木樁，別人教甚麼就學甚麼。事實上，刁家教沒有嚴格意義上的師傅，主要是叔伯帶晚輩練習，誰的功夫好便跟誰學。這個教不好，便求另一個人。那時候生活艱苦，家中連白粥都沒有，如要買白酒去拜師，酒不夠喝便只好往裏面加水。當年，我們每天有十多人一起練功夫、舞獅、跳八仙桌。我到15、16歲的時候，又開始學習其他功夫。當時，曾學習朱家教的同學說自己功夫厲害，我晚上便到他家對練，看多了便自然懂。那時候只要帶點東西去孝敬長輩，他自然就會教你一點東西。可惜文革時教功夫的人都被紅衛兵打死了。

　　當年學習刁家教功夫的時間並不固定，只要有空就可以去打木樁。最初，我們會在草坪和禾坪打棍，那裏有棍樁。拳法則通常在房間偷偷地練，在過年過節舞龍、舞獅時，大家才會出來表演最擅長的拳法、棍法和刀法，平常都是自己秘密練功。我們首先會練拳，第二是棍，第三是刀和大鈀（耙）。刁家教的特別手法是用綠豆袋練習，這也是秘傳，因為打綠豆袋不會傷到手，也有化瘀和通血的功效。拳最重要是練習，如可出其不意就能打中，便是功力。單人練習拋手袋、打沙袋、打綠豆袋，然後再打八卦、上手。八卦就是八卦拳、八卦掌，手法與外面的八卦門有點不同，但都是走八卦，即使對打也走八卦。我們練內功時首先要通氣門，把氣存到丹田，再鼓起氣；丹田令手腳和全身都能換氣。而這也是一種站樁，客家話稱為「企樁」，把氣鼓到手腳上，再把全身的力抖出來，並把打沙袋那道勁力發出來。「企樁」只有三、四種方法，但加上綠豆袋的練功法，變化就增加了。

　　刁家教的拳術離不開「口」字，然後就是「丙」字。任何打樁和收樁都是「口字訣」，意思是打樁和收樁都要按這個形式來走。我們一開始先開「口」字，刁家教有108下手，拆開了就是各種步法、拳法，合起來又是一種拳法。光是「口」字便有很多拳法：田雞落井、撇手；「丙」字又有上引手、下引手、撩解手。刁家教有固定的108手拳法，但轉來轉去可衍生出無窮變化。在兵器方面，有大刀、大鈀、雙刀、鐵尺、纓槍、劍，十八般兵器幾乎齊全。對拆方面，則有大鈀對關刀、對纓槍、對棍、對拳等。別的功夫講究硬橋硬馬，而刁家教的功夫則講究步法，以柔制剛，運用

內勁。

關於刁家教的源流有個傳說。百多年前，刁火龍（清咸豐年間人）和刁龍康兩兄弟去江西做生意。他們當時應該30歲至40歲，到江西從事賣酒和賣豆腐的雜貨鋪。那時候，刁家教還有一手比較剛硬的拳，叫「山字拳」。後來，有位八十多歲的老道士來到刁氏兄弟的店門前，飢寒交迫，兩兄弟便收留了他。某天，老道士看見兩兄弟在院內練功，邊看邊笑，兩兄弟很疑惑，就問他在笑甚麼，他就說：「你們功夫那麼厲害，看看能不能打倒我？」於是兩兄弟就上前試着抓他，結果走了兩步卻被老道士摔倒。兩兄弟知道老道士是高手，立刻拜他為師，跟他學了幾年功夫。老道士在傳授功夫後便離開了，臨行前告訴兩兄弟這門功夫的來歷，指以前文官在朝廷得罪武官，被恐嚇不准上朝，結果文官聯合起來研究出借力打力的功夫，說是「讀書人的功夫」。此後，刁火龍、刁龍康兩兄弟便在村裏開館教學，終闖出名堂，那間武館便是刁坊公社，從興寧到梅州都有他們的徒弟。他們留下了一句詩：「手山腳隨目尖利，出腳如龍身如燕」，意思是手出腳隨，眼睛一定要尖利，出腳像龍一樣穿出去，身輕如燕。他們有一位客家話叫「高超」的弟子，到了九十多歲還開館授徒，有二十多位徒弟，後來因痲風病去世。有一次他搬來一個大水缸對徒弟說：「誰能點到我這個大水缸，誰就是我的第一大徒弟。」大家拿着棍子，就是輕輕碰一下也沒人能做到，可見他的功夫真是厲害。

我們的功夫已傳到第三代，第二代則是我祖父、外公、大伯、大叔那輩。叔公的棍法最好，而刁房正拳術了得，我便分別跟他們學。刁家教不准外傳，原因是刁家教曾經教出一位刁幹妹，內力相當厲害。當時他幫師傅刁房正舞獅，但舞獅需要地方。當時一位名叫伍華寧的人挑着米來擺賣，他雖後到卻霸佔了舞獅的地方。刁幹妹叫他移開卻被拒。刁幹妹便說伍華寧的米裏兌了沙子以圖騙人，更一手插進他的米裏，連籮底也被插穿。刁幹妹抓起底下的沙子給大家看，伍華寧看到米裏竟混着這麼多沙子也感到很愕然，後來提起籮筐發現籮底穿了，才知道自己被耍。師傅在此以後決定寧可斬手指都不收徒弟。

礙於當年的環境，我一直秘密練功，雖然別人也知道此事，但我不敢公開授武。2014年在一次祭祖活動中，大家談起過去功夫不傳外人的規

矩，都認為時代變了，應該發揚本門功夫，於是一起成立武館。在那時開始教導直至現在，大概已教出十多個徒弟。我希望刁家教能打出名堂並發揚光大，讓世人知道。現在，內地的兄弟不時都會通知我有關刁家教的發展。而我則加入了世界刁氏宗親總會，在 2016 年成立了香港刁氏宗親會，也註冊了香港刁家教國術會。

我起初來香港時，又曾拜龔瑞龍為師，他是關德興（1905-1996）的師兄弟。他知道我有功夫基礎，便教我剌化刀及沖和拳。我也跟他學舞獅，後來他去世了，便沒有再去學。

刁家教的步法與其他功夫不同，我希望這門功夫能打出名堂，可讓任何人都認識這一門功夫。刁家教百年來都不准外傳，我想世人能知道刁家教的厲害之處。

（二）惠州、惠陽、惠東、博羅拳種

東江洪拳、林家拳（林家教）、龍形、白眉、游民教、
青龍潭客家洪拳、李家拳

1. 東江洪拳

黃東明

　　我是黃東明，1955 年 9 月 17 日在惠州市出生，身份證上的出生年齡是 1957 年。我高中畢業後被學校分配到惠州市建築公司當水泥工。1979 年偷渡來香港後，從事牆紙、油漆及裝修工作。我在 1972 年開始練武，讀高中時與幾位姓黃的同學，在學校已接觸不少派系拳術，如佛家、龍形、白眉等，但我們學的都不正統。我祖父是盧州盧嵐客家人，在他年輕時已移居惠州市，在來回惠州市與盧州途中的水口鎮內有條村子叫澳貝村，村民姓黃，講鶴佬話。祖父在村中翻查族譜後，發覺原來是同宗，所以祖父便在澳貝村入籍[3]。村中都是習洪拳功夫，功夫不傳外姓人。後來，為免在「功夫閣」[4] 與其他派系混淆，我與師兄弟商量後，考慮到自己的拳術出自東江，便改名「東江洪拳」。那時候，惠州市去澳貝村要踏個多小時自行車才到習武地方。我是家中獨子，我覺得學武之後，其他人就不敢欺負我了。我在 1979 年來港後就沒怎麼練習，感覺好像沒甚麼作用，所以只是偶爾練一下。因為妻子是深井村人，我在 1998 年搬到深井村居住，並在那裏認識了傳天宋師傅。傳師傅帶我到四處交流，讓我認識李春林師傅，後來在 2012 年認識李天來師傅。李天來師傅邀請我到「功夫閣」表演，我才慢慢重新練功夫。

　　我年輕時跟師傅學功夫，但我不知道他的名字，只知整條村的人都叫他黃老（約 1892-1980）。 他當年已經 80 歲，曾是國民黨黃埔軍校教官，他的岳父在軍校的職位很高。我的伯父（約 1925- ？）是他的大弟子，卻經常向我們潑冷水，還罵我們：「學甚麼鬼功夫，你看看我，學了功夫被人打壓到頭都抬不起來！」我們都以「老叔」稱呼師傅，但他不讓我們接觸其家人。他有一位兒子在北京，他 1978 年北上去照顧孫子，並在哪裏去世。

當年，我學習打拳，每星期兩次，學完後便回家練習，有時候忘記了拳路，便約師兄弟到舅舅張維法的村子那裏練習，因村子較近惠州市。外公和舅舅都有習武，應該都是學佛家鳳眼搥。外公住的那條村叫新村，聽母親說，外公的師傅是惠州市半徑人，名叫丘雲飛，但我對他的了解不多。

我們一般在龍眼樹下練習，大概有四至五位同伴，其中兩位分別叫黃漢忠、黃漢強，我與他們的關係非常好。晚上我們會點火水燈練習，每次練兩、三小時，練完後就在那裏睡一晚，第二天早上各自騎自行車回家。當年村裏的人叫我「黃明」。因為黃老沒有正式開館，我們都不用交學費，在文革時期村內武館已被關閉。因此，我們的學習時間一定在晚上，否則會被人抓。現在村裏由我師叔黃秉教拳。

我主要學「猛虎下山」、「擒雀」、棍和雙刀，有些名稱已忘了，只知道如何擋格，當時我沒有學對拆，師傅教完散手則靠自己琢磨。記得有一招叫「貓爪」，貓打架沒有規定動作，時有變化；我們的拳套裏有「雷公劈石」這一招，劈下去便撞，還有「山豬座巢」。師父說鶴佬話，我只懂幾句簡單的如食飯等，所以溝通常會有問題；我也不敢問功夫來源，師父教拳時會教我們出拳時如何用力、如何格檔。他會跟我們近身練習，和師父抓完手後，就用磚頭來砸，抓不到便避開或閃身。出拳時他不會讓我們背後露肘，手的後臂要和身體對齊，不能撐開，否則會被棍打。那時候，我回到家會用 25 公斤重的水泥擔揮動練力，模式自由發揮。我們所練的行馬分高低馬，收腳尖，一邊行馬、一邊打拳，共練了三個月。當轉馬達到標準後，再學一套「擒雀」。要這樣拉、扯，每套拳要學三個月。我們出拳用肩膀，身體，這樣壓，這樣打，通常是夾着打，利用馬步發力。

個人認為，這套功夫中最具代表性的是「雷公劈石」，用來練力量的是「猛虎下山」，擒拿手則是「擒雀」。師傅到了後期才教器械，都是由他親自教授。他怎樣打，我便跟着打，與他近身搏鬥，大概教一、兩年。此外，我學了雙刀和鐵尺。不過，在文革時期所有兵器都要藏起來，所以我想其實應該存在多種兵器，但礙於當時環境所限，我只學了兩套。我回家後一般會用掃帚或擔杆自己練習。我會在家後院偷偷練功，而因為自己身為泥水工，只能練劈磚。我們通常不會雙人對打，而是用武器打。例如有人扔磚過來，或有棍打過來要怎樣躲避。師傅也曾經教我醫學知識，其中一個

藥方是石班樹加洗米水，然後搗碎敷在患處，就能把舊患扯出來。

　　據我所知，我們村裏沒有人把功夫外傳，因為傳統上比較保守。現在也有兄弟叫我出來打功夫。師傅沒有告訴我們這門功夫的源流，但他認識林耀桂，與林耀桂年齡相仿，所以我推斷功夫是從福建來。這條村比較奇怪，村裏的人都說鶴佬話，周圍的人卻說客家話。他們喜歡把功夫藏起來，如在香港打「猛虎下山」的人都姓黃。我們師兄弟偶爾會回鄉，進村拜山，但村子比較窮，拓展不了武術。當時在惠州市有佛山洪拳師傅在教拳，也要偷偷地教，應該是林世榮（1860-1943）那邊。他有幾個徒弟也想過來學，但不是姓黃，所以進不了村。我們這門洪拳很封閉，除非是打架，否則很少和別的拳派接觸。好像我與陳定華的兒子一起偷渡，被抓去坐牢，當時監獄內有近 20 人。惠州話與客家話不同，林耀桂、張禮泉、陳定華都是說惠州話；而陳定九、陳少峰則説客家話。我來香港後，多看了其他功夫，有時會調整運力或動作。此外，我也有教兒子功夫，但他不願意學，所以只教了他散手。

　　我對派系也沒有太大期望，因為這派系由發展至今都比較保守，可能需要投入大量資金才會有較好的發展。如果有人想學習，我亦願意教導，但要先看他的稟性，以免傷害他人。學功夫的目的是強身健體，不是用來惹事生非。

2. 林家拳（林家教）

林悦阜

訪問日期：2015 年 6 月 19 日

訪問地點：沙田坳竹林

　　我名叫林悦阜，1930 年出生，惠陽馬安人，原本在軍部工作。1950年來香港，曾有一段時間找不到工作，後來在九龍經營小生意，賣薯仔、番茄。1967 年開始當計程車司機，並開始教同行打拳和在摩士公園練功。我退休後在觀音村教了十多年功夫。

　　林家教祖師爺是林合（1831-1908），惠東客家人，村子在梁化鎮，也是一個客家村。約百多年前，少林寺有位海豐師，原名黃連嬌。當時清政府迫害少林寺，他便逃了出來。一次海豐師在市集和人比武，祖師爺見他功夫了得，便請他回家，供養他十多年。他是海豐人，為了掩人耳目便改稱海豐師。我們派系的對聯「學自海豐成妙業，藝從華首得真傳」便由此而來。聽師傅說，祖師爺曾被選去華首台，回來後功夫更進一步。林耀桂的功夫來自父親元師，林耀桂比我大，與我師傅林玉成（1880-1953）同輩。林玉成也是林合的兒子。此外，還有一位林樹琪，別名軍普。林玉成也有三位兒子，後來到我們的村教拳，每次要開 35 分鐘車。在過年時，師傅會逐一到各村教功夫，但絕不教外姓人。當時師傅在我們村裏住，我們學功夫的要輪流服侍他，早晚要煮水給他洗臉和洗澡。師傅住在我們祠堂旁的棚裏。可以說，在我們村裏學武三年勝過在香港學武十年。當時我們吃過晚飯便去學，那時還沒有電燈，只在拳館四角掛上四盞煤氣燈照明。如果下雨，我們便進祠堂練，否則便到外面竹園練，可以同時練舞獅、鬥牛獅、跳桌角和翻筋斗。

　　我當年在村裏四處走，與我二叔林裴勇（1910-2007）和四叔林蔭陽（1917-2010）一起學武。四叔功夫最好，所以師傅曾送了帶武姿的小公仔給他，後來四叔轉送給我帶來香港。二叔在 1960 年也來香港。我大概在7、8 歲開始學武，那時候日本侵華，到 19 歲時中國解放。那時候我學了八卦鷹爪、猛虎跳牆兩套拳術，也是我最喜歡的功夫；還有直步，白眉的

直步與我們也有淵源。白眉和龍形的功夫（不少）都是跟林合和海豐師學的。當年海豐師離開時，叮囑林合如有機會便找其師兄廣進禪師。林合那時候在惠州政府任職，被廣進禪師偶然看到，後來林合便跟他到博羅羅浮山學了三年功夫，再回梁化開武館。在器械方面，我學了三齒耙、雙刀、鐵尺、雙頭棍、單頭棍、柳針、藤牌、關刀、大刀；也有長棍，叫五馬巡城，是徐國鴻師傅（？－約 1957/8）的棍法，屬於洪拳技藝，應該是花都小林村收留洪熙官時傳下來的。這套棍法原來是右棍，後來我改成左棍。三齒耙即是有三個齒的打虎耙，在羅崗非常有名，所以又名「羅崗耙」，多數是擔耙、砍耙、撥耙、蓋耙、剪耙、拍耙，打的時候要非常用力。徐師傅是大地主，後來被共產黨追捕逃到香港，兩位兒子都被關進牢裏。現在他們拿回以前的土地，生活不俗。

那時，我們會先學打直步，像穿心掌、暗心捶等，打完直步後再打襲手，叫襲手拳。拳館有副對聯寫上「平時學識直步先，後行襲手就安然」，就是說先行直步後打襲手，就會安全。另外，也有「子午進中推步進，兩腳間距方學拳」、「馬步紮齊如鐵墩，巧手磨出疾鋒刀」等對聯。練直步要幾個月，因為學襲手還要轉身，如直步就這樣打直出去，轉個方向也是直着這樣出去。打直步時兩隻腳要保持成兩條線，兩腳要有力才能站穩。然後，師傅再教打襲手，這就要求會轉彎了，比如他打到這邊，我就避回來，然後就挑手，翻回來就抓住，打下去，就是打襲手。打完東南西北，要轉身，就這樣去，回來，然後中間打到這邊，翻回來又打到那邊，就是打襲手。熟習後就開拳，最初學八卦拳。打八卦拳時不是四周走，跟龍形拳不同。如是龍形則一路打下去，我們是直接打個八卦，再學鷹爪，即是初步拳，此外還有猛虎跳牆。學完拳便學棍，要懂得如何控制棍及用力，而且要懂得變通，有時會標殺，我則會平行殺棍。師傅不會讓我打沙包，說會影響腦袋，打的反而是三個裝了綠豆的袋。我們也會學對拆，如雙刀對拆、出拳對拆、藤牌對針等。我們練的是速度，你這樣打我，我就這樣一回手，入你的正門；你一捶過來，我就這樣一撥你兩隻手；你這隻手這樣過來，我就撥開你那隻手，就練這些。互相練習時也是這樣，你一捶打過來我就收，一捶打過來我就截，就是這樣練習。速度一定要快，我們客家人說：「快打慢，精打呆」，所以雙手要配合。

　　我來香港後曾經拜周田（？-1971）為師，學武一年。那時我時間充足，有空便到新蒲崗的武館拿跌打丸，或是打架被打傷去敷藥。周師傅教了我一套萬字拳，初時要學紮馬，開四平馬，一捶下去、包肘、殺掌、擸手。後來師傅去世，我還是每年去周龍誕。當時，我與林耀桂那派也有接觸。林俊興在荃灣成立惠州國術館時，我也曾在林耀桂面前耍棍。

　　師傅林玉成一直留在鄉村，直至 60 年代去世。他的孫兒林國才和曾孫都留在那裏。我在 80 年代還拿獅頭回去讓他們開館。我在香港教了不少徒弟，但沒有幾個能學懂全套功夫。其實，林耀桂也去過我們的村子，但他在旁邊村子教，大家是同一支流，但功夫略有不同。對我來說，沒有那套拳最好，二十多種拳就有二百多種不同的技巧，在不同之中，最重要是練成橋，所謂「橋手練出疾風刀」。練就了橋手，我都不用跟別人打，對方一捶打過來我便放開，對方就會覺得好像被鐵打到，就是這樣。我們叫擒捶，就是拖尾擒捶。

張常興

訪問日期：2015 年 11 月 6 日

訪問地點：西貢道 2 至 4 號地下室

　　我是張常興，1962 年出生，是一位製作師，包括製作麒麟之類，也教授武術。我雖然是新會人，但在西貢卻認識不少客家人，所以了解客家文化。

　　我學習功夫和一般小孩子相同，小時候因為玩耍，和西貢人接觸，認識了舞麒麟和武術。我學習的派系是朱家教，西貢一帶很多圍村都屬於這派系。我當年只有十多歲，並不很珍惜練武，當時會在過年時練拳腳。如父親所說，武術用來防身，不管能不能打，曾習武的人跑也比別人跑得快。我的師傅叫鄧雲飛（又名鄧見，約 1896-1980），客家人，籍貫惠州淡水。他的家族應該在他太公一輩時已來到香港，他便是在西貢黃竹山村出生及長大。當年我跟師傅學武時，他已經六十多歲，同時經營跌打館。我先跟大哥（張常德）學武，再跟鄧師傅學。他的名冊有 400 位徒弟，主要是居於西貢的人，也有些從英國回來，學兩套拳便回英。我們一般每週一、三、五的晚上在醫館外練習，主要學三步箭以及朱家鐵牛教的兩套拳。器械則有棍、耙頭、三步箭棍、三步耙、鐵尺雙刀和鐵尺。

　　初學拳時，我首先要行馬，上步、蹬步，這一派沒有拿，只有標。一攤手，下一手就標。行馬時間沒有統一標準，主要看師傅是否認可。下一步是練直步拳，我們的三步箭有標手和�"擸手。行馬要練出直步拳，以往只是打空拳，沒有沙包給我們打或練腿，後來我才打沙包、長靶、殺棍，讓肩膀恢復力氣。那時候練習的人頗多，站滿整條路，大部分是客家人，也有些水上人。師傅曾說過，朱家教是打彈力、驚彈的，要「一擸盲拕」，有句說話是「擸到出拕」，經常要用拕力出去。我們亦有搓手和搓橋，如隔山式，都是以硬撐為主。師傅教時要求我們包背打出，鳳眼捶握得要緊；還有筲箕背，要打出自己派系的特色；步法走牛步，要震足，亦可稱為箭步、三步箭，就三步上去。也有些其他練功法，不一定是（格）三星，有時會走浪橋。器械方面，除了重棍外，還有鈀（耙），小時候大家都會爭拿

耙，因為耙是有分量的人才能拿，最低限度是大師兄，也要有「震耙」這種宗教儀式，以用來煞場。師傅一向不主張搓藥油練功，有些人過分銳化拳頭，雖然練習得快，揮大捶不會痛，但拿筆時手會發抖。

師傅的「堂口」叫雲飛國術社，現在已解散。師傅為人比較嚴肅和安靜，我們以前過去喊「師傅」，他就「嗯、嗯」應兩聲，提張凳子便出來抽長煙。他教我們時還提過「丁不丁，八不八，你不來時我不發」。他要求我們打出去時要撐，撐出去時要快、驚彈、筲箕背、蟑螂肚，兩手都是乞兒問路（乞兒問路是客家拳的架勢）。技法和功法是拳腳為主，都是沉橋包肘，打驚彈那些動作。這個我們叫攬捶，很常用，只要我們一疊手，再加上鳳眼捶。我們很少用薑捶，基本都用鳳眼捶，只要一握拳就是鳳眼捶，不會說打平拳。鳳眼一執、一啄，就是這些動作。與是否注重兵器無關，因為我們不可能帶着棍子上街，所以師傅會鍛煉我們的肩膀和背部力量，一般客家拳的模式就在這裏。後來，我得到師傅同意，出來經營西貢麒麟堂，但我不敢用師傅的名字。我大概在十年前才開始收徒弟，因為我一直打太極，朱家教則未必會收那麼多人。我們不會個別收學生，也不會掛招牌出去。如果有人學麒麟，我就教他朱家教。太極則是我從西安學來的，學的是陳、楊兩式。以往我們都不會公開表演拳術，客家師傅儘量也不會給別人看自己練的功夫，怕被人破解。我亦有跟師傅學醫藥，但沒有學跌打。師傅信奉基督教，但他會神功，我也曾跟另一位師傅學神功。我們朱家教的源流以師傅為實，但他沒有跟我們提及上一輩的名字。我們小時候也不敢多問。

我學習林家拳是比較後期了，那是 8 年前的事。當時一班朋友喜歡練拳，於是便跟他們去學。我會先了解師傅性格，以及拳種是否正宗才去學。在見過林師傅後便決定跟他學習。林師傅收了不少徒弟，很多願意學卻不願意練，能堅持下來的不多。我則每星期學兩天，每次大概二至三小時，先學小拳鷹爪，再學大拳猛虎出林，一條打虎耙及兩條棍，包括五馬巡城棍及毒蛇攔路。其中毒蛇攔路應該是洪家棍，因為其套路、起樁手法完全跟洪家棍相同。練功時都是練搓拳、乞兒問路；有一個單掌，練法好像我們的伏手，這邊一蓋，那邊一上；那邊一上，這邊一撥。走棍那幾個，我們叫做穿掌。把長棍拉出來，我們以前叫樁，好像詠春兩根棍子

的那種，但是它只有一根棍，一搭、一伏、一蓋，這邊又一搭、一伏、一蓋，其實都是這樣一搭、一伏、一蓋，永遠也是左手在前面。師傅特別重視中線，卻沒特別提及三角線。實用手法主要有綁手、攤手等幾個動作。

　　林師傅曾經提及林家拳的事跡，主要是海豐師後有廣進禪師（不可考），而他的族譜對此也有交代。他師承林合（1831-1908），林合有個兒子叫林玉成（1880-1953），林玉成之後就傳到他們的村。我們和龍形扯不上關係，而師傅也經常說不要跟龍形混在一起，因為龍形已經紅火了，我們沒理由說自己也是龍形。林家教的特點是走得快，不死板，擺個架子在那裏，可能突然轉到另一邊，兩邊走，走中翼不是，走偏翼也不是，兩者稍有不同。林家教也是走心法，在動作方面，拳法也用拖橋，即擸手拖橋，也有朱家教的影子，兩者相差不遠。

　　我的太極拳跟劉茂林師傅學。他在西安，名氣雖不及四大天王，但他教的太極很適合我們練習。我信佛，所以定期會上西安臥龍寺打禪，老師就在附近。當時我已有一些武功基礎，曾經跟董英傑（1897-1961）的孫兒董繼英（已故）學了很久，包括劍、刀和拳。我亦曾學習陳式太極，包括陳式一、二路，不是傳統大架，而是傳統老架。傳統老架比較僵板不好看，至陳發科（1887-1957）時才轉新架。

　　我學習了幾門功夫後，自己的武術也有變化。我現在以打鬆柔為主，打朱家教也是打鬆柔。很多人說，我打朱家教時，像是要標出去一樣，鬆柔，不會憋力。因為我不想憋力，這不代表其他人對或錯，只是我打的時候不憋力，一打出去便中目標。因為若你手快，截人快，還有轉腰快，所有武術無論是否朱家教也好，在感覺上內容都一樣。因為人要呼吸，你不能長期憋着一口氣在那裏。適時用剛，適時用柔，太極拳也是這樣，不可能全部都一致，除非你獨個兒在那裏摸拳和盤架。

3. 龍形

譚德番

訪問日期：2017 年 2 月 14 日

訪問地點：沙田公園

　　我是譚德番，1947 年 1 月 13 日在香港出生，祖籍開平。在 60、70 年代，香港牽起了功夫熱潮。我自小喜歡武術，當時我在紅磡居住，附近有一間龍形武館，於是就進去拜師。學了三、四年後，武館搬到石梨貝，我亦因工作關係沒再去武館。雖然沒有再練習龍形，卻接觸了其他派系武術，如莫家拳、蔡李佛、中外周家、詠春等。當時我在船廠工作，有時會上船維修，一般是十多二十天，最長一次是四個月。後來我結了婚，就不再上船了，會與廠內其他同事在上班前到公園練功。我的朋友會練習洪拳、太極、少林拳。當時大家都年輕，比較好勇鬥狠，每每打至一身汗水才上班，感覺很累。相反，練太極就很舒服，工友劉山便教了我基本 85 式，是傅鐘文一系楊式太極。我認為太極拳很好，內容豐富，有推手、刀槍劍。後來我參加了中國國術總會（現稱中國國術龍獅總會）的太極拳師資格培訓班，結識了一班朋友，包括主席江沛偉和龍啟明。龍啟明練習顧式太極，傳承自顧汝章，據說他曾拜孫祿堂（1860 -1933）為師。

　　最後我迷上了推手。我自學推手，也在維多利亞公園跟朋友玩了幾年推手。大約八年前，同門叫我加入龍形體育總會，我才重練龍形。後來我退休後，有朋友跟我說有公司聘請太極師傅，於是便去試試。最初在美松苑教導，後來又到美成苑、美林邨教導。當中幾位徒弟比較喜歡練武，我也教他們龍形拳，初時還會練舞麒麟，後來大家都非常忙碌，也就沒有繼續。

　　我跟林立基（1918-1985）學習龍形拳。紅磡當時有三間武館，其中周家螳螂葉瑞（1912-2004）的武館位於馬來街，林立基的武館則位於曲街。我家住老龍坑街，拐一個彎便到了。據我所知，師傅林立基在 1967 年從九龍城搬來，當時我只有 18 歲，一直也想練武，因緣際會下就抱着不妨一試的心態拜師。林師傅的武館名為「龍形正宗林立基健身學院」，約有

400 多平方呎，屬開放式，沒甚麼間隔，廚房後有一間睡房。因為同時兼營跌打，也設有一張書桌，用作診症和招待朋友。武館四周裝上玻璃鏡、兵器架，也吊了沙包，還有一個圓形木樁，中間有一張神枱，上部分寫上風火院，「火」字是倒轉寫的，兩旁有對聯寫上「先學海豐成妙業，後學華首得真傳」，旁邊亦有林耀桂（1874-1965）和師傅林立基的相片。

　　我第一次上武館問是否招生，師傅回答：「是的，有興趣就來學。」於是我便交學費，再按師傅要求進行入門儀式，即是上香，當時學費一個月 20 元。我 15 歲便出來工作，做過書紙社、船廠。武館搬到石梨貝後，我有空才去探望師傅，但每年都會去拜年。後來，師傅只經營跌打，到 1995 年去世，當時 77 歲。他總共有三、四十位徒弟，在惠州時也有十幾人。

　　龍形的源流可從那副對聯說起：「先學海豐成妙業，後學華首得真傳」指的是林耀桂的祖父林德軒師從海豐師，後來林耀桂到華首台學習龍形功夫，最後在廣州發揚光大。林耀桂有三位師傅，包括父親林元、林合和林俄，統稱「三師」，在惠州和惠陽一帶教授林家拳很有名。我有兩位師公，一位是蘇富亭（林元首徒），另一位是黃志昌（林俄徒弟），後來，我師傅到廣州再拜林耀桂為師。林家拳跟龍形有關係，那些扣劈、鎖手、背劍都差不多，而我們這個支流保存了兩種拳。師傅林立基最具代表性的手法，包括扣劈、攬打、背劍、衝捶、鎖手、摩吸、穿橋等；功法則有吞吐。用手法時已經包括了，鎖手一下吞胸，轉手吐背。最有名的拳套則是龍形摩橋。

　　我們在學武時會從基本功開始，包括扯拳、行馬、十六動、三通過橋。那時我很喜歡練武，每天都會上武館練習一至兩小時。第一課由師傅教行馬，他會解釋要注意的事項，之後由師兄指導。行馬要用一個月，行馬跟紮馬不同，需要走動和轉身。之後便練扯拳（三步推），就是一拳一推，一拳一掌，這樣又練習一個月。學拳的速度因人而異，一般來說，兩至三個月便可以學新的拳，但師傅的要求頗嚴格。練套路的過程中，師傅會教我們打樁（圓柱形的木材立體樁，最底處有水泥座）、沙包、打直拳、鎖手。打沙包可練橋手硬度，讓我們知道力點在哪個位置。我們第三個月已經在學兵器了，但必須師傅確認你的拳腳功夫達到一定水平才行。當時

武館人數不多，年底又要出獅，所以學員最少也學會一套兵器。我學的第一套兵器就最重型的大鈀（耙）。我們亦會練對拆以訓練反應和距離感，甚至表演配合上的美感。同時，師傅也會鼓勵我們做引體上升、互相拋接沙袋，以練習眼力及準確度。我們也要跳八仙台，其實是家鄉練法，跳上台面後再鑽下台底，又可打筋斗，走來走去非常有趣，就像現在體操的跳鞍馬。我們每次練習時，師傅都會坐在旁邊，看誰有問題便指導誰。當時也有師兄幫忙，我後來也當上助教，指導新學員。現在我練的拳與師傅教的有分別，因為資訊發達了，較多機會接觸其他武術，很容易就會按自己的風格調整動作。

師傅林立基是惠州水口人，從惠州到廣州後才開始跟隨林耀桂，但他在家鄉則師從蘇富亭和黃志昌，所以他兼學了林家拳和龍形拳。林耀桂到廣州後才把自己的功夫稱為龍形拳。而將軍列馬、猛虎下山、左右連環、毒蛇吐舌都是家鄉拳套，其他還有三通過橋、鷹爪、摩橋、立五形、化勁、五馬歸槽等。據我所知，四平樁、將軍列馬、猛虎下山、左右連環、毒蛇吐舌，都是到師傅那時才出現。兵器則有雪花蓋頂（客家挑）、左右纏絲、毒蛇攔路、三師大耙、雙刀、鐵尺，還有藤牌對關刀、鐵尺對柳針、藤牌對柳針、大耙對柳針，都是用來「開棚」表演的。1978 年，我曾隨林耀桂健身學院出獅，舞完麒麟後便表演功夫。「開棚」前師傅在中央拜神，再拜四角，然後舞麒麟，之後才表演功夫。練盤樁的功夫全是對拆，開始是拳的對拆，接着是棍的對拆，之後棍對刀、棍對柳針、藤牌對柳針、鐵尺對藤牌、鐵尺對柳針、大刀對藤牌等不斷表演。

黃耀球

訪問日期：2015 年 6 月 5 日

訪問地點：粉嶺榮輝中心

　　我是黃耀球，1960 年 6 月 12 日香港出生，籍貫東莞。現在是賽馬會維修員，亦曾兼職演員。

　　我在 1972 年出來工作，當時做地盤，後來跟父親到地盤當工人直至 1990 年，之後由 2005 年起在賽馬會任職。父親見我經常在地盤跟人打架，便建議我去學功夫，因此便帶我到位於新蒲崗景福街 32 號的林耀桂健身院拜林煥光（1906-1993）為師，那時學費 30 元。及至 1980 年，師傅讓我去龍形體育總會幫忙教授，再過三年後開始拍電影，參與拍攝包括《A 計劃》等。由於工作時間不穩定，我便跟師傅說暫時不教功夫，但我在外面也偶有授徒。1990 年，師傅年紀已大，所以讓我開班，由他孫兒幫我申請牌照，一直教到現在。師傅向來希望我精益求精，把龍形發揚光大。

　　事實上，我的第一位師傅是廟街的潘芳（？-1976），他也是龍形派的。那時我還在怡東酒店的地盤工作，經朋友介紹，與他的兒子在龍形潘芳健身院學習了一年多，期間學了三通過橋和逼虎跳牆兩套拳。當時每晚都有 10 至 20 人上課，我在星期一至五晚上 8 至 10 時都會上去學。潘師傅跟林耀桂學龍形，但他很少親自教，主要都是由師兄來教。後來，我拜林煥光為師，初時學費 30 元，過了半年便不用再交。我當年拜師買了三牲，在祖師爺神位（即風火院）前拜，那裏有一副對聯，寫上：「克己讓人非我弱，存心守道任他強」。到了我學習龍形摩橋時，便成為入室弟子。師傅見我在地盤工作，允許我在武館內睡，原來也有他的用意：給我額外上課，所以我日以繼夜地學習了不少功夫。武館面積大概五、六百平方呎，一進門便有一個大空間，左轉是房間，前面放着神位。師傅生前想我把功夫傳承下去，但他去世後，師母把武館出租，我亦把武館鑰匙交回，那時挺傷心。師傅的兒子林景寶任警察教官，也有練功夫。後來，因為朋友的孩子想學武，我便改裝藍田的房子，教了三年，大概有十多人學習，有些從小一開始便學，現在都長大了並出來教拳。其中曾有家長邀請我到美孚

教拳，於是我又在那裏教了十年。

我跟師傅林煥光學了十六動、三通過橋、猛虎跳牆、龍形鷹爪、龍形碎橋、單刀匹馬、四門齊、四門逼打等；而中高級功夫有龍形摩橋、立五形、毒蛇吐氣、毒蛇吐霧、化極、五馬歸槽、梅花七路等。器械有單刀、雙刀、纓槍、關刀、鐵尺、雙頭棍、單頭棍、大鈀（耙）、劍等。纓槍又叫探海槍，劍又叫龍形劍、提抱劍，雙頭棍又叫客家挑，長棍最少長七呎二，還有瑤家大耙、春秋關刀、龍形鑼尺、橋凳、四門單刀、四門子母雙刀等。我們首先練十六動，然後是子午馬、三角馬、吊馬、箭搥，再練黏�njek手，又叫「攦攦溝」。這是基本功，然後再逼步、上馬。現在我教導時也有轉變，更多教基礎功，再教腳法，又腰練撩陰腳、平射腳、卸馬、走馬等。我也把防身術放在基礎訓練中，而把高級手法也放在前面，讓學員容易理解。我們也有一套龍形拳拆，練的功有標指、腰直挺胸，攤手就是吸氣。在武館內還會用石沙包，內裏裝了碎石沙；也有鐵沙袋，用帆布縫製而成，兩個人一手一彈地練。另外也有木箱、插綠豆。以前師傅有一個裝鐵釘醋的埕，打完後可把雙手浸泡進去。鐵釘醋的藥方是方世玉配的，當中加入十幾種藥材和黑蟻窩浸泡而成，可以活血散瘀。練習的時候，像插沙練功，然後是磨盤樁、練橋手。我以前買了一條很粗的鐵枝，把水泥倒進去做成水泥座，用來練橋手和釘腳、上五寸下五寸、左右等，以訓練硬度。但練完後一定要敷鐵釘醋，否則會很傷。這就是我們的功法。後來我在後山教徒弟，起初要他們練掌上壓，然後是拳上壓。

當年我用了半年練十六動、三馬，期間很多人都捱不住離開了。其實這是師傅考驗學員恆心的方法。師傅臨終前叮囑我不要改十六動、三通過橋手法。之後，師傅教我黏攦手（又名「攦攦溝」）、摩級，再教三通過橋、猛虎跳牆、龍形摩爪、龍形鷹爪等，大概兩、三個月教一套新拳，你一定要非常勤力練習才行。學兵器與練拳同步，我在練三通時就學殺棍，是雙頭棍，基礎包括殺棍、顛棍、攔棍、攬棍，共學了一年。其他兵器則由師傅決定學習次序，可能今天學單刀，明天學雙刀，他喜歡便拿起來教。練槍時可能要注意殺和顛的技巧。用重的武器來練功，到用輕的武器時自然力量更大。師傅還說：「要麼不起手，一起手就三下」，意思是即使對方倒下也不可回頭，不能把手垂下，以免讓別人有機可乘。當然我教導時也

會改變教法，不會花那麼多時間紮死馬，反而是紮活馬。

　　我認為龍形最具代表性的技巧是關平捧印。林耀桂這麼說，手一搭過來，就把脖子扭掉，或使你脫臼。而最具代表性的套路是龍形摩橋。師公在廣州打俄羅斯力士時就用了那幾下，叫扣劈背劍，一扣劈，下一招就把對方擊倒了，非常連貫，不用把手收回來，一招三式。兵器以雙頭棍為主，有四門棍、客家挑。為何叫「挑」？以前鄉間用一根竹子做擔挑，同時可用來自衛。還有鋤頭，叫四門鋤頭，我表演時偶爾看見路邊有個鋤頭，就會在那裏玩。這兩件兵器比較實用，而師傅也從不教花巧的東西，他追求實戰。師傅曾接受張禮泉和林蔭棠指導，知道如何破招，所以也會告訴我。當然，我在教學生時也看他的個性，拳變掌，掌變拳，切不要置人於死地。

　　據我所知，林耀桂是惠州博羅人，先學林家拳，再跟隨大玉禪師學武，之後融合了兩家功夫。林耀桂原來是教林家拳，某天正值誕辰，他帶徒弟在寺廟門口「開棚」演出，住持大玉禪師出來看過後，指他的功夫比較硬朗，更親自試手，結果把林耀桂隨心所欲地往左右摔。林耀桂之後拜大玉禪師為師，學藝三年，習得龍形摩橋、毒蛇吐氣、毒蛇吐霧、化極、五馬歸槽、梅花七路等。師公自此把幾套功夫融合起來。龍形摩橋源於大玉禪師，三通過橋到四門逼打都有林家拳心法，卻吸收了大玉禪師的技術，因此柔多於剛，不像林家拳硬朗，心法也不用再跟別人頂力。後來林耀桂到了廣西，應白眉張禮泉（1882-1964）之邀來到廣州，成立華南國術社。之後，林蔭棠（1879-1966）又介紹他認識陳濟棠（1890 -1954）。那時這門功夫還不稱為龍形，只有套路叫龍形摩橋，直至陳濟棠設擂台，有位俄國教官挑戰林耀桂，卻被林耀桂用龍形摩橋擊倒，陳濟棠看後就說這是真正的龍形。師傅說，師公在精武會曾問傅振嵩：「看看你是龍形，還是我是龍形？」對方稱師公的是龍形正宗，於是就有了「龍形」這個名稱。其後，軍部讓師公、張禮泉和林蔭棠設計大刀隊、槍隊及自衛隊，三人合稱「東江三虎」。師公在廣州收了馬齊（1916 -2007）、曾根（1922-2011）和邵真等人為徒。

　　1956年，師公林耀桂得到徒弟葉劍英幫忙，坐船到澳門，再輾轉到了紅磡蕪湖街。那裏有黃埔船廠公會，當中的鄉里都是客家人，於是便收

留了他。師公當時已經要坐輪椅，只有雙手能動，所以由林燦光當助教。當時有幾位師叔，包括楊世源、陳昌等都拜林耀桂為師。師傅林煥光和林燦光帶同妻子跟隨，但因為人數太多，師傅與師母要另租地方居住。當時師傅在肉食公司當運送工，後經朋友介紹在深水埗的大廈天台教功夫，有10至20位徒弟。此外，他也在獅子山腳天馬苑木屋區開班。師傅在深水埗和天馬苑各有一批徒弟，之後成立了林耀桂健身院。師傅跟蔡李佛、洪拳、詠春等派系也有接觸，但他不喝酒，聚會皆由我代表出席。現在這個派系有不少傳人，如張國泰、王國祥、楊貴發等都掛牌在香港教功夫。

師傅林煥光的祖父林慶元，在他小時候便讓他練功，6歲時要他用肛門夾着硬幣，練不好就沒有糖吃，之後讓他一掌、一捶、一掌、一捶地練，叫三步推。我在新蒲崗武館時也有練三步推。師傅教導時，要求我們切勿忘本：「先學海豐成妙業，後學華首得真傳」，他說傳到我們已是第六代了。在器械方面，客家挑、子母雙刀、長棍黃龍穿心棍都是林耀桂家傳，其他則是五山刀王孫玉峰給林耀桂關門上手；蝴蝶雙刀是林立基自創的，屬於林家拳；客家柳針則是師傅創的。師傅還叮囑我們，背劍手、鎖手、摩級、刀背劍只可用作練習，不能實際運用，因為殺傷力太大，可能會傷害他人。

姚新桂

訪問日期：2015 年 8 月 13 日

訪問地點：大埔頭遊樂場

我名叫姚新桂，客家人，1951 年 1 月在香港出生，祖籍惠州博羅。我退休前是公務員，任職高級郵差，也是民安隊沙展。

我自小喜歡武術，1967 年中學還沒有畢業，父親帶我去大埔林燦光健身學院學習龍形拳術。師傅林燦光是宗師林耀桂之次子。我大約學了六、七年後便出去謀生。1975 年結婚。後來，我跟從岳父黃道平學習功夫、跌打及採摘山草藥等。

我倆 1970 年認識，後來我與他女兒結婚。他又教了我很多龍形套路及跌打、山草藥等。他經常說一要勤，二要練，三不怕辛苦。龍形拳博大精深，要掌握吞吐落膊、沉肘等。

在 2012 年，我在公園跟隨葉卿蘭師傅學習太極拳，養生健體，三年有多。有陳式太極混元 24 式、陳式劍 49 式、陳式拳 56 式等，耳目一新，百花齊放。

我喜歡龍形派兩套拳：三通過橋及龍形摩橋。博學性，散手多，實用；現龍形弘揚很廣，在英國、澳洲、台灣、廣州等地都有傳人，發展得很好，薪火相傳。

<div style="text-align:center">

緊記龍形寶訓

克己讓人非我弱，存心守道任他強

</div>

張國泰

訪問日期：2016 年 11 月 26 日

訪問地點：旺角上海街 675 號 A 座 3 樓

　　我是張國泰，1948 年在香港出生，祖籍廣東番禺，小時候居於九龍紅磡，16 歲後搬到黃大仙，曾經當過家電學徒，後來從事船廠燒焊工作。

　　我的師傅是林煥光（1906-1993），是林耀桂（1874-1965）的長子。我自小熱愛運動，對武術也有興趣，當年居住黃大仙，某晚跟表弟經過新蒲崗，看到林煥光師傅在景福街 37 號 2 樓的武館外擺放着成立週年的花牌，於是便進武館參觀。我倆看見很多人在練武，虎虎生威，走起步來地板發出「嘭嘭」聲，覺得很厲害，於是第二天便上門拜師。拜師當年是 1966 年，林耀桂宗師剛去世一年，因此我沒有機會見到他。師傅開武館同時也提供跌打服務。當年我們比現在的人勤快，星期一至五練拳，星期六就去舞獅。師傅會親自教我們第一套拳，先由他示範一次，再找師兄指導，但絕不能偷學。即使看到別人練功，也要得到師傅同意才可以練習，否則他便不再傳藝。入門最基本是十六動、三通過橋、猛虎跳牆、單鞭救主、鷹爪、單刀匹馬、龍形碎橋、逼步碎橋、四門齊、四門逼打；中級的有龍形摩橋、毒蛇吐氣、毒蛇舐脷、化極、立五形、五馬歸槽。其餘都是鄉下林家拳，如步步推、梅花等。此外，還有曾根師叔（1922-2012）的流星趕月、流星掛打，都是由羅浮山傳來的，屬於個別系統。當時是 1970 年代，跟師傅學武的人頗多，課堂分早、午、黃昏、晚四個時段，早上六人、下午五人、黃昏六人、晚上四十多人，達高峰時有每天有百多人來學武。師傅的武館只有 400 平方呎，如果有三十多人在走廊練功，練棍的人就要到天台。當時人們有點害怕習武人士，所以沒收到太多投訴。

　　當年社會沒提供甚麼娛樂，所以我每晚都會學習，與師兄弟也聊得不錯。拜師的情況比較特別，有些人一開始就拜師，有些師兄則在六、七年後作第二次拜師，也即是學龍形摩橋時才算入室弟子。還有在學梅花七路時第三次拜師，因為這種功法是由另一位師傅所傳。如果從林耀桂健身學院 1965 年開館起計，我應該算是早期的徒弟。此前他以私人性質教導鄭監

川、陳景河、甄權、甄義、李嘉耀等，直至去世前為止，後期則有師弟們
幫忙。宗師位於紅磡的武館名稱，應該是省港龍形林耀桂醫館。其中一位
徒弟叫陳昌，後來改名陳耀佳，移民到了澳洲開武館。師傅後期也有收徒
弟，包括鍾永志、楊貴發、張天養、王國祥、黃耀球等。龍形體育總會在
1969 年成立，也順應時代把宗師的名稱變成了堂（耀桂堂）。師傅曾經參
軍，文化水平較高，有領導及組織能力，他帶領同門組織籌委會，籌備成
立龍形體育總會（簡稱「龍總」），自置會址就在中國國術總會隔鄰。不過，
他們慢慢發現供款壓力頗大，而中國國術總會會長鄧生華探長提出收購龍
總，於是我們便出售了位於彌敦道的物業，以購買現時上海街的物業。

　　龍形拳的源流應是早期海豐師的南少林拳，後來林耀佳作出了改變，
故現在的龍形拳種保留了南少林拳早期的套路，但身形、心法和打法都出
現了調整。本門的龍形摩橋，在第二次拜師時就可以學到，可能是因為林
耀桂當年在廣州的龍形摩橋名氣大，進退起伏如龍勢，加上他的心法及摩
橋手法，遂成了本門代表。師傅林煥光也非常注意派系的發展，他把技藝
大量投放於龍形體育總會，而且任何活動都以總會名義參與。我也有提供
協助。於 1970 年，獲恩師林煥光師傅選派授權，在龍形體育總會上海街
會址開辦「龍形拳械醒獅培訓班」開始授徒。之後，在龍形體育總會第七
屆開始擔任國術組主任。1975 年英女皇訪港，那時自己的武館剛成立，
也參與了彌敦道的巡遊，由中國國術總會鄧生主席委派龍形體育總會獅隊
林煥光師傅帶領，由我御前醒獅表演，另一獅隊由中外周家李牛國術會
負責。

　　事實上，我在學龍形拳前曾與哥哥跟陸港才師傅學習楊家太極拳。陸
師傅從廣州來香港，主要在土瓜灣招生，在家裏教導學生，也會教如南少
林、龍形拳、五形等功夫。我與表弟拜門學龍形拳，由師傅林煥光開拳，
我與表弟之前曾學過十六動，因此只學了一小時便學懂。

4. 白眉

鄭偉儒

訪問日期：2015 年 4 月 17 日
訪問地點：東莞市常平鎮碧湖花園會所 3 樓

　　我是鄭偉儒，1960 年 6 月 29 日於香港出生，廣東新會人，現在是專業教拳。

　　我很小的時候已喜歡武術，經常看摔角節目、武俠電視劇等，更會與朋友一起模仿動作。後來我在 14 歲那年當上學徒，但苦無多餘錢學功夫，一直到兩年後工資稍漲，才到處找武館。由於我的要求比較高，觀察武館的師傅和他的徒弟後，如發現不合心意便會馬上離開。至 1977 年，我在街上遇到一位同學，他介紹我到觀塘裕民坊輔仁街輔仁大廈，找他的師傅白眉派張炳發（1938-1989）。張師傅那時身材瘦小，眼睛卻炯炯有神。他說我手長腳長，結結實實，前途無可限量。當時其他武館的學費收 50 至 80 元，但他卻收 100 元。我初時還不太認識白眉派，但學了幾個月便愛上這門功夫。半年後，師傅認為我有天份，更讓我住在武館，一住便是七年，期間跟師傅、師母及他兩位兒子同住，彼此相處了十幾年。我雖沒有進行拜師儀式，但師傅說希望我做他的衣鉢傳人。師傅在 1986 年搬到西貢居住，武館也不再教功夫了，只經營跌打。師傅後來在 1989 年去世，武館自此結束。

　　我當年學功夫時，每晚都會上武館，由 8 時練到 10 時，有十多位同伴。白眉派功夫由張禮泉宗師（1882-1964）傳下來，當中的直步、九步推、十八摩橋、猛虎出林、三門拳、十字拳、鷹爪黏橋、地煞、四門八卦、三攬對拆、黐身對拆、大陣棍、五行中欄棍、飛鳳雙刀、追魂柳葉刀、青龍劍、青龍偃月刀、東江火地大耙、方天畫戟、對拆棍等，我全部都已學會。部分兵器則跟掌門師伯張炳林學。練功時我們會扭手，拉鬆筋骨。搓手、內橋較少人練，主要會練內橋和抽彈勁。我們會扔沙包來練鷹爪，和拉彈簧來練抽勁；同時會打 60 斤重的小沙包，初時慢慢的打，熟習了就用大力打；也可以閃避走位、練馬步。器械方面則是拉彈簧來練抽

勁和擸勁，整體的勁則通過直步和沙包來鍛煉。練棍時則會選重的和長的棍。而為了練準繩，我們會吊在一個約三吋大的小藤圈，來練習摔棍和箭棍；也可以把核桃放在地上來練點棍。由於我每晚練習，所以很快便學會一套。其中東江火地大耙出自惠州火地村，但由於「火地」意頭不好，所以後來改為米地。張禮泉想別人記得這是李家拳的功夫。

我跟師傅學了半年後，便搬進武館居住，並開始幫忙教功夫。初時我也教朋友，30 年來如是，直到 2010 年才正式開館收徒弟，到現時為止大概有百多位徒弟。早期教的徒弟比較有感情，大家會一起去玩及吃夜宵。不過，我的觀念裏沒有「入室弟子」，因為每個人資質不同，而我的要求又比較高，所以要達到非常高層次的人，才值得我將自己的東西傳承給他，而他也必須傳承下去。師傅 1986 年結束在觀塘的武館，搬了去西貢，時值 90 年代香港的工業逐漸轉移內地，我遂返回內地工作，做塑膠模具和製品。當時很多員工來跟我學功夫，其他來自湖南、湖北、河南、河北和江西的工人也來跟我學，我共教了兩年，比較注重練功，因此教學速度比較慢。現在我與幾位學生仍有聯繫。我其中一位徒弟黃進華也有開館授徒，另外一位徒弟則在越南出生，他是華僑，曾在越南學過白眉，師傅應該是曾惠博的徒孫。華僑曾惠博在廣州曾踢張禮泉的館，敗了便拜師再學藝，後來在 50 年代返回越南發展。

在學習前，我們要了解祖師遺訓：「尊祖尊師尊武道，學仁學義學功夫，練得功夫能守己，英雄半點不欺人，相逢不是忠良輩，萬両黃金也不傳，有親無義不可教，無親有義則可傳，學得白眉拳與棍，縱然廢石作金磚」。我們練功法時，有一首關於直步拳的拳詩供參考：「直步拳訣是練功，不至老來一場空，左右連環齊發勁，吞吐浮沉在其中，原馬推步要提肛，落馬氣沉需蘊藏，若要入門尋此枝，需從直步下苦功。」此詩說明直步拳是白眉的基本拳，也是主要拳法之一。

我們開始時學的行馬，是預備的馬步動作。在學直步的基本拳時，因為要行馬步，同時要練手法，所以很多新學員都兼顧不來。行馬一星期後，我們才開始開拳，即練直步。當時我練了三個月直步，再學九步推和十字拳。直步主要練呼吸，鬆緊也有標準手法，然後再學九步推，同時打沙包、拉彈簧、扔沙包，再學鷹爪黏橋、三門拳、對拆拳，最後才練兵

器，包括單頭棍、雙頭棍和刀。白眉最具代表性的拳就是九步推，由此可練出剛勁和吞吐浮沉，而剛勁在初期學武階段很重要。打人最後要練剛和鬆，重點就在這裏。在兵器方面，我們很重視棍，有雙頭棍和單頭棍，當中雙拐較有特色，又稱回環雙拐。

其實，深入淺出地解釋，「吞吐浮沉」的「吞」，在字面上是向後的意思，「吐」是向前，「浮」是向上，「沉」是向下，但當然不是前、後、上、下那麼簡單。你要先明白這拳套的方向，吞是怎麼把它練到向後，怎樣發那個勁；吐怎麼發那個勁；向上怎麼浮，又怎麼發那個勁；向下又怎麼沉下去，四個方向都不要弄錯。吞吐浮沉要用氣、勢和形來連貫。此外，我們也要用氣，用氣就要用直步去練習，練習吞吐浮沉怎樣互相配合。不過，最重要是勢，因為發力是靠勢的。這就好像拉弓，拉到也沒有用，我們必須射出去才行，所說的就是這個勢，要發勁，要配合氣。那就是說前、後、上、下，只不過是成了形，讓你能看到罷了。

我們白眉具代表性的握拳主要有兩種：一是平拳，另外是鳳眼拳，後者食指關節要突出。我們有很多掌與爪，包括虎爪和鷹爪。指、爪和掌要分得清楚，而指則有標指。白眉最主要的步形是丁八步，主要是內扣。前腳要內扣，身體中心在中間，眼望膝蓋對腳尖。我們僅眼望而已，不是垂直，身體要在中間。學行馬時兩個腳尖向前，前腳向前踏而後腳拖，之後再內扣，我們的腳是扭下去的。練功則有三功，包括鐵砂掌、疊骨功和棉花功。鐵砂掌現在沒甚麼人練了，疊骨功就是我們的骨與骨之間壓縮下去，跟銅牆鐵壁相同，用來保護自己的內臟，也是氣功的一種。我們要表演氣功，但不用特別去練，在練功過程中會自然產生。我們會放鬆腹部來練，有兩種肚，一種叫鐵肚腩，一種叫棉花肚。很多白眉弟子會專門練六勁八法，有所謂六勁齊發或六勁合一。師傅跟我們説，六勁來自頸、膊、腰、腹、手、腳，若六個不同部位同時發勁，力量就會很大，並能於同一時間集中打在一點上。而八法則是鍛煉八種手法：鞭、割、挽、撞、彈、索、盤及衝。但在套路中不只八法，還有穿、頂、枕……以前的人慣用順口溜：八、十二、二十四、一百〇八。

白眉派由張禮泉宗師承傳下來，相傳明代武將朱國疇將軍進少林寺削髮為僧，教導了五位最出色的徒弟：五枚、白眉、至善、馮道德和苗顯。

白眉道人是位僧人（即是和尚），我們稱他白眉上人。白眉上人把功夫傳予廣慧禪師，廣慧禪師傳予竺法雲禪師，竺法雲禪師再傳予俗家弟子張禮泉。張禮泉在學白眉功夫前，曾先後跟林家拳的林亞俠、流民教的林石，和李家拳的李蒙（惠州李義傳人，1748-1828）學過功夫。張禮泉將這三派功夫與竺法雲禪師所傳的功夫結合起來，他在與弟子討論後，認為要紀念由白眉上人傳承下來的功夫，最後稱為白眉派。以前有個典故，「馬氏五常，白眉最良」（指三國時名將馬良），是指以前馬家有五兄弟，其中有眉毛白色者最為優秀。於是「白眉」便蘊含了最優秀和最好的意思。

張禮泉學白眉功夫也有個故事。清末時，廣州的旗下街住了很多旗人。張禮泉當時每天都會去茶居喝茶。他某天在茶居遇到一位小和尚，旗人一見到他都感到害怕而避開，他因此便很想認識這位和尚。終於他見到這位和尚，並逼他出手，終被名為連生的小和尚打敗。連生和尚一招羅漢脫袈裟，讓張禮泉整個撲倒在大階上，嘴唇也磕破了。張禮泉提出想跟蓮生和尚學功夫，卻被拒絕。後來，連生和尚帶張禮泉到了光孝寺，但竺法雲禪師不收弟子。後來，張禮泉打聽到竺法雲禪師喜歡吃雞蛋，便抬了兩擔雞蛋去拜師，但仍被拒絕。張禮泉在光孝寺門前再下跪三天，最終感動了竺法雲禪師，當然也要感謝連生和尚幫他說好話。其實，竺法雲禪師也曾想過把這門功夫傳到嶺南。他是四川峨眉山佛教僧人，後來到了廣州光孝寺。張禮泉在寺院裏日以繼夜練習了三年多，最終學有所成。

張禮泉學功夫的過程非常艱苦。他要睡無底床，這種床中間是空的，只有頸項、腳跟有支撐處；而練馬步則要在泥漿上練。竺法雲禪師主要教他白眉的四套拳：第一套是直步，第二套是九步推，第三套是十八摩橋，第四套是猛虎出林。此外，還要練打沙包，除了實沙的沙包外，還有裏面裝了竹葉的沙包，主要用來訓練速度及穿透力。那時候，竺法雲禪師想張禮泉在三年內練成白眉功夫，所以便研發了一套木樁給他鍛煉，口訣是「忍忍忍，逼於無奈施先掌，左抓打一打膀胱」兩邊同一樣。據我所知，張禮泉在 7 歲時，經常被他的族叔欺負，把他扔到荊棘林，令他摔斷了手。張禮泉的母親便帶他去找懂跌打醫術的拳師林石。張禮泉的手治好後，母親不想他再被人欺負，決定讓他學武。現在的十字拳（又名石師拳）就是流民教的功夫，一般人誤以為石師拳的「師」是指獅子，其實是

為了紀念林石師傅才叫「石師」。

後來，張禮泉加入了孫中山的興中會，並參加起義，起義失敗後便回家。他也曾到新會。當時有個武功高強的走私鹽梟，當地的偵緝隊長雷燦，經介紹便請來張禮泉幫忙抓他，雷燦是蔡李佛譚三的師父。張宗師與鹽梟大戰多個回合才把他制服，並把他一隻手臂打斷。某次，張禮泉在江門一幅牆上貼大字，有位叫陳壽的人在那兒寫着：「虎門鎮炮守，南樓有陳壽」。陳壽名氣不大但武功高強，很多人都敗在他手下。當時有人和張禮泉說：「你也算是半個江門人，不如幫我們出口氣吧。」於是張禮泉便和陳壽比武，當時分不出高下，二人握手言和。到晚上吃飯的時候，陳壽坐在張禮泉旁邊，突然直接把手往張禮泉的胳肢窩插去，張禮泉反應很快，一坐橋後一穿手，扣喉，一腳下去就把陳壽的腿踢斷。張禮泉治好他的腿後，陳壽就拜他為師。

張禮泉在新會時，不少人妒忌他，他更曾試過被持槍和刀的三十幾人伏擊，有殺手被他的鳳眼釘打中喉嚨，吐了白痰，當場被打死。之後，張禮泉便離開新會，逃回家躲起來。後來，他再到廣州發展，遇上莫家拳的林蔭棠（1879-1966）。張禮泉也曾叫龍形的林耀桂（1874-1965）到省城發展，不要隱居山林。他們三人非常投契，武術界稱為「東江三虎」。通過林蔭棠的關係，張禮泉在黃埔軍校當上武術教官。他曾經教過十九路軍，在十大戰役之一的淞滬會戰及長沙戰役中發揮過重要作用。那些軍人的刺槍術就是用他的名字「勵存」來命名。另有一位名叫李法陀，也是比武輸了才拜張禮泉為師。張禮泉教他九步推，並叫幾位徒弟學李法陀的棍法，由右手棍改為左手棍。此外，當年「五虎下江南」的時候，南方也有五個人與他們對應，名為「南方五虎將」，包括白眉張禮泉、莫家林蔭棠、龍形林耀桂、老洪拳的賴成己（1888-1955）和羅漢拳門的黃嘯俠（1900-1981）。

在全盛時期，張禮泉在廣州有十多間武館，收了很多徒弟，當中比較有名氣的有夏漢雄（1897-1962），還有越南華僑曾惠博（1906-1958）。曾惠博曾到廣州踢館，不少館裏的人聽到有人踢館便逃走了，張禮泉知道他要來，便叫了徒弟回來，最後只有張缺嘴（因嘴處有兔唇而名）及兩、三人留下，其餘的人都不敢回來。曾惠博來到武館後，誤以為張禮泉是工人，張禮泉便問他學甚麼功夫，曾惠博於是拿了塊磚頭往自己腳脛一砸，磚頭

隨即爆開，張禮泉認為這只是蠻力。曾惠博又練了套功夫想嚇倒張禮泉，仍被張禮泉視為蠻力功夫。曾惠博忍不住動手打張禮泉，張禮泉知道他腳上功夫了得，便以其人之道還治其人之身，用地煞的較剪腳一鎖，曾惠博動彈不得。此時剛好有位徒弟趕了回來，便說：「師傅千萬不要放過這人啊！除非他拜你為師。」曾惠博這才驚覺眼前人原來就是張禮泉，於是馬上拜師，張禮泉便放過他。曾惠博曾經學習多門功夫，包括蔡李佛拳，但以前的人比較保守，不會把全部功夫都授予曾來踢館的徒弟，擔心他有朝一日會再挑戰師傅。但現在看來曾惠博十分忠心，他無論在越南還是雲浮、肇慶一帶，還是傳承白眉這一派。另一位徒弟叫廖進一，本來練朱家教，也曾輸給張禮泉。他後來師從張禮泉，兩師徒合創了四門八卦。他不幸在 1938 年上海淞滬會戰時戰死，當時他擔任副旅長，臨死前勸下屬快逃，還用隊友留給他的槍打死了幾個日本鬼子。

現時在高要那邊還有張禮泉的武館，因為他的名字叫禮泉，於是便用諧音「勵存」來命名。還有珠江國術社，是勵存國術第三分社，第四分社位於台山，而在花都獅嶺也有一間武館，當時只有 20 歲的二子張炳林被派去教拳。總館則位於安懷里的愛群大廈後面。大廈外面以前有長堤，而張禮泉的徒弟大多在碼頭工作。張禮泉在廣州比較出名的四位徒弟包括吳耀、吳華、黎才和黎蝦，人們都叫他們大隻耀、大隻華、大隻財和大隻蝦，在廣州合稱「四大金剛」。

1949 年解放後，張禮泉來到香港。客家人向來重男輕女，他教功夫只傳男不傳女。他只教女兒神功，包括風火院、六壬、茅山。神功主要傳給女兒，功夫則傳給兒子。其實張禮泉也有教兒子神功，但他們不太相信，所以沒有怎麼去學。基本上，他的兒女都沒有傳承神功。他的四位兒子主要傳承功夫，其中三位是張炳森（1923-1968）、張炳林（1926-2011）和張炳發；四兒子張炳祥在張禮泉來香港時只有一歲多，學不到功夫，直到張禮泉去世時父子都沒有見過面。張禮泉帶了三位兒子來香港。因他是國民黨教官，所以共產黨執政後，他們便要逃跑。有些教頭到了香港後被哄回去，便再也回不來香港了。張禮泉首先到了元朗，因為當地有很多客家人居住。粉嶺姓李的那幫徒弟見到張禮泉後，便把師傅接回粉嶺。後來在廣州的徒弟相繼來到香港，大家又團聚了，並在粉嶺和元朗安定下來。張禮

泉之後又到了深水埗，居於利工民大廈，新收了十多位徒弟，其中一位徒弟名叫顏雄，是四大華探長之一。我的師傅張炳發當時在荃灣的遊樂場擔任收票員替工，第一天上班時，一羣混混不買票就想進去，於是雙方便吵起來，初則口角繼而動武。我的師傅一人對他們十幾人，有幾位不久已被打趴在地上，其他打不過的人相繼逃走。師傅怕闖禍被趕回大陸，剛好這時顏雄走過來，但他叫師傅不用害怕，他只是想學功夫。我師傅於是把他帶到張禮泉那裏學功夫，就因為這個機緣而學了白眉派。張禮泉在 1964 年去世後，白眉派弟子已經很多，加上原在廣州過來的弟子，以及在香港新入門的弟子，到 1972 年大家商討組織總會，顏雄非常支持，於是組織了「白眉國術總會」。不過，1979 年辦了張禮泉宗師寶誕後，會務基本停止，直至 1990 年改名為「國際白眉國術總會」，期間又斷續運作十年。至 2000 年，大家又再次聚在一起，商量組建「中國白眉武術總會」。在 2003 年，大家覺得本門功夫已發展到世界各地，於是再易名為「全球白眉武術總會」。我們每年農曆七月都會辦宗師寶誕，具體時間不定，主要是紀念宗師。所有白眉武館當日都會派人來表演功夫，彼此進行交流。

我的師傅張炳發從 4 歲開始學功夫，當時張禮泉以不一樣的方法教他，要他爬帆布，用腳趾站在坐墩上以鍛煉腳趾力，因為白眉很注重腳趾力。師傅 16 歲已經開始教功夫，最早在新界北區孔嶺教，孔嶺位於打鼓嶺的入口，當時地方非常偏僻，沒有市區那麼興旺。師傅在粉嶺居住和教功夫很久，之後來到深水埗，便一直在粉嶺與深水埗之間往返，直至 1974 年才正式在觀塘開館。以前他居無定所，跟他學功夫挺慘，要到處流蕩。師傅的二哥張炳林也在 1949 年來香港，性格偏向沉靜，稍微內向，在武林沒有張炳發和張炳森那麼活躍。他只教功夫，早期在他的師兄弟馮天就的天台教拳，其後在深水埗汝州街保良局少清大廈正式開館，比較有名的徒弟有陳勳奇、袁信義和袁祥仁。1984 年，他的幾位徒弟合資 100 萬元，在尖沙咀購入 1,000 平方呎的單位讓張炳林居住和教功夫。而張炳祥在 1979 年來香港，師傅要我們把他接過來，他在武館住了一個月左右，我也回家住了一個月。後來，師伯張炳林弄了個房間給他住，當時師太還在世。當時張炳林和張炳發兩兄弟，都不想讓他接觸武術，所以沒有教他功夫。

對於白眉派今後的發展，我認為傳播和傳承不同。傳播就是教很多

人，使很多人認識。白眉有 24 套拳，隨便拿十幾套拳傳播就夠了，不用全部都教。傳承則一定要將你的精華體系、拳術器械、練功方式毫不保留地傳給別人，但必須謹慎。如果收 100 位徒弟，全部很忠心而且性格很好，當然可以全教給他們，但在這個時代很難。如果功夫失傳就對不起祖師，但若只傳一、兩個，他們沒興趣再傳下去，功夫也容易失傳，所以最好找三幾位用心地教。學一門功夫不是三、五年就行，三、五年只是打基礎，學功夫是一輩子的事。我認為大家都要尊重傳統武術，不論白眉派也好，其他派系也好，傳統武術不宜過於創新，當然也不能墨守成規，但傳統的東西很寶貴，未曾了解精髓，不可隨便否定。沒有深入研究，也不能輕談創新。現時白眉派內有一些喜歡自創東西的人，但我認為白眉派是一門高深的功夫，還有很多東西值得研究和慢慢發掘，不必再搞甚麼創新。

李石連

訪問日期：2015 年 3 月 13 日及 30 日
訪問地點：大圍美林邨商場天台公園

　　我是李石連，儘管身份證上的出生日期是 1949 年 6 月 7 日，但實際上已經 70 歲。我於馬來西亞出生，在中國解放後回到內地生活，1962 年偷渡來香港，籍貫廣東惠陽淡水。

　　我開始習武緣於一次偶然機會。當時在茶餐廳工作的我遇到一位朋友，他見我為人好動，便帶我去郭熾昌師傅（1911-1970）那裏拜師。師傅的武館就在荔枝角道 256 號 3 樓。我一直在那裏學習直至師傅去世，期間也有幫師兄教拳和學跌打。後來師母移民澳洲，師兄本想讓我主持武館，但當時因為子女年紀小，故沒有答應。還記得師傅曾教我一套大陣棍，每次出外表演時師傅都要求我表演。後來師伯李世強（1900-1974）生日，我剛學了一星期仙花寶櫈，師傅便說我達到要求。我們有刀槍劍戟，有兩套槍，一套櫻槍，一套霸王槍，而霸王槍的過手花只有三位徒弟做到，後來我再學鈀（耙）。大概學了三年後，師傅剛去世，他的兒子郭振猶接手，後來他投入電影工作，便由我們幾師兄弟幫忙教，其時應該是 1973 年。我是郭熾昌師傅其中一位入室弟子。就當時而言，入室弟子和授業弟子皆是師傅心目中很信任的學生。在那個年代，謀生並不容易。如果在自己的武館及旗幟上能寫明師承何處，除可開館授徒及行醫外，更可受武林各界的敬重。師傅們一般都會先審視學生品格，並經多年考驗，才批准成為入室弟子。正式成為入室弟子當日，需要進行拜師儀式，廣邀同門及武林賓客，寫「門生帖」，方為標準。我學習功夫至今已經 48 年，期間從沒間斷，後來郭振猷師兄到了澳洲工作，便由其舅父黃恩祥師兄主理武館的一切，即俗稱「坐館」。由於黃恩祥師兄是輪班工作，不能長時間教授套路，故他以教授拳理、散手和應用為主，而我則主力教授套路。在工餘後，逢星期一、三、五的晚上，我從沙田乘車到荔枝角武館上課，一直無間斷直到 90 年代中期。故外間有人曾說，入郭熾昌門戶，功夫其實都是李石連教的。這些在我而言是為讚譽，但我不敢邀功。這只是說明了自 80 年以後的功

夫傳承因由。到了現在，我們各師兄弟都有定時聚會，但仍執教鞭者就只有我，算一算已 40 多年了。

我在 1968 年初開始學功夫，首先紮馬三個月，走直步，半年後才學拳，現在的人相信不會這樣做了。當時非常流行習武，很多人來學習，第一個月便滿額，但第二個月只剩十個八個，這種情況不斷出現。師傅當年教我們直步、三門拳、十字、鷹爪連橋、四門八卦、九步推、五形、虎步摩橋、十八摩橋、猛虎出林和五行摩，而兵器則有三套刀，包括飛鳳刀一、飛鳳刀二、雙腰刀，還有櫻槍、霸王槍、仙花寶橙、大陣棍、五馬歸槽、千字大耙、關刀、白眉劍等。對拆則有黏身、三攬、雙棍對拆、棍對橙、櫻槍對雙刀。功法則有吞吐浮沉，身型有圓、扁、卜三種。當然各人的功夫修為不同，不可一概而論，端要按每人身型來進行。我比較注重柔軟，所以由軟入剛、剛入軟，剛柔並重。

白眉派由白眉道人開創，他是少林五祖之一，五梅是大師姐，還有至善、苗顯。後來白眉道人到了峨眉修練，傳廣慧、竺法雲，再傳張禮泉宗師。我師傅拜師張禮泉師公，而師公張禮泉在家鄉與林耀桂（1874-1965）一起學功夫，也曾經跟林合和林慶元學武。後來，張禮泉師公到廣州謀生，在酒樓遇到蓮生和尚，並與他比試。結果師公被蓮生和尚打至撞到大水缸，嘴角留下疤痕。師公自知白眉派拳術深不可測，欲拜蓮生和尚為師，蓮生和尚沒有答應，卻說其師傅竺法雲從峨眉山雲遊至廣州，在光孝寺[5]掛單，建議師公去見竺法雲，結果成功拜師。之後，張禮泉師公也出了家，練了三年功夫。在最初學習期間，聽我師傅説，他一開始練搓泥，把黃泥搓至起膠，為屋頂瓦片補漏，如果太陽照射漏光，就用黃泥來補。但天氣炎熱時黃泥會爆裂，所以要把那些泥取下來，初時用石頭磨碎，後來用手指磨。原來搓泥就是摩橋手，初時他用梯子爬上屋頂補漏，後來一跳就上去了。他三年後回廣州開館，起名勵泉國術社。其後他回鄉與林耀桂一起前往廣州，並進了黃埔軍校組織大刀隊，兩人在軍校教功夫。周恩來、葉劍英和葉選平等人都很熟悉龍形。聽説龍形以前不叫龍形，後來因為陳濟棠（1890-1954）認為功夫像游龍，所以才叫龍形。我的師傅拜師後，也認識了蓮生和尚，所以蓮生也曾指點他五形和虎步摩橋，這些都是其他人較少聽到的故事。

　　我的師公和師傅都教過軍政界人物。其中夏漢雄（1897-1962）是夏國璋的父親，他隸屬憲兵師令部，也是張禮泉師公的得意弟子。他的功夫了得，力大無窮，並曾與俄國大力士對抗，成為一時佳話。在學習白眉派功夫之前，曾修習其他派別的功夫，功力極為深厚。在一次比試中，與張宗師結了武學之緣，並入其門下，這也可說是白眉派的光采。而我師傅與夏漢雄師傅份屬師兄弟，在廣州一起學藝，一起習練舞獅，這份感情自上一代到我們這一代都維繫著。夏國璋師傅，即其公子，在我們會慶及活動時都常前來協助，甚至提供贊助，實是情誼深厚。

　　40 年代在廣州時，生活逼人。為了生活，可說要靠拳頭方有出路，廣州長堤有一個碼頭，就是這樣得來。當時的學生大多數只是學了一套「十字拳」，故在白眉派中，除了九步推外，十字拳也是必學拳藝之一。

　　1949 年中國內地解放，師傅因為曾替國民黨辦事被迫離開，先偷渡往澳門，然後來香港。開始時因為有葉選平支持，先到上水，再到油麻地豉油街，最後在荔枝角正式設館，直至師母移民才結束。當時有很多富有或有名望的人，都想自己可以或讓子女跟隨張禮泉師公學習白眉拳術。師公一向收徒都經嚴格挑選，不會隨意而為。另一方面，很多本已有功夫底子的「教頭」在跟張宗師比試落敗後拜入其門。這亦可能是宗師的一番好意，希望可將好的功夫傳授給有天份的人才。師公有四位兒子：張炳森、張炳林、張炳發和張炳祥。四子張炳祥仍然健在，記憶中，張炳祥當時年紀太小，沒有來香港。張炳森、張炳林和張炳發都有習武，以張炳發最能打，曾在荃灣一人打十幾人，動作非常快，後人能否練到便不清楚了。

　　正式的白眉有四套拳：直步、九步推、十八摩橋和猛虎出林，另外，張師公自創了四門八卦。白眉的拳以前較硬朗，但經師兄研究後，認為要軟化，用勁不用力。師兄說學師公發勁，使力成勁。我師傅的手法也很厲害，曾有師兄學過其他派別的功夫（當時拜師學藝，有先試招才拜師的不成文規矩），說我們不夠他打，師傅便親自動手，一鎖手，一拋，再雙橋從腋下便把他抬起了，那位師兄佩服得五體投地，說見那麼多師傅，從未見過那麼勁的；他跟我的身形差不多。還有一次，有個徒弟說他的頸可給人用柴扑，但師傅不相信，指柴是死物，但人是生的，於是便一鎖下去，那人馬上暈倒，嚇得師傅臉也發青。師傅本人怕事，不會出去混，本身也

是香主，1956 年暴動時曾被人抓去坐了半年牢，出來後才跟我們說。他也創了五形拳、虎步摩橋，招式簡單但非常毒辣。

現在我們教拳相比以前有些變化。郭師傅教我們時，打直步要急速，現在反而要養氣。這個變化是由一位叫洪明的師兄在學了直步後總結出來的心得。他認為練功不用急，否則會扯傷氣門，呼吸也要平均。有三位師兄對我的影響較大，除了洪明，還有陳偉和溫棠。陳偉為人低調，在學習白眉拳之前學過其他功夫，功力也不少。但後來被我師傅收為徒，並成為師傅的得力助手。他在多次比試中勝出後，得罪了不少人，後來為免生事，師傅禁止他再比武，事件才告一段落。溫棠是我另一位啟蒙師兄，他是 70 年代的探長，經常教導我練功要用氣帶勁，這也是白眉派拳藝的一種特色。師傅的兒子郭振猷（現居澳洲）去了拍戲，原本跌打功夫就已很好，之後更學了針灸。聽他說在澳洲因沒有教拳，故疏於練習，也甚少涉及武林界。

我沒有教子女功夫，因為練白眉必須紮馬，萬丈高樓由底起，馬紮不好，成就有限。他們不願意練紮馬，所以沒有教，而子女也不想學。如是別人還可以說，但子女不行，他們做不到要求。其實不學也沒事，只要對身體好，打球也行，總之不要危害社會。

鄧觀華

訪問日期：2015 年 4 月 17 日

訪問地點：馬鞍山

　　我叫鄧觀華，是客家人，1947 年於香港出生，但身份證上寫的出生日期是 1948 年，籍貫寶安。我的祖先二百多年前從惠州來到八鄉橫台山。香港鄧氏與我們也有關係，但我們有自己的祠堂，並會定期回惠州拜山。我曾經從事地盤工作，負責駕駛剷泥機、勾土機。

　　我的武術生涯從 1967 年開始，當時我在柴灣地盤工作，也在那裏寄宿，下班後有空間便與一位同事學功夫。武館位於柴灣邨第八座，師傅是江西竹林寺螳螂的鍾水，跟他學了四、五年功夫。同時，我也在地盤附近用英泥鋪了一塊地，練習客家舞麒麟。幾年後，在 1970 年初，我來到葵涌，並認識了溫而新師兄。當時在沙田穗和苑地盤，其中一位師兄劉俊法跟陳績常（1906-1987）學白眉派，於是我又跟陳福祿上去拜師學武，直至師傅去世為止。後來我當上判頭（工程承包商），一年沒上武館，偶然間重遇溫而新，於是又聚在一起練功，現在有十幾位師兄弟。我現居於橫台山，村長知我懂舞麒麟，便請我一週教一課，我也有教功夫，如行馬與螳螂拂手，但他們沒有興趣學。

　　據我所知，江西竹林寺螳螂的師祖是王道人和李禪師，張耀宗（？-1942）師承李禪師，後黃毓光與黃譚光（？-1996）師承張耀宗，他們是同村兄弟，然後再傳給鍾水。師傅鍾水是廣東惠陽淡水人，師承黃譚光外，也曾跟隨幾位師傅。李春林和王鎮平是我師叔，與師傅是師兄弟。江西竹林寺螳螂的拳套有單樁、雙樁、三箭搖橋、四門拳，還有幾個手法，包括四手、單拂、雙拂；兵器則有棍，名叫五尖棍，分上五尖、下五尖，也有對拆，但我沒興趣，所以學了很少。當時我一下班就去武館，每晚不停練行馬，幾個月後就開拳，同時也學包樁、搓手。

　　在跟陳績常學習時，首先上香拜祖師，然後學習行馬。馬步和螳螂拳的丁字馬相同，螳螂拳先行右腳，白眉則行左腳，然後再練直步拳。奇怪的是，師傅教其他師兄弟都是先教金鋼拳，我和溫而新則先練直步，再教

九步堆、鷹爪黏橋，以及陳師傅自創的虎躍龍潭，最後是十八摩橋和猛虎出林。我沒甚麼興趣學棍法，所以只學了小大欄及八卦棍。近來跟師兄弟練習，才學了幾手棍法、大鈀（耙）、關刀等。

聽說白眉派的源流是由白眉傳廣慧，廣慧傳竺法雲，竺法雲傳師公張禮泉，此前沒有外傳，後來收師公為俗家子弟。及後，只有師公一人把白眉承傳。我沒有見過師公，只見過他的兒子張炳林（1926-2011）、張炳發（1938-1989）及張炳祥。張炳祥居於惠州，我曾見過他表演功夫，黃柏仁跟他有較多接觸。

我認為螳螂拳較易學，但初期非常辛苦，學會用氣後就較為簡單。白眉看起來簡單，但需由硬學到軟，在虎躍龍潭、十八摩橋後就需要柔軟了，然而發勁難度較高。我如有機會希望把兩套功夫併在一起表演，前半部分是螳螂，後半部分是白眉。

溫而新

訪問日期：2015 年 4 月 17 日

訪問地點：馬鞍山

　　我是溫而新，是客家人，1948 年在惠州出生。事實上，爸媽都是香港新界人，但因為我祖父頗為富有，所以他們才回惠州生孩子，到設滿月酒後才回香港。我一直從事建築業，現已退休，並擔任白眉派國術總會[6]會務顧問。

　　我學習武術全因興趣，當時很多建築工人都學功夫，但我不清楚是哪門功夫，學習純粹為了興趣，也沒有想過用來謀生，只當是一種娛樂和運動。1971 年，我在朋友推薦下拜白眉派陳績常（1906-1987）為師。當日聽師傅訓話後就開始行馬，白眉只有二字馬及丁字馬兩種。紮馬先要行馬，所以要練直步，基本功都是行馬。我雖然沒有學習師傅全部功夫，但拳與棍都已齊全。拳方面包括直步、金剛拳、九步推、鷹爪、十八摩橋、虎躍龍騰；棍則包括小中攔、大中攔、五馬歸槽、大陣棍和八卦棍。白眉派原來沒有八卦棍，是師公張禮泉在廣州黃埔軍校當教官教軍人時，吩咐師傅與師伯李世強（1900-1974）教，師傅與師兄看見北方人練楊家槍，就把槍法應用到棍法上，名叫八卦棍。白眉派功夫注重腰，打直拳時背部不能直而要彎，拳打出來便像弓箭。我主要是自己練，沒有對拆。我雖然想傳承功夫，卻沒有收徒弟，這不能苛求。師傅陳績常的武館位於上海街、咸美頓街口，我通常在早上和假日到武館。當時建築業需要早上工作至晚上才下班。在六、七十年代假期很少，每當有假期，我便會找師傅飲早茶然後跟他練功。師傅居於石硤尾，但武館沒有限定練武時限，甚麼時候都可以上去，我在早上飲完茶會一直練至晚上 7 時才回家。

　　白眉派的源流是由白眉道人傳給廣慧，再傳給竺法雲。竺法雲雲遊四海，後來在廣州光孝寺掛單，他有位徒弟叫蓮生，在茶樓沒有同桌子坐，師公張禮泉好奇上前搭話，更親自試手，結果被對方一個羅漢脫袈裟打飛，嘴角更留下傷痕。在蓮生引領下，張禮泉經過幾番波折成功拜竺法雲為師，成為白眉派第四傳俗家弟子。他在學習時非常艱苦，要睡空牀，並

到山上拉竹。我的師傅小時候因父親過身，由舅父帶到廣州讀書。廣州高等法院院長阮炳坤見不少法律界人士都練習直步，於是向舅父查問，才知道是白眉，但當時要拜入張禮泉門下很難，後來在廣州兩大律師及舅父推薦下才成功拜師。當時師公張禮泉與師傅、李世強和李法佗同住，林耀桂（1874-1965）經常找師公上茶樓。據我所知，師公曾經跟四位師傅學武，並將他們的功夫傳承下來，第一位是林石的十字扣打，是流民派及白眉派的功夫，第二位是李家，第三位是林亞俠的鷹瓜黏橋，第四位是竺法雲的白眉。他有沒有改動或如何改動幾門功夫，我就不太清楚了。現在世界各地都有傳承白眉派，內地一些第十二傳的弟子已經出來授徒了。

林振大

訪問日期：2015 年 4 月 17 日

訪問地點：馬鞍山

我名叫林振大，1955 年 5 月 7 日出生，曾經任精神科護士，現已退休。我曾師從白眉派第六代傳人陳績常（1906-1987）。

我從小學三年級開始習武，當時有一位跌打師傅叫曹就，已經八十多歲，與我師傅都是台山人。他在太子大埔道經營跌打館，與我家人非常熟絡。我小時候經常上去玩，他見我非常好動，於是介紹我學功夫。那時是 1967 年，師傅陳績常還沒有開武館，我就在跌打館跟他學習，也獲安排到師叔伯的武館學習。師傅最終在 1968 年，於咸美頓街和上海街交界正式開設武館。

師傅主要教我拳術及兵器，基本拳術有直步、金鋼拳、三門拳；中級拳術有鷹爪黏橋、九步推、十八摩橋；高級則有猛虎出林，但我沒有學。兵器方面，棍有五馬歸槽、小中欄、八卦棍、大中欄、棍拆，另外還有鋤頭、三節鞭、刀、槍、劍、拐、鈀（耙）等。

我當時非常熱愛武術，一星期練習四次。在練習兵器時會有對拆，手的活動包括接手、推手等。師傅會用木椿幫我們練習，椿前像人形，椿的背後有一個竹筒，讓我們練索手，而拉彈簧也可練索手。椿的中間掛上沙包，用以練習橋手、掌法。練拳可以打椿或做拳上壓，練棍則會吊起某些東西，或把東西放在地上，練習準繩度。

我在初期還要上學，通常下午去武館，而晚上人數較多，但武館流動性太大，很多人剛來不久就離開了。師傅開館後一至兩年，我便開始擔任助教，帶師弟行馬。後來師傅去世，武館也在 1987 年關閉。據我所知，師傅早期在內地也有授徒，但在開館前沒有碰見過。師傅為人沉默寡言，外出時總是穿西裝、吸煙斗。他的子女都在美國，我不知道他們有否習武。

黃柏仁

黃柏仁，廣東橫崗客家人，現任元朗十八鄉大旗嶺村村長，曾經是2003-2007年民選區議員。大旗嶺村是一條雜姓客家村，有來自惠州、東莞清溪、寶安觀瀾、深圳龍崗、橫崗、鳳崗等地的客家人。黃柏仁之父本身就來自深圳橫崗墟，戰後沿沙頭角經上水和粉嶺一帶走到元朗大旗嶺定居。所以，元朗大旗嶺村的客家舞麒麟、樂器和教法都是由深圳龍崗一帶傳下來的。

黃柏仁師承李文達（1936-1996），師公為李世強（1900-1974）。1972年，黃柏仁拜李文達為師，當時黃柏仁剛小學畢業。1960年代，李世強在元朗大旗嶺村開設武館，後來曾移居蘇利南一段時間，武館無人經營，於是白眉派宗師張禮泉（1882-1964）派兒子張炳發在大旗嶺教了數個月。1972年，師公李世強的兒子李文達正式接手武館，黃柏仁成為他第一批學員之一。

1994年，黃柏仁開始跟進村務，並協助叔伯打理大旗嶺聯福堂花炮會（於1963年成立）。最初，黃柏仁在聯福堂主要負責教舞麒麟，曾經把功夫丟空一段時間，後來重新跟師叔伯學習及深造。多年來，黃柏仁一直從事客家麒麟文化事業的發展。2003年至2017年間，曾任元朗區體育會委員。另外，除了在社區內推廣及教授麒麟及白眉功夫外，他亦積極組織活動及對外交流，例如定期組團到內地、新加坡、馬來西亞、沙巴、荷蘭等地參加比賽和交流。2007年後，開始全職教客家麒麟及功夫。2015年，客家功夫文化研究會成立，黃柏仁為創會會員及第一屆副主席。

萬子敬

訪問日期：2015 年 5 月 14 日

訪問地點：粉嶺蝴蝶山

　　本人萬子敬是白眉派門下，1941 年 8 月 26 日在香港出生，身份證的出生年份則是 1948 年，因為讀書時把年齡少報了。當年日本人剛攻佔香港，情況非常混亂，沒有出生紙的人會被當作在大陸出生，當時我籍貫廣東省寶安縣。我在中學畢業後便在政府部門當司機，現已退休。

　　在小時候，我的朋友和同學都很喜歡武術。1963 年，我在粉嶺跟張炳發學習白眉派功夫，他也是我第一位師傅，曾囑咐我要耐心學習，別惹是生非。三年後，張炳發搬到九龍城居住，我只見過他一次，因此我又轉拜張禮泉的徒弟陳國華（？-1985）為師，直到他逝世。他在生時曾讓我當過約兩、三年助教，後來師傅年紀老邁，我也協助他到萊洞東村教功夫。我沒有正式開館，但對白眉武術非常有興趣，因此一直保持練習。雖然我也有教孩子功夫，讓他兩歲開始行馬，小學三、四年級學基本拳理，現在我懂的他都學會了，但只有外表，功力欠奉。我現在也沒有授徒。曾經有兩位香港浸會大學的學生請求我教功夫，有一位曾跟我試手，我只輕輕碰他一下，他就飛了出去。其中一位跟我練了幾堂後，因為太辛苦便不來學了。當然這也不能說年輕人不能吃苦，事實上我與師傅和師公也相差甚遠，因為當時我也要工作謀生。

　　起初，有朋友告訴我張禮泉是「東江三虎」之一，故應該跟他的兒子學武，強身健體之餘，又能保護自己。於是我在 1963 年便與朋友們到粉嶺安樂村學武。張炳發在一戶客家人的瓦屋前的空地教導，當時有不少師兄弟學習，後來他們為了謀生，大部分都移民了，很難有機會見到他們。我跟張炳發學了不少東西，練功方面的有行馬、直步拳、九步推、鷹爪黏橋、十字拳等；兵器則有大陣棍、雙刀。由於學十八摩橋時，張炳發只教了我套路，因此我師從陳國華後，便從十八摩橋起學習直至猛虎出林。棍術方面有五行中欄棍，其中分為大、中、小欄，大、中欄棍又有兩個分支，還有鐵尺、左右千字大鈀（耙）。

師傅在教我們前，會要求我們先把功夫演示給他看。當時，我們首先要行馬，有開馬，轉左轉右，差不多梅花形（四個方向）地走，然後是直步馬、左右馬。當馬步站穩後，才開始直步拳的基本拳法。基本拳法有捶和標指。標指時要吐氣，沉膊，擺出吞吐浮沉的身形角度，基本的直步拳每天都要練。學習行馬的時間因人而異，領悟力強的需時兩個月，領悟力弱的則需時較久。不過，最低限度要做到馬步穩，走動時不會摔倒，要落地生根。退步時吞吐浮沉，如行雲流水。落地生根不是那麼容易做到，需要相當時間訓練。腳眼、小腿，還有膝蓋的「鎖力」，也就是抽緊的力，再到大腿的收緊力、胯下的鉗力、丹田的力，不是一朝一夕能做得到。如果每天堅持練習，大概要一年後才教拳和兵器。所謂「拳為宗，棍為師，大耙關刀為父母」，當師傅認為你到達某一程度，便自然會教你。教五行棍時，我們還要發毒誓，因為棍的殺傷力太大。所以學棍也是比較後期的事。

練習時，基本功非常重要。運氣練功尤其關鍵，沒有氣就沒辦法練功。我們在早上養足精神才開始練功，包括內功和外功，而我會先喝三碗水以排掉體內剩餘的廢物，然後才練功一小時，期間沒有間斷，也不休息。我首先練壁虎功，比較辛苦，要爬上牆壁練功。以前的屋是磚屋，比較粗糙，可以讓人爬上去。還有功法、身形、角度等，包括吞腰、吐氣、垂膊、拔背、咬牙、切勁都帶有不少口訣，如「含胸拔背，吞吐浮沉」需要苦練。我們也有打坐，但不是達摩式的打坐，而是站着活動，這在言語上很難形容。例如我運氣時，吸口氣後可在多少分多少秒內把練功的吞吐浮沉一口氣做完，人又不會感覺疲累，仍有餘力。此外，我也會使用重兵器，如重棍，表演是用七尺，練功則用八尺。師傅也會教我們埋身、搓手練體能、打沙包等，武館裏有像人的椿柱，有頭、頸、軀幹、大腿，都是用鐵造的，只要用力打，就會練到一定的功力。拳套亦是基本功，從直步、九步推練出來，兩者皆屬慢動作，可以練出功力。

據我所知，我們用的是五行中欄棍，特別在表演時，經常用得着。五行中欄棍是李炳義師傅傳來的，五行中欄棍還分大小。師傅曾經說過，可以救自己一命或救別人一命，所以不可以胡亂傷人。武術界有話「文能安邦，武可振國」，所以一定要苦練。直步、九步推、十八摩橋和猛虎出林

都是本門具代表性的技術，所有功力都從那裏練出來。

　　我的師公張禮泉是惠州人，他小時候跟村裏的人學功夫，包括林家教和李家拳。他手臂的皮膚像鐵一般，撕不下來，可說已練成銅皮鐵骨，即使拿鉗子去拔也拔不動。後來，他在廣州偶然遇見蓮生和尚。飲茶的時候，滿清旗人都躲開他，不和他一起坐，張禮泉覺得奇怪，因此一直追查這個小和尚，得知他還有一位師傅從四川雲遊四海來到廣州，那人就是竺法雲。竺法雲不允許小和尚到處宣揚他的事跡。張禮泉後來得知竺法雲原來很喜歡吃雞蛋，於是就向他送上雞蛋，初時竺法雲不接受，後來張禮泉請求了很久，竺法雲説：「那好吧，但我是到處去的，你能跟得住我嗎？」張禮泉説沒問題：「我不管家裏了，我跟你到處去，你去哪我跟到哪。」張禮泉學了很多年，天天苦練，學成後回來一直教功夫。他1949年來到香港，曾有一段時間在新界北區居住，我的師傅陳國華當時來香港後就跟他學武。我曾經在粉嶺見過張禮泉，但他不會教小孩子。我們這些小孩子也沒有與他談話。

　　師傅陳國華是台山人，本來做生意，在台山時已想追隨師公，後來拜入門下，在香港一直跟隨張禮泉宗師學藝。我曾經看過他的拜師帖，是由師公親筆簽字的，後來我幫他拿去過膠。他跟隨師公20年，學習很勤快，這樣師公才給他簽名，讓他出來教學，這種情況以前叫「入室弟子」。師傅苦練師公最精銳的功夫，並記在腦海裏。師傅授武很有心得，會按照等級劃分，你學到哪裏他便教到哪裏。如果你的功力還沒有達到某個程度，他不會教你這個程度的拳套和兵器。師傅位於上水新成路3樓的武館至今仍存在，雖然油灰掉了，但還能隱約看見名字。

　　現在教功夫要領牌照，也要遵守地方法律。可是教功夫沒法維持生計，還不如去爬山、喝茶。我現在心態都平淡了。但據我所知，全世界不少地方，如美國、英國、德國、荷蘭、比利時等地都有白眉派流傳。我希望年輕的白眉傳人能團結一起，把這個派系發揚光大。

馬法興

訪問日期：2015 年 11 月 24 日
訪問地點：黃大仙鳴鳳街鳳凰大樓 3 字樓 J 座

　　我是馬永興，神功名號叫馬法興，因為學神功一定要改法名。我在 1953 年 11 月 30 日在香港出生，潮州潮陽縣人。

　　我小時候體弱多病，居住的環境又複雜，所以決心學武。剛好柔道班就在我家附近，我大約在十四、五歲時開始學柔道，當時在社區中心跟一位鍾月石師傅學習，中心的名字叫「聖博德柔道中心」。後來，我幫他在尖沙嘴街坊福利會開辦第一間柔道中心。因為師傅比較忙，通常他只會教第一節，後面則由我和師兄來教。當學習柔道至高深程度，就像中國的擒拿手，不用穿上衣，地下也不鋪柔道蓆，像摔跤一樣，我們練鎖關節、鎖脈門，或者借力打力。那時我學了一段很長的時間，先練手指的力量，方法是用手夾着蓆子，一張蓆子就已很重了，我們要夾兩張，要伸直手夾，可以練到臂力和手指力，這樣在扣別人時才會有力將他摔過去；還可以鎖關節，如果鎖住對手關節時手指沒有力，對手很快就可以脫身，相反如果手指有力，一鎖關節位，對手就喪失攻擊能力了。我們還會用柔道袍包着電燈柱，越用力扯，撞擊力便越大，這樣是要練怎樣把對方摔倒。當你連燈柱都能微微扯動時，摔人就變得簡單了。扯動時要用腰馬的力度，但是腰部、骨骼容易受傷，練習時必須小心，年輕人當然不怕，年紀大了問題就會出現。如果練功時按着正確方法，受傷的機會就低一些，但如果超出正常範圍，就容易受傷了。我不幸曾在比賽中弄傷腳，脫了臼，不能參加亞運選拔賽。當時我每星期練習三次，由 7 時至 9 時，共學了三、四年，最初有十多人，後來就減少了，直至我考到黑帶。考黑帶時必須有三位以上的日本道館師傅在場，我師傅邀請了我師公到場，由他來主禮和簽發證書。我考了黑帶以後，就專心幫師傅教柔道直至 1973 年。那時找工作很困難，我只能在晚上去教。

　　幾年後，我在偶然機會下跟隨嚴尚武（1882-1971）學北少林功夫。他拜顧汝章為師，之後從廣州來到香港，在佐敦道開設武館。關於北少林功夫的套路，因為相隔時間太久，我的印象非常模糊。這門功夫有很多兵

器，如刀、槍、劍、戟，十八般兵器也有，但我當時年紀尚小，故只學了拳套。我當時也是一星期練三次，主要練習套路。顧汝章的鐵砂掌很有名，我也試過練習個多月，但非常難受，雙手痛得不得了，第二天根本幹不了活。師傅於是叫我停止練習，他說除非不幹活專心練習，否則鐵砂掌無法練成，我後來也放棄了。當年師傅已經 80 歲，但仍然會親身示範，如大的動作像飛踢就會做個樣子，我們再模仿，並讓他糾正姿勢。老一輩的師傅通常會要求學生拜師，我們需要三跪九叩，當時每月學費不超過 50 元。武館的名字我已忘記了，只記得寫上「嚴尚武教授北少林」，武館裏有神位、有塊招牌、有兵器架，兵器架裏掛着十八般武器：棍、刀、大關刀、戟等。武館位處天台，搭了棚子，地方有好幾百平方呎。北派功夫的跳躍動作很多，尤其練棍和關刀時，屋頂必須有十尺高，而地方也一定要有足夠寬度。後來，師傅年紀漸大，我希望繼續留在武館跟師兄學習，卻與他們合不來，之後也沒有再去了。

1973 年，學神功的師兄弟又介紹我去跟白眉派的陳績常（1906-1987）學功夫。他們大夥都是台山人。當時武館有神樓、神位，我們要下跪、上香、下拜，算是入門儀式。我一般中午上去練功，因為晚上人太多，地方又不大，阻礙練習。因此，我認識的師兄弟比較少，後來才認識林振大。陳師傅的武館用上了「白眉派陳績常」幾個字，還有「勵泉」二字。他教了我金剛拳和直步拳兩套拳，我也曾練習九步推。在兵器方面，我曾學習李家棍、青龍偃月刀、耙、棍等。師傅當年先教行馬、如何吞吐浮沉、鬆身上步、怎樣沉馬、腰馬怎樣配合等，然後才教金剛拳。我練基本功時，會一起練習丁字馬、二字馬，這些比較容易練。不過，如果練不好直步拳，練九步推便會連站也站不穩，也不能配合手腳、身形和步法。所以，我們到了今天也要經常操練直步拳，因為如果直步拳練得好，便可練好吞吐浮沉，日後才能練習九步推、十八摩橋、六勁齊發等拳法，而且必須下苦功。我由於曾得神功師傅指導，所以很快學會三門拳、鷹爪十字扣等，只是手門稍有不同。有時候在我們打沙包時，師傅會說：「拳頭已經夠重了，不用再打了。」我們武館的沙包是貼在牆上的，也有些是吊起來的，以供練習插手和手指力量。

在練習時，我們主要練怎樣去扣。方法是：找一張高腳木凳，要有些

重量那種，大約幾斤重吧，先紮馬步，可選丁八馬或丁字馬，悉隨尊便。手指扣着木凳，手臂伸直，就這樣練手指力量。手指扣着木凳時，手伸直以練定力，不過提着時的感覺不止幾斤重。就這樣自己紮馬步，吞吐浮沉，虎背龍腰，打拳時力量才能到達指尖。師傅教我們不要用拳頭打沙包，而要用手指插沙包，以練手指勁力。我們主要練手指和腰馬的力量，練拳、插指、標指，要打開虎口扣手。如果手到了才打開虎口，僅僅慢了千分之一秒便會輸。如果打開虎口，一到就變，蓋手衝捶，然後一變虎爪，對方就不能跑掉了。對方要是扣我的手，我就穿摩手上。如果虎爪扣下去沒扣到，對方逃走，不扣我手、不反擊，那就把虎爪變標指，再上半步馬插過去。這要看自己的反應有多快。與師兄弟對練時，主要有對拆和黐手，有點像太極黐手那樣發力。但它和詠春卻不完全相同，詠春會練怎樣綁手，但我們只會練怎樣搓手、扣手和穿摩上橋。

　　當時我先學金剛拳，也即是基本功，然後師傅會教怎樣紮馬、走馬步、丁字轉二字、二字轉丁字等。之後就是走馬，即怎樣吞吐浮沉，鬆身上步，把氣吸到丹田，再鬆身上步，接着才學金剛拳的套路。學完金剛拳後並不是馬上就學直步拳，還要視初學者的資質，如果師傅認為達到水平就會教直步拳、三門八卦，再教他自創的虎躍龍騰。因為只要直步拳練得好，學虎躍龍騰的纏絲倒手時，會比較容易上手。然後，我們會再學九步推和鷹爪黐橋。在催馬上步時，如果索馬做得不好就會容易受傷。索馬是指人站在那裏，一隻腳挪過來，另外一隻腳要怎樣走。方法是一隻腳提起腳跟，快到位時，另一隻腳就要提起腳跟走，這樣上下才方便。用腳尖走和用腳跟走不一樣，用腳跟走容易摔倒，但用腳尖走時，腳跟微微離開地板數寸，別人是看不見的。當一隻腳併過來，另一隻腳就立刻移動，落地時腳跟微微離地，要令腳跟不拖到地上才能靈活，而稍微踮着腳尖來走則馬步才能快且靈活。師傅如果不說明這些竅門，學的人一輩子都不知道他在幹甚麼，只能看到他啪一下、再啪一下走得飛快。如催馬上步等都是比較深奧的內容。

　　學棍時就會學三個基本動作，即怎樣槍棍、殺棍和挑棍。挑棍時手臂要伸直，像潑水一樣，手不能彎，定住棍子，挑上去便到喉嚨。棍殺低後隨手就上，不是說回來後再上。一殺下，棍子就挑上去，用半個馬步上

去，擊中有可能弄出戈卸。向來學功夫要有自己的思維，所以師傅教完之後我回去想，他為甚麼要我們這樣做？計算一下角度後，原來一捅上去，不是中胸口就是中咽喉，不死也重傷，對方喪失了戰鬥力，想逃也逃不掉。還手打棍又不同，打完後不是挑上來就是撥，一打下去就要殺，殺下去轉身時，棍子一掃，手想不掉也不行。被打掉之後對方一定往後逃走，他一逃走我就用棍槍他。這是我對三種基本功的個人理解。只要熟練這三種基本功，學棍就很容易上手了。

當年我不過 20 出頭，沒甚麼社會經驗，不會抽煙、不會喝酒，練完功夫就回家。師傅說話時我們會靜聽，但那些會抽煙和喝酒的師兄弟卻更容易親近他。如果他心情好，又認為你真心想學功夫，他便會主動指點手法和竅門。我由於工作關係，學白眉只能間斷地學，後來因為當全職神功師傅，便沒有回武館了，與師兄弟也很少聯繫。現在我有空時會練習，見到孫子喜歡便會教他。

白眉派共有四套基本套拳，第一套叫直步拳，是最基本的功。師公張禮泉（1882-1964）曾留下一副對聯，寫上「若要入門尋此技，先要直步下功夫」以教誨後輩。第二套叫九步推，第三套叫十八摩橋，最後一套叫猛虎出林。師公張禮泉曾學過很多派系功夫，包括流民派、龍形摩橋的拳，還有鷹爪黏橋，以及鷹爪十字扣打拳、三門八卦、三門拳等。在兵器方面，有幾套棍法，白眉學的是李家棍，乃由宋朝的趙匡胤傳下來，輾轉傳予李姓的師傅。李家棍有幾套棍法，最有名是五行大中欄和五行小中欄；也有一套叫大陣棍，是流民教棍法；還有師傅自創的一套八卦棍。當時，師公張禮泉在黃埔軍校當總教練，師傅在民國時期幫忙教武，每天早上練功時也看到有個北方人練習楊家槍法。後來二人溝通後，就用楊家槍法編制出一套八卦棍法，之後傳了給我們。白眉派裏有青龍偃月刀、東江瑤家左右大鈀等兵器，後者後來傳到火地，現在很多人都稱它為「火地大鈀」，全稱東江瑤家左右千字大鈀。此外，還有回環雙拐、單刀、柳葉雙刀、飛鳳雙刀等。在流民教裏，陳續常的套路還是比較多的，有所謂「地煞拳」，以及我剛才提過的很多套拳法和棍法，全都是白眉派功夫。師傅還自創了兩套拳，一套叫虎躍龍騰，一套叫金剛拳，後者又稱為「小十字」。

其中，三門拳、三門八卦、四門拳及鷹爪十字扣打拳都是流民教的

拳。鷹爪黏橋其實是龍形的龍形摩橋，只是高馬和低馬的區別。龍形摩橋是由龍形宗師林耀桂傳承下來的，他跟海豐師學龍形摩橋，但以前不是叫龍形摩橋，本來由祖師林合傳承下來，後期因為見功夫像條活躍的龍，便改名為龍形摩橋。兵器還有單刀、飛鳳雙刀、回環雙拐、柳葉雙刀、纓槍、三德和尚的雙頭棍等。

　　白眉派的四套拳都很具代表性。現時外面的直步拳和我們有點不一樣，正統直步拳的老一套方法是要抽一下再打，師傅認為抽一下沒甚麼意思，於是便改了，直接吞吐浮沉、標指、插拳，這樣比較容易練習。若要有效果，就要配合腰馬。像我們年紀這麼大的人練習比較辛苦，因為骨頭始終比較脆弱。小孩子從 11、12 歲開始練基本功，練兩、三年，最初練直步拳，之後練九步推、十八摩橋、猛虎出林，四套拳的拳法都不一樣。

　　據我所知，白眉的源流在清朝，少林五祖中排行第二的白眉祖師（小說《萬年青》裏的人物）傳廣慧禪師，廣慧禪師再傳竺法雲禪師。竺法雲雲遊四海，到了廣州光孝寺掛單，收了一位叫蓮生的徒弟。那時，張禮泉已學了不少派系的功夫，到處踢館和別人比試。某次他在酒樓遇見蓮生，大家聊得眉飛色舞。張禮泉年少氣盛，主動挑戰蓮生，但一出手就被蓮生的索手牽引住，摔到地上，頭破血流。他表示心服口服，並希望可以跟蓮生學功夫，蓮生便引薦他去光孝寺找竺法雲。竺法雲一開始拒絕，但張禮泉跪在門外超過一天一夜，終於感動竺法雲。張禮泉入門時，要睡一張沒牀板而只有外框的牀，通過這種方式練內力。他花了很多時間才練成，一開始完全沒法入睡，練了很久才能睡兩、三小時，後來終於練成。在這種情況下，他要憋住那股力量，把自己的筋骨都憋在一個位置，這樣就能練出內力。白眉派功夫是內家拳，講究內力，所以有「吞吐浮沉，六勁齊發」這句說話。張禮泉大約練了四年，都是練習那四套拳。聽說他在準備離開時，竺法雲還說要教他輕功。張禮泉下山離開光孝寺，一直輾轉幾十年，白眉派功夫就這樣流傳下去。白眉派主要有直步拳、九步推、十八摩橋及猛虎出林這四套拳，都是內家拳。直步拳是基本功，拳法雖然簡單，一插一拳，一插一拳，鬆身上步，上馬，一插一拳，但裏面包含了很重要的腰馬及吞吐的內勁。

　　師公張禮泉下山後，繼續到處踢館。柔功門的夏漢雄（1897-1962）當

時在武術界非常有名，他的武館門口有兩個石鎖，一個石鎖重過百斤。夏漢雄曾揚言誰能拿起一個石鎖就拜他為師。張禮泉跟他說：「拿起石鎖就沒力氣了，打敗你成不？」夏漢雄說：「你要是贏了，我更加要拜你為師。」傳聞夏漢雄一動手，便被張禮泉扣住手肘，動不了。我們經常要練指力就是這個原因。張禮泉還有一段在北少林和顧汝章交手的事跡，我的師傅當時也在現場。當時雙方在爭奪「七省拳王」這個稱號，師傅看見顧汝章在運氣，因為使出鐵砂掌必須先運一下氣。師公發覺不對勁，心想如果讓他把氣運出來，情況就非常危險。因為以對方的手力，被碰到都很糟糕。於是師公一個標馬上去，一擒住他的手便用鳳眼捶對準他的喉嚨，說：「顧師傅你別動，一動你就沒命。」顧汝章真的不敢動，因為拳已經頂着他的喉嚨了。他沒想到師公出手那麼快。顧汝章比武後第二天就離開廣東回到北方。此外，還有一位叫曾惠博（1906-1958）的越南華僑，他練蔡李佛，功夫非常厲害。聽師傅說，張禮泉和這麼多人比試過，都未曾如此緊張，這次比試真有一點壓力。最後曾惠博還是被張禮泉打敗，並拜入其門下學了四套拳。後來，曾惠博回到越南，現在於越南打着「南強白眉派」旗號的人，就是曾惠博的徒孫。

當時，張禮泉在江門四邑、新會和台山一帶很有名，在那裏收服了很多人，但他始終是外地人，很多人還是不服氣。某次張禮泉被羣起圍攻，他當場打死了一個人，便馬上逃跑，被追到梁少泉家附近。梁少泉看到這麼多人追着張禮泉，就把他藏起來。梁少泉說：「這麼多人追着你來打，只能走。他們又不是一、兩個人，有十幾二十人，而且每個也有功底，也不是赤手空拳，刀槍棍棒都齊全。如果被六、七個人圍着，捅一刀問題就大了。」當時，梁少泉用竹簍之類的東西把張禮泉蓋起，待那羣人走後才把他放出來。張禮泉於是就傳授梁少泉白眉派功夫，還收他做義弟，他說：「我叫張禮泉，你就改名叫少泉吧，姓就不用改了。」梁少泉有個子孫叫梁榮健，也是我們同輩師兄弟，他也跟我師傅陳績常學武。

張禮泉有很多徒弟，但掛名者多，真正的很少。張禮泉來到香港後，在新界上水蕉徑安頓下來，那邊有他的徒弟，並成立了一個「羅華同學會」。羅華是梅縣人，也曾跟張禮泉學武。其實很多徒弟都是排名拜師張禮泉，在廣州那批由他親自教，在香港的那批實際上由張禮泉的三位兒

子：張炳森（1923-1968）、張炳林（1926-2011）和張炳發（1938-1989）來教。國共內戰時，張禮泉和師傅分開逃走，師傅甚麼都沒拿，只拿了藥箱，當中有很多救命的跌打藥，以前也叫「金創藥」。據聞李琪昌、李法陀和李世強的李家棍從不外傳別人，某次李法陀因為走私和別人爭執，被人開槍打中大腿。他知道師傅拿了師公的藥箱，於是便去台山廣海找師傅。師傅給他敷了兩天藥，然後把彈頭吸了出來。以前的跌打藥很厲害，刀傷藥也很厲害，但現在很多都失傳了。李法陀再敷幾天藥基本都能走了，他感激我師傅，便教了他李家棍。李世強和李琪昌曾極力反對，因為師傅不姓李也不是客家人，而且李法陀學了十年才學了十下棍，賣了三分田才學到這手棍。我無從得知三位師伯如何學到這手棍，但據說李家棍是宋朝的趙匡胤傳下來，特色是用三隻手指握棍，兩隻手指頂着棍尾，變化空間大，十分靈活。練李家棍有三個基本功，包括：槍、殺、挑。「覆水上高田」就是指這棍怎麼挑。當年他們練這三個基本棍法的時候，會放一個鐵環在那裏，要把棍穿過那個鐵環才能槍中對方。棍法裏還有一套叫五馬歸槽。

陳績常到香港後還是跟着張禮泉，沒有自己開武館。某次，張禮泉去深水埗黃金戲院看早場，師傅去找他，那時大約 10 點多。師公問師傅去哪裏，師傅說只是來找他而已。師公說去看早場，師傅就說不打擾他，轉身就想走。師公想了想，便讓師傅跟他上天台，說：「我知道你學了猛虎出林，也知道誰教你，你打出來吧。」於是師傅便打了這四套拳給師公看。從此，師公便把師傅當作親兒子那樣教，更把白眉的精髓、變化、步法和心法都一一傳給師傅。後來師傅說，沒想到我跟他 40 年，到現在才學到真正的白眉，那些由張禮泉親自教的套路，我們現在只學到其表面。

我也曾跟金彤的師弟學習六合八法。六合八法有點像太極拳，以柔為主，但內力比太極增長得快。那時候有位師兄對我非常好，我進精武體育會學六合八法的第一天，他便一手一腳教我，每天更和我推掌、黏手，教我掌法和套路。六合八法其實沒有很多掌法，我只學了很長的一套，好像是武當那種掌法：畫個圓，然後重複畫一次，很多套路都是這樣子，重複性很強。我已經不記得正式的掌法了，只學到怎樣用內力攻擊對方。我學柔道時，師兄整個人站在那裏，隨便我扯着衣領，就是拉他不動，但他

只輕輕在我腰上一按，我便整個人跪了下去，用不上力。他不是用力拍下去，他可能用了內力，只是輕輕一按，我整個人就發軟用不上力。他確實不是用力打下去的，我已試過幾次。六合八法所用的方法就是這樣，我以上稍微解釋一下。現在想起來印象太模糊了，因為那時候年紀實在太小，整天都見不到師傅，心裏也不舒服。我很尊重大師兄，因為他很疼我，但是見不到師傅就好像沒甚麼意思。每次師傅來到只是看一看就走，你喊他「師傅」，他只是「哦」的回應一聲，說句「用心學」後就走了。

大約三、四年前，我偶然在酒席上碰見白眉派的師兄弟，大家都很高興，說要多些出來聚聚。我們這幫老人家都 60、70 歲了，現在約定每月聚兩次，在早上一起練功，而我也重新操練以前學過的套路，他們就從旁提點。我希望能夠將白眉派拳術發揚光大。現在我們主要不是教徒弟，因為已很少年輕人學，我們只希望多些人認識白眉派功夫。

5. 游民教

戴苑欽

訪問日期：2015 年 3 月 12 日
訪問地點：大埔廣福道

我是戴苑欽，8、9 歲時已開始學武，一直學習至高中，花名叫「師傅仔」。我的師傅是劉火明，派系是游民派，以前在土瓜灣學武。

游民派與流民派屬於兩個派別，聽師傅說，游民派出自江西竹林寺。我們屬於龍虎山，真正名字是龍虎山竹林寺。游民派主要功法是吊勁，偏向內家功夫。我認為以下三家功夫相差無幾：一是東江螳螂，二是白眉；進攻分上中欄及下中欄，而我感覺第三家游民派是正中欄，主攻中間位置。螳螂是屬於上中欄，因為它很多時候會攻擊身體較上方位置，白眉則攻擊身體較下方位置。師傅曾經留下一副對聯，寫上：「世間武藝同基德，源流支派各深淵」。

師傅有位徒弟叫黃世權。另外，大師兄葉富坤 1973 年移居巴西，並在當地開武館，1980 年回來進修，逗留了 8 個月，並跟師傅學習醫術。師傅認為他在外地自立門戶，有點成就。他雖然較我年長 20 年，但與我相處非常融洽。我是師傅最得意的門生，也是他的義子，他也特別疼我，因為我的性格比較好動，愛生事，經常跟別人切磋，強出頭。現在我們師兄弟已很少相聚，而自我成家立室後，大家已各有發展。師傅仙遊後，我積極發展為承建商，而本門武館就沒有再經營了，但我仍然跟師傅的兒子有聯絡。1990 年代中期我們還保持聯絡，只要師傅找我，我就會到土瓜灣探望他，後來師傅跟女兒一起搬家，我們便失去聯繫。現在陳瑞強師兄也開武館，他曾經在大埔經營藥材店，如果他仍健在，應該八十多歲了。

我的家族與朱家教有點關係，朱冠華的棍法就是我的舅公林風香教的，叫「五尖棍」。舅公的功夫屬於朱家教，他曾跟朱貴學藝，也會打劉家拳。

6. 青龍潭客家洪拳

呂學強

訪問日期：2016 年 6 月 6 日

訪問地點：筲箕灣道 200 號 2 樓農業工商聯會

我是呂學強，1962 年 2 月 27 日出生，小時候居於筲箕灣南安坊村木屋區。

當時南安坊村有很多客家人。50 年代農業互助社成立，後來 1978 年從山頂搬到筲箕灣，購入會址作為會所。農業工商聯會也跟筲箕灣福利會聯絡，也與長洲、坪洲和赤柱各界社團有聯繫，關係已維持了四十多年。

8 歲那年，父親帶我往南安坊村拜盧春師傅（？-1975）為師，學習青龍潭客家洪拳。南安坊村每年四月初八都會由村長帶領，從山上到山下舞動麒麟和巡遊，在筲箕灣東大街譚公寶誕賀誕，祝村民闔家平安，身體健康。我們的拳術非常古老，但講究實際，多以直拳為主；出拳要發聲、震腿，同步出拳，肩膀保持不動，大致用丹田氣來打。震腿有助拳的力量爆發。我們的拳法很注重連續打的位置，需要加上發聲、震腿，而最重要是肩膀不能動。拳法的特色是三角馬，後腳要屈曲 45 度。以往我們要在田裏全天候學習，除了下田、紮馬、插秧、耕田及種菜外，還要穿鐵屐練習功夫。師傅在戰亂時期，帶領五位師兄弟先到達長洲、坪洲和赤柱，最後在筲箕灣南安坊村教拳。我們現在練習拳術雖然沒那麼辛苦，但仍會保留傳統，主要練習三角馬、橋手、棍術、對樁及舞麒麟。師傅臨終前，把最重要的麒麟會師行禮傳、開光方法傳給他的兄長，視他為傳人。這些都不會外傳給其他人。

我從 8 歲開始習武直至現在，現時由於需要持有各種證書，所以我會參加武術會，考取教練牌，和在中國國術龍獅總會考取裁判牌，並學習新穎功夫，迎合現代教法，將我們的拳術帶到社區及學校。我在 18、19 歲時，也曾跟鳳派的鄺健強師傅學習硬氣功、筷子功、飛筷子和碎筷子。郭師傅是一名孤兒，曾在廟宇跟和尚學功夫。他當年曾在電視節目《歡樂今宵》中教沈殿霞踩雞蛋和教周潤發飛筷子。另外，我也曾跟西灣河的陳有

文師傅學習太極，之後練習了十多年，更取得教練資格，而最近也有練習八卦掌及八極拳。我大概在2000年回武館幫兄長（呂學揚）當助教，直至三年前兄長退休，我便出任筲箕灣農業工商聯會的國術主任。這些舊聯會已有式微趨勢，看到每年在譚公誕出獅都不夠人，所以便回來幫忙，找多些人來學。我在2000年開班直至現在，大概教了二、三百人，學生通常是就讀中二、中三年級，但現在只剩下十多個學生。我們現在都不收取學費，唯一條件是要求學生每年四月初八回來幫忙出麒麟。

起初，武館位於筲箕灣南安坊村木屋區的上高一區的室內。當時村內仍有人耕田種菜，地址是六百多號，上去要走大約500級樓梯。村長也是客家人，與長洲、坪洲和赤柱都有來往。他得知盧春師傅功夫厲害，也會舞麒麟，就邀請他來村裏教導。我學武時同期大概有40、50人，所以需要分批練習，我屬於第三、四批。由於晚飯後沒有娛樂，我會在7時左右到館練習，大概練三小時。最初先學直步推，紮三角馬半小時至一小時，約半年後師傅便教第二套拳，即四門走川字步，像走梅花樁那樣打四角，這套拳我足足練了七年。二門則有具特色的蓮花樁、萬字馬，整個人需要彈起，還有掛捶、標馬落蹄。在還沒有武館時，我們會在泥地上練習，而且不許穿鞋。我們踏在地上練震腿、紮馬大概半小時，以往是以一炷香時間來算。當時大多由師兄教導，師傅有空才會來教，主要靠自己練習。如果練習情況好，師傅也會來指導，但他非常嚴格。師傅曾經練習至即使用捶子敲打手指都不會有事。我們練功時，練習至打到牆上，要用逼、轉、套、彈，和用丹田氣，從地上到腳、到腰、到肩膀、到抓底、到手、到腕、到指，一直逼上去，練習至手指肌肉也麻木了。我們沒甚麼口訣，只是練深入功夫時，要由內氣上，即丹田那個氣一直上，然後呼出來，吞、吐、呼、逼、彈。

青龍潭客家洪拳有直頭推、四門、二門、猴子洗面、蛤仔射尿等拳套；女學生則學二門劍，也是拳套。另外，器械方面則有棍術（三門圈、四門戰棍、棍樁）、鐵尺對藤牌、藤牌對柳針、手樁、刀樁等。散手就是對樁。師傅和師兄說，在鄉下學深入一點的功夫時要穿鐵屐和綁沙包，以練輕功和樁法。練內氣時要練體力，例如要練石鎖、抓石頭、抓酒埕、拳頭要打泥牆。60年前房子的牆是泥造，打到手也腫了，之後要用青龍潭客

家洪拳獨門的跌打酒來浸，一直練直到雙手打牆也不會疼、不會腫，而且手指要插到泥牆裏把磚塊拔出來才算達標。穿鐵屐練馬步是基本功，練到一定程度就打沙包，我們會在門牌上吊八個沙包來對練打架，沙包都被打到晃來晃去。以往我們會在武館吊八個沙包練打八門方位功法，每天天還沒亮便開始練習，直至下午 4 時至 5 時。現在功夫多用來表演，雖然練習時間少了，但我們仍然懂得這些方法。

我們練習器械時，通常學對樁、刀樁、棍，再練樁棍、藤牌對柳針、鐵尺對柳針、關刀對柳針、鐵尺。但沒有人練到這個境界，所以師傅沒有教。聽說還有一套百門戰鬥拳，兄長也只知道一點點。我們本門用棍對拆時，手要內扣，手指不能露出棍面，以免被其他兵器削手，而且要練習至棍頭有寸勁，即是棍頭位置要震動才達標。要練習至這個程度必須下苦工，從基本功開始，要單手能把棍拿起來，還要配合。因為我們的拳術至剛至陽，屬剛猛的拳術，聽師傅說，每天到 12 點不能練習，因為那是太陽至剛至猛之時。

要平衡本門至剛的功夫，我們需要練柔，這方面可從舞麒麟入手。我們舞麒麟要打八字和扭動身體，正好能中和我們剛猛的拳術。我們會配合三角馬和麒麟步。練麒麟還需有一道內氣，增強我們內丹田的氣，剛好達到中和，所以是很奇妙的。時至今日，兄長與我都有改動本門功夫，我在外面學了太極、八卦掌這些功夫，以及新派武術，就把本門功夫改動了一點。例如，我注重拉筋，基本功一定要做，如果不時常拉筋，血氣不通，以後很難練到上乘的功夫。

青龍潭客家洪拳的歷史源流比較難說。我們在 8、9 年前曾到惠東青龍潭尋根，可惜當地的湖泊因為經常氾濫已被填平，並改名為青雲村。我們只知道以前青龍潭有幾間武館，師傅就在其中一家武館學武。他學拳時更要擔 15 擔穀，坐船去武館拜師，交學費外，每天還要下田，把功夫融入日常生活。師傅大概在二次大戰時帶着五師兄弟來香港，最初在長洲菜園巷，之後在赤柱的惠興堂和惠善堂，再在筲箕灣教拳。不過，師傅很少提及派系歷史，反而教我們如何練功，以及做人要謙虛，對人要有禮貌。這可能是以往武術界的文化，傳人很少提及自己派系，又或者是以往師傅文化水平不高，很容易發生打鬥。我們的拳都會打在穴位上，師傅的好友

丙幫方泉師傅就專打穴位，他們幫派的醫書更會說明如何解穴和封穴。不過據我考究，青龍潭客家洪拳的拳術可能源於南少林。

7. 李家拳

嚴觀華

訪問日期：2017 年 3 月 8 日
訪問地點：何文田

　　我是嚴觀華，1955 年 3 月 12 日生於惠州，是客家人，現在從事室內裝修工程。當時中國大陸生活艱難，文革時期更找不到工作，我只能靠當水泥散工來維持生計。後來我在 1974 年從惠州走路至塘廈下沙鐵福，再游泳到香港東坪州。我次日去了警局，再由警察用水警船載至元朗。那時我的兄姊早已在香港生活。

　　我的派系是李家拳，師傅是李發（1906-1989）。我在 1969 年經叔父引薦拜李發為師。叔父嚴全練白眉功夫，在惠州稱為佛家，最有名是佛家九下手。[7] 叔父拜楊書為師，而楊書則師承張禮泉（1882-1964）。楊書之後來到香港，改名楊啟名，聽說曾在葵芳開武館。我 14 歲那年在叔父推薦下，與堂哥一起拜李發為師，當時要下跪向師傅奉茶。那時由於政治原因，學功夫是犯法的，我們只能偷偷地學，每晚練習至 10 時，然後在江邊洗澡。初時，師傅會先教我們紮馬，之後是基本功，包括刁手（丟手）、插掌、插拳、走馬步（走四星），再練習四星拳、三門拳，最後才教五尖棍。李家拳注重腰力，其次以側身為主。學武的地方就在師傅家裏的大廳，地方很小，也沒有甚麼輔助工具，我們練習時不能發出任何聲音。練習四星步時，師傅會在地上畫四個圓形，讓大家踏實來練。當時，我與堂哥、師傅的孫子和大師兄嚴景山（1945-2015）一起學習。師兄在我學紮馬時，已在練習三門拳了，而我最終也學了三門拳和五尖棍。學習期間，我們一般會花一星期紮馬，再練插手和插掌。拳跟掌、出手跟收手的力度都要一致。我們練習一段時間後，就會練刁手、擰肩轉腰，再行四星步，然後才開始學三門拳。師兄嚴景山後來融合其他功夫創出了直路拳。

　　李家拳由惠州火地村李義（1744-1828）所創，但師傅沒有多提及，只知道李發曾經進過牛棚，一家被迫回到火地村。他曾經是一位公營醫院跌打醫生，但不知道是甚麼原因，在教功夫時已經失業。由於被官方禁止，

師傅李發很少和武林界的朋友接觸。李家拳的五尖棍有幾句口訣：「頭門三下攻，二門斜插一腰封，扶水上田，盲老鋤田，飛旋趕箭」（客家話）。事實上，師傅說的客家話，我也不是全都聽得懂，只是基本明白。我也聽說師傅有一根鞭，懂得舞火地大鈀（耙），但我沒有親眼看過。李家拳中以擠肩最好用，特別在貼身攻擊時。

雖然師傅居於我家斜對面的街上，但由於生活困難，我只跟他學習了兩年，15歲時就要出來社會工作，與師兄嚴景山一起當水泥工人和打井。他那時一家都下了鄉，偷偷在市內做散工。我來香港後忙於生計，找不到地方，也沒有多餘精力練武，一直覺得非常可惜，也不好意思向別人提起自己曾經學李家拳。現在年紀大了，打算退休後回惠州居住，並借出父親留下的物業，讓師兄弟成立武館傳藝，發揚李家拳。這間武館名為「惠州市李家拳武術館」，在惠州市水東街西苑樓 A 棟 3 樓，由李耀宏師弟打理。我與師兄弟都認為，現在的李家拳跟以往有些分別，特別是馬步改變了。他們都感到無可奈何，因為小孩子覺得紮馬太沉悶，練習不了，為了遷就他們只好改為高馬。以往出手和收手時都要發勁，拉平肘，現在手卻是垂下去的，掌勁也不到位。

我希望李家拳將來能發揚光大。現在小孩子不能吃苦，對他們不能嚴格，校長也要求我們不能教搏擊技巧，只可用功夫來強身健體。另一方面，師兄也加入直路拳，以及羅漢拳，如羅漢曬屍、背劍手等，這些我不太懂。師傅曾經讚師兄是鬼才，他對看過的功夫過目不忘。

（三）其他拳種

莫家拳、劉家拳、汀角棍、五枚拳

1. 莫家拳

黃華安

訪問日期：2017 年 4 月 5 日

訪問地點：粉嶺聯和墟和豐街 8 號和豐閣 1 樓 D 室

　　我是黃華安，是客家人，1950 年 2 月 9 日在河源龍川出生，職業是跌打中醫師。我在 1960 年申請來香港，現在是中國國術總會成員、聯和商會副主席。

　　我在 1968 年開始學武。當時我考進了理工[8]，想學功夫。因為父親曾經練習朱家教功夫，他的朋友於是介紹我去學莫家拳，每月學費 30 元。當時我比較好動，不了解莫家拳是甚麼便去學。那時每天早上 5 時便起牀，否則父親不讓我吃排骨蒸飯，我練習至 6 時多，便坐火車到紅磡上學，至下午 4 時放學後，又走路到旺角山東街的武館做家課。師傅莫彥峰（莫南）一般會在 7 時來到武館，我便練習至 9 時，再坐火車回粉嶺，每天如是。武館位於千多平方呎的唐樓內，內裏有兵器架、有神位，拜華光先師[9]，當時有二十多人一起練習。師傅一開始會教直馬（直勢／拉馬）、基礎馬步，這些要練習三個月以上，每次師傅都會踢我們一腳以檢查馬步是否穩固，有次師傅醉酒曾經錯手把徒弟的腳踢斷。我們練完直馬後就練橫馬，並開始練入門腿法，包括鬼腳、側腳和穿心腳，再練三至四個月，師傅便教花拳，即是 108 點散手，但這是自由組合，各人不同。學兩年拳後就可以練兵器了。雖然我較遲入門，但因為練習勤奮，加上有點天份，因此用最短時間當上了助教。事實上在學習功夫後，還必須自己思考，技法才能提升。1972 年，我在粉嶺開武館，地址在北區警署對面，師傅也不時來指點，至 1975 年搬到石湖新村，1978 年註冊醫館，同年成立了黃華安健身會。不過，當年粉嶺幾乎沒有人認識莫家拳，因為莫家拳一向十分保守，師傅也曾說過不會傳功夫給外姓人。他見我喜歡這門功夫，便教導

我練習，直至我獨立為止。

　　我也教過不少學生，有些已移民海外，直到1989年石湖新村收地後便再沒有公開教拳。我教徒弟非常嚴格，基本上算是幫別人教小孩子，我能把頑皮的人都教好。百行以孝為先，如果不孝，他給我多少錢我也不教。雖然我較少參與武林活動，但每天都會練習，因此技術沒有荒廢。練習莫家拳非常辛苦，練拖馬（直馬）要幾個月，因為基礎必須紮實。我練功的要求較師傅還嚴格，如果只貪圖形式，還不如到公園做運動。學功夫的最低要求是能防身，態度不認真就學不好，因此我仍然要求每種腳法左右各練30次。我維持練功的同時一直與師兄弟保持聯繫，包括莫德裕、莫炳揚、莫德如等人，大家的關係非常好。

　　我的師傅莫彥峰也是偷渡來香港的，曾任陳濟棠（1890-1954）的侍衛。以前學功夫非常刻苦，反觀現在年輕人一學就要開拳，但莫家拳沒有拳套，只有散式，都是由木樁練出來。莫家拳的木樁有橫、有直及腳的部分，同時有施手，只要手一接觸就能起腳踢，當中有十幾種腳法，包括釘腳、掛眉腳、穿心腿、虎眉腳、鬼腳等，一時間記不起所有名字。此外，還有108點散手，拳種全在其中，師傅一般會因材施教。有謂「肥人被彈、瘦人怕打」，師傅教我們打人技巧：兩人對峙時不要進入中門，先打對方最近的位置，如攻擊對方手部，破壞對方的防守。如對方腳尖接近，就踏他的腳。師傅教我們打最脆弱的部位，如手掌背，永遠先攻最近的一點。如近身用肩，衝肩，可以把對方撞到脫臼。我只學了莫家拳，因此就專注研究它的攻防技巧。我認為莫家拳都是樁法。師傅很少跟武林界接觸，只在張永輝出版《武林》時做過專訪。師傅最終在80年代中期去世，當時他已八十多歲。他的姪兒也有練武，現在東莞鳳崗村教功夫。

　　莫家拳有很多手法，包括纏絲手、掌等，腳法有十多種，兵器則有竹葉刀、長棍、齊眉棍、藤牌、東江大鈀和關刀。練習方法包括單枝練腳和練側腳、穿心、後盾。單枝其實是指一根竹，竹筒大如一個人，可以供人隨意練走位，出不同的腳法去踢，練習腳力去掃。打單支非常有趣，一踢下去竹筒便會震動發響，你就知道自己腳力有多強。另一方面，我也會做負重練習，把鉛條紮在腳上以練腳的速度和勁度。莫家腳要量度三點力，

肩、腰、腳為一個三角，所以每天都要勒腰，同時抽肩。莫家拳的三點力是重心，如果掌握不到，功力便有限。開始時要大動作地練，同時勒腰和拉肩。熟習了三點力的功架後，動一動便能很自然地發出腿勁，把力量傳遞出去。我最喜歡穿心腳，當對方衝過來時一定能踢中，拳打來時腳更快，手來踢手，腳來踢腳，俗稱「鋤頭腳」。以前有位熟悉北派功夫的周卓師傅跟我說，大家各練 4 年，功力應比不上南派，但 8 年後北派腿功較南派好，因為南派拳較硬，北派較柔，對身體傷害較少。這位前輩練很多不同功夫，中外周家（以前稱洪頭蔡尾）、吳式太極（鄭天熊的師兄弟）、胡上飛（廣州知名拳師）、崔柱（香港十害）的擒拿手等。

莫家拳由莫言達和莫清嬌傳承下來。莫言達曾跟至善（傳說人物）習武再回鳳崗村。莫清嬌則很窮，他的父親害怕孩子夭折，就幫他改了個女性名字，把他當女孩子養。莫清嬌年少時在家鄉看牛，而有位拳師居於莫言達的村中，於是他經常去看別人練武，自己看牛時就用腳來掃那些綁牛繩的鐵釘，日子有功。某次，大家組織舞麒麟，莫清嬌也參加，舞起來功架十足，出乎大家所料。莫桂蘭（1892-1928）也學莫家拳，所謂「無影腳」就是指穿心腿。她是我師傅的姑輩，懂得穿心腿、勾彈腳等。師傅還留下幾句口訣：「搭橋初步起穿心，左右過門拋腳留，藉此進關三蝶掌」。師傅教我的全是些概念性的東西，如出腳要拉肩發勁，而我就仔細想到有三點力，只要肩、腰、腳成 80 度踢出去就很有勁了。

我的峨眉跌打則學自莫賢纘。他也練莫家拳，師承澳門名醫李鄂。李鄂是當年唯一可到鏡湖醫院的中醫。

2. 劉家拳

成蘇玉

訪問日期：2017 年 3 月 13 日

訪問地點：西貢孟公屋

　　我名叫成蘇玉，1947 年在西貢孟公屋出生，是客家人，職業是司機。

　　我在 1963 年開始習武，當時劉兆光師傅（1904- 約 1980）從深圳布吉坂田來到孟公屋，當時他已經在坂田永勝堂（1840 年成立）擔任功夫教頭十多年。後來他讓出教頭位置，暫居於九龍城龍崗道。孟公屋村長老成心田因為喜歡功夫及舞麒麟，特意邀請劉師傅教導蔡家拳。其後劉師傅搬到村中，寄居於我家，交點伙食費，而我們每月也給他 20 元學費。當時村內沒甚麼娛樂，故每晚都有差不多 30 名村民聚集在祠堂前的空地練習，也因為沒有電力供應，會用大氣燈照明。我大概學習了三年，師傅在第一年過年時已帶我們「出棚」，一方面賺點經費，一方面也讓別人欣賞我們表演，發揚本派功夫。後來，檳榔灣村見我們學有所成，也邀請劉師傅教導，而師傅因為要寄錢回內地，也欣然答應。他於是逢星期一、三、五留在孟公屋，星期二、四、六則往檳榔灣村，但大本營仍設在孟公屋。他開了兩間武館，在馬遊塘回來後再多開一間，本村子弟亦曾到檳榔灣村協助師傅。據我所知，師傅也曾在上洋村授武，最終教導了七個村。1963 年，師傅曾告訴我他已 60 歲，所以他在 1980 年代去世時應該有八十多歲，遺下一個 5 歲的女兒。

　　還記得師傅有句口頭禪：「金木水火土，洪劉蔡李莫」，指的就是他姓劉，傳承劉家拳。師傅到村後，立即成立了成上谷堂麒麟隊，並分批教導學生。我們從基本功開始，用三個月練習紮馬，包括四平馬、前弓後箭、丁字馬、拖馬，然後才開拳。第一套拳是四門五尖，第二套忘記了名稱，第三套是蝴蝶拳，通常由熟練的師兄教師弟。最後才學兵器，大家會整齊排列，學完一套才學另一套，包括棍、關刀、鐵針、鐵尺、大鈀（耙）、長棍、雙刀，還有鐵尺對藤牌、藤牌對鐵針、大刀對藤牌、大刀對板凳、鐵尺對板凳等，共有十多套對拆。我們也會跑步和打沙包。師傅不時會來巡

視，向每個人的馬步踢一踢，看看馬步是否穩固。穩固者可站在前排學新拳，不穩固者則繼續紮馬。學拳大概需幾個月，學兵器則視乎身型，像我這般高大的人會學棍，強壯的人則學關刀。師傅會編排眾人表演的次序，先武術，再兵器，再拳術，再兵器，最後以長棍收樁。

3. 汀角棍

胡炳森

訪問日期：2017 年 3 月 3 日
訪問地點：大埔汀角村

　　我叫胡炳森，1943 年出生，居於大埔汀角村，懂得功夫。我在 1951 年到英國生活，可能是最早移居的一輩。我與英國龍形體育總會曾光超師傅及白眉派的朋友的關係都很好。我 2002 年返回香港，平常在家看報紙、泡茶及寫書法。事實上，我本來沒有計劃回香港，因為田產都送給了弟弟。

　　我的師傅是楊欽，我是去英國後才跟他學武。當時我在倫敦經營餐館，也是英國共和協會（Kung Ho Association，1947 年成立）的負責人，從事華人社團工作，也曾代表英國華僑到訪北京。楊師傅為人帶點高傲，自言沒有人可以接到螳螂手法。我在拜師前，他讓一位學了 6 年的徒弟跟我試手，結果被我打翻。我解釋自己學的功夫很少，但他不相信，我只好坦言曾做過些研究，於是他便教我鐵砂掌、貼手手法，還有單椿、雙椿、三箭搖手、前後五尖棍。不過，他教徒弟時比較懶，只躺在旁邊觀看，也不會教兒子。他的鐵醋酒（江西竹林寺螳螂派承傳）也很厲害，雙手搓完鐵棍，塗一下便不痛了。我們吃完晚飯後，就會在門前空地練功，而且非常注意手位和膀位，因為螳螂拳集中打穴位。

　　當時，英國的白人經常欺負華人，吃飯不付錢，又打破電視機，還稱呼我們為 "Ding Dong Song"（叮噹歌，即來自香港的華人），非常侮辱。去英國前我不知道有這個情況，所以一旦遇上就非常氣憤。某次，有個白人直接衝過來，我就用鳳眼打他手上的穴位，即時解決了衝突。

　　另外，我的父親胡容也曾教我功夫，但我忘記了名稱。他只教我幾下毒蛇棍，較前後五尖棍更厲害。毒蛇棍即十二點棍，也叫汀角棍，先打這邊，一、二、三，搬棍，上一步挑棍，撥棍，轉身殺棍，剛好是十二點。汀角棍從中國內地傳來，但我不清楚詳情，只知道父親曾跟高佬福學習。高佬福是汀角村人，本身姓李。我父親屬於第二代傳人，我則是第三代傳

人。記得學習時非常吃力，練習手法也是苦差。父親的神功也非常好，由
胡法旺承傳下來，可惜我沒怎樣學過。

4. 五枚拳

李浩倫

訪問日期：2017 年 4 月 2 日

訪問地點：大埔林村大菴村妙秀體育會

　　我是李浩倫，1992 年在香港浸會醫院出生，祖籍廣東省廣州從化。我的父親是從化人，母親是大菴村客家人。我也懂得説客家話，現在是投資理財顧問。

　　我學武與母親有關。母親是圍村人，我自小經常回大菴村玩。我由於小時候身體較弱，加上對舞麒麟有興趣，所以 5 歲便開始跟張華煥學習舞麒麟。15 歲時因為想提升舞麒麟技術，於是學習功夫。當時我跟舅舅張華龍和表舅陳戊興練習基本功，如行馬、頓橋等。我最初練功夫時，希望彌補馬步不足，於是與兩位表哥和一位表弟一起練習四平大馬、行馬、頓橋，上一輩的人需要紮馬半年後才能開始練習行馬、頓橋，但我們每次都是 30 分鐘，而且是斷斷續續地練，之後才行馬。馬步要靈活走動，腳步有力，踏地沉實才開始練手法。手法包括頓橋、擘橋、撲，行馬每一步都要做這三個動作。行馬大概需練兩個月，練手法則需要半年才開拳。開拳是姨丈溫觀球教的，開拳的第一套是四門拳，是低馬步；第二套是七星拳，是高馬步。據我所知，身在荷蘭的舅父張華基就學了十多套拳，包括四門、高馬七星、低馬七星、鐵線關門、虎爪、伏虎拳、十八摩橋，但我並非全都知道。兵器方面則有長棍、短棍、雙頭棍、雙刀、大鈀（耙）、戟，當中又有八卦棍及五尖棍等名稱。練功時，我們會先行馬、頓橋、擘橋、打沙包、拳手壓、手抓大石、挾石磨（練橋手力），用鐵棍練棍法、練運氣（幾個動作把力迫到手指）、梅花樁、抽腳及索腳。當中摩橋最具代表性，十八摩橋是套拳，摩橋是手法，功法包括摩、納、回、吐、吞。

　　大約幾年後，我才從家人口中得知這門功夫由外祖父張秀（客家人稱姐公）傳下來，名叫五枚拳。五枚拳來自雲南白鶴山五枚大師[10]，相傳她有五位女徒弟，排第四的妙尼師太把功夫傳給李召基，再傳給張秀。外祖父小時候曾患上軟骨病，剛巧李召基道士雲遊至大菴村，醫好了他的病，

並約定帶他離開學功夫和醫術。李召基又稱李法禪師，或召基師，據說是一名道士，也是客家人。他雲遊四海，背負一把劍，當他戰後回到大菴村時已80歲，但還可以雙腳一跳躍上屋頂（以前為小平房）。他也能用兩根手指把人的皮膚從肩膀扯下，再向上貼回去，又可用松果擲到十尺外的人把他擊倒。他在晚上更會到處劫富濟貧，手刃不少貪官污吏。他最後在沙頭角邊境定居及去世。在文化大革命期間，有位當屠夫的徒弟經常拿豬肉孝敬李召基，結果被人批鬥。他打倒了一批人，但後來民兵出動，他又打倒了四位，可惜身已中槍，終於去世。他當時已九十多歲。

外祖父張秀是註冊中醫師，戰前十多歲時跟召基師回內地，當時他要穿上一對十幾斤重的鐵靴，還要行馬。由於外祖父小時候患軟骨病，要先把手腳打斷，醫治後再練武。回到大陸後，外祖父到過少林寺，當中必須闖過木人巷的機關，還要捧起500斤重的大銅鐘走九個圈才能下山。外祖父第一次打木人巷時曾被機關打暈，但最後仍然通過了。在戰爭時期，擅於術數的召基師指出香港有劫數，故命外祖父先回香港救太姐公（即太祖父）。那時日本軍人進了村，然而外祖父在捧大銅鐘時受過傷，李禪師後來便下山醫治他。外祖父20歲時有一次到屯門見朋友，酒醉後曾一腳把鐵門踢倒。他後來在九龍城當教頭，當時潮州幫與客家幫正在搶地盤。客家人決定抽籤派五人出戰，但潮州幫卻有幾百人，他們均提着鐵鈎，而外祖父只用棍質雨傘迎戰。據我所知，客家幫中有兩人退出，最後包括外祖父在內的三個人靠背站立打退了敵人，其中一位姓葉，另一位則不得而知。外祖父也曾擔任薛覺仙（1904-1956）的保鑣，因為曾有黑人軍人在村中由兄弟打理的舞廳生事，他出手教訓，結果事情鬧大了。

外祖父一直活躍於新界，曾擔任屯門惠青健身院、（朱家螳螂）鄭運國術體育會的國術顧問。外祖父也曾學習神功。師太公曾法能從馬來西亞回來廣東，他是惠州上橫崗大和村客家人，屬茅山觀音真心教，來林村解救一位被鬼迷的人。外祖父聽後，決定親自拜訪，試師傅時以橋手攻向曾法能，但對方手指向地，地面竟然翻動，令外祖父倒下，外祖父於是向他拜師。外祖父在60歲收山（金盆洗手），直至1998年去世，當時大概七十多歲。我們大概在三年前（2014）成立了大菴村妙秀體育會。「妙秀」是外祖父的別名，因為他懂醫術、功夫、神功、風水，擅長醫治奇難雜症，故

大家都稱他「妙秀」，即妙手回春的意思。

我對五枚拳其實認識不深，從影視媒體上接觸到的都是太極、詠春等功夫，因此聽到本門名為五枚拳後感覺挺新鮮。家人曾告訴我五枚拳是「女人拳」，因為南方人個子矮小，女人力氣較弱，五枚拳以走馬、護身、卸力為主，招式也很有女人味道，如護胸口，功法上要求浮沉吞吐。本門有一副對聯，寫上：「起手三盤隨眼變，浮沉吞吐靠身形（心靈）」。當中「三盤」是指上、中、下三路防守，走馬卸身自然要有浮沉吞吐。另外，還有一副對聯，寫上：「拳出精神心變化，棍挑北海化成龍」。我練功夫年資尚淺，目標不是要成為高手，而且日常生活也不容許這樣。我到目前為止在香港找不到同門，而我希望把作為家傳技藝的五枚拳保存下來。我每次練功都會行馬、練體能、重複練習動作，以求把勁力練習達標。即是先有力量，再練習如何發力，再有效利用力量，這就是本門的心法。在舅父的那一代，已開始用較現代的方法解釋，讓我們知道如何練習才能更有效果及更快捷，如丹田氣勁就是血液中血小板運氧的過程，如掌握到方法便能有效燃燒能量。

我的功夫和神功主要學自張華龍。外祖父的五個兒子教甚麼我就學甚麼。身在美國的大舅父張華森也有教我功夫。另一位姨丈溫觀球（林村客家人）也曾跟外祖父練功夫，現居於英國。展望將來，我希望把五枚拳發揚光大，另外也希望能找到同門，以了解更多本門的歷史及師太公的事跡。

註釋

1 在採訪中李天來亦有說當年劉瑞有 8,000 個徒弟。

2 即香港中國國術龍獅總會。

3 黃東明的祖父原來是惠州盧嵐人，原名茂昌（1959 年去世），民國時期移居惠州經商，在惠州改名騰芳。他在上落東江沿岸途中時常路過澳貝村。因澳貝村是黃姓村落，經查祖譜發現大家同屬一祖籍。後來，黃騰芳在澳貝村附近買了農田，讓當地人耕種，才正式上燈拜祠堂入籍。 澳貝村是鶴佬村，而非客家村。

4 功夫閣逢星期日下午 2 時半至 4 時半在九龍公園舉行，提供免費節目如武術、瑞獸表演，詳見康樂及文化事務署網頁：https://www.lcsd.gov.hk/parks/kp/other/kung_fu_corner.html。

5 光孝寺全稱報恩光孝禪寺，位於廣州市越秀區光孝路，是廣州市歷史最悠久的寺院建築、廣州市四大叢林之一，也為廣東省佛教協會所在地，有差不多 2,000 年歷史。

6 應為白眉國術總會，於 1937 年成立，後於 1990 年曾易名為「國際白眉國術總會」，於 2002 年再易名為「中國白眉武術總會」，直至 2003 年以「全球白眉武術總會」名稱成立，詳見全球白眉武術總會網頁：http://www.pakmei.org。

7 據惠州武術界的一個說法，「九下手」是「九步推」的別稱，為早期張禮泉採用的名字。

8 1972 年前稱香港工業專門學院，1994 年正名為大學。

9 華光是南方火神，粵劇界人士對於賀華光誕辰均十分重視。相傳華光為南帝，是掌管火的神。

10 名字最早出現於清末武俠小說《聖朝鼎盛萬年青》中，包括五枚大師、至善禪師、馮道德、白眉道人、苗顯。

主要參考書目 (按筆畫序)

一、傳統文獻

[清]曾國藩：《曾文正公全集》(北京：中國華僑出版公司，2011 年)。

[清]管一清：《增城縣志 (乾隆)》，《故宮珍本叢刊》，第 166 冊，(海口：
　　海南出版社，2001 年)。

二、近人研究 (書籍)

王廣西：《功夫──中國武術文化》(臺北：雲龍出版社，2002 年)。

吉元昭治：《台灣寺廟藥籤研究》(臺北：武陵出版有限公司，1990 年)。

任繼愈主編：《中國道教史》(上海：上海人民文學出版社，1990 年)。

李剛：《鶴拳述真》(臺北：逸文武術文化有限公司，2011 年)。

肖自力：《陳濟棠》(廣州：廣東人民出版社，2006 年)。

孟乃昌：《道教與中國醫藥學》(北京：燕山出版社，1993 年)。

于芳：《舞動的瑞麟：廣東麒麟舞》(哈爾濱：黑龍江人民出版社，2010 年)。

林伯源：《中國武術史》(臺北：五洲出版社，2012 年)。

施志明：《本土論俗：新界華人傳統風俗》(中華書局 (香港) 有限公司，
　　2016 年)。

卿希泰主編：《中國道教史》(四川：四川人民出版社，1993 年)。

唐豪：《王宗岳太極拳經‧王宗岳陰符槍譜‧戚繼光拳經》(山西：山西科
　　學技術出版社，2008 年)。

孫祿堂著、孫劍雲編：《孫祿堂武學錄》(北京：人民體育出版社，2000 年)。

秦寶琦：《中國洪門史》(福建：福建人民出版社，2012 年)。

戚繼光：《紀效新書》(北京：中華書局，1991 年)。

戚繼光：《紀效新書》(北京：中國電影出版社，2004 年)。

莊吉發：《清史論叢 (三)》(臺北：文史哲出版社，1997 年)。

湯錦台：《千年客家》(臺北：如果出版社，2014 年)。

劉平：《被遺忘的戰爭：咸豐同治年間廣東土客大械鬥研究》(北京：商務印書館，2003 年)。

劉佐泉：《客家歷史與傳統文化》(開封：河南大學出版社，1991 年)。

劉義章主編：《香港客家》(桂林：廣西師範大學出版社，2005 年)。

劉蜀永：《簡明香港史》(香港：三聯書店 (香港) 有限公司，2002 年)。

廣東省興寧市政協文史資料研究委員會：《興寧文史》，第 20 輯 (興寧：廣東省興寧市政協文史資料研究委員會，1995 年)。

龍景昌、三三、趙式慶：《香港武林》(香港：明報周刊，2014 年)。

鍾文典、溫憲元等主編：《廣東客家》(桂林：廣西師範大學出版社，2011 年)。

羅香林：《中國族譜研究》(香港：香港中國學社，1971 年)。

羅香林：《客家研究導論》(臺北：南天書局，1992 年)。

羅香林：《客家源流考》(北京：中國華僑出版公司，1989 年)。

羅爾綱：《太平天國史叢考》(北京：生活·讀書·新知三聯書店，1981 年)。

譚力淰、朱生燦編著：《惠州史稿》(廣東：中共惠州市委黨史研究小組辦公室、惠州市文化局，1982 年)。

党聖元、李繼凱：《中國古代道士生活》(臺北：商務印書館 (台灣) 股份有限公司，1998 年)。

Hobsbawm, E. J., *The Invention of Tradition.* (Cambridge: Cambridge University Press, 1983).

Kiang, Clyde, *Hakka Search for a Homeland.* (Elgin, PA.: Allegheny Press, 1991).

Kuhn, Philip A., *Rebellion and Its Enemies in Late Imperial China: Militarization and Social Structure, 1796-1864.* (Cambridge, Mass.: Harvard University Press, 1970).

三、近人研究（論文）

王永偉：〈香港客家移民問題初探〉，暨南大學碩士學位論文，2013 年。

伍天慧、譚兆風：〈粵東武術特點形成的緣由〉，《體育學刊》，第 2 期，2005 年，頁 64-65。

宋宜清：〈江西字門拳的文化研究〉，《贛南師範學院體育學報》，第 5 期，2015 年，頁 96-97。

宋德劍：〈歷史人類學視野下的客家功夫文化〉，《中南民族大學學報》人文社會科學版，第 25 卷，第 3 期，2005 年，頁 46-49。

李通國：〈訓練學視野下戚繼光《拳經三十二式》的用途及訓練方法〉，《武術研究》，第 11 期，2017 年，頁 36-38。

李曉艷：〈《紀效新書》的刊行與武術內容考〉，《浙江體育科學》，第 4 期，2012 年，頁 20-22、27。

黃志軍：〈西江白眉拳的歷史〉，《少林與太極》，第 3 期，2013 年，頁 26-28。

劉加洪：〈闖蕩香港的客家人〉，《中南民族學院學報》哲學社會科學版，第 3 期，1998 年，頁 40-44。

謝亮、黃志雄：〈閩西客家功夫——連城拳的傳承與發展研究〉，《荷澤學院學報》，第 2 期，2016 年，頁 87-90。

譚兆風、伍天慧、伍天花、吳洪革、許曉容：〈客家功夫的源流初探——以粵東北客家地區為例〉，《成都體育學院學報》，第 36 卷，第 1 期，2010 年，頁 52-54。

鳴 謝

研究經費資助

　　衛奕信勳爵文物信託

　　中華國術總會執行董事　趙式慶

香港浸會大學當代中國研究所

　　麥勁生教授

計劃顧問

　　馬明達

　　李天來

　　李　剛

　　林鎮輝

編輯團隊

　　劉繼堯

　　袁展聰

　　卓文傑

　　關子聰

　　譚家明

研究支持單位

　　客家功夫文化研究會

攝影

　　鄧明東

口述資料訪談者（按姓名筆畫序）

刁濤雲	陳　方
丘運華	傅天宋
成蘇玉	黃東明
江志強	黃柏仁
江志強	黃華安
呂學強	黃耀球
李天來	楊瑞祥
李石連	溫而新
李春林	萬子敬
李浩倫	葉志強
李　森	劉顯耀
林悅卓	鄧觀華
林振大	鄭偉儒
姚新桂	戴苑欽
胡炳森	藍玉棠
馬法興	譚德番
張國泰	嚴觀華
張常興	